컬러의 힘

내 삶을 바꾸는 가장 강력한 언어

내 삶을 바꾸는 가장 강력한 언어 **컬러의 힘**

캐런 할러 지음

안진이 옮김

윌북

옮긴이 **안진이**

서울대학교 미술대학 서양화과 대학원에서 미술이론을 전공하고 현재 전문 번역가로 활동하고 있다. 『영혼의 순례자 반 고흐』, 『헤르만 헤르츠버거의 건축 수업』, 『총보다 강한 실』, 『데이터는 어떻게 인생의 무기가 되는가』, 『못 말리게 시끄럽고, 참을 수 없이 웃긴 철학책』, 『지혜롭게 나이 든다는 것』 등 다양한 분야의 책을 우리말로 옮겼다.

컬러의 힘 내 삶을 바꾸는 가장 강력한 언어

펴낸날 초판 1쇄 2019년 12월 20일
　　　　초판 14쇄 2023년 9월 20일
지은이 캐런 할러
옮긴이 안진이
펴낸이 이주애, 홍영완
편집 양혜영, 장종철, 김송은, 백은영
마케팅 김가람, 진승빈
디자인 김주연, 박아형
펴낸곳 (주)윌북 **출판등록** 제2006-000017호
주소 10881 경기도 파주시 광인사길 217
전화 031-955-3777 **팩스** 031-955-3778
블로그 blog.naver.com/willbooks **포스트** post.naver.com/willbooks
트위터 @onwillbooks **인스타그램** @willbooks_pub
ISBN 979-11-5581-243-3 (03600)

엄마와 아빠.
저에게 용기와 호기심, 모험심과 과감성,
그리고 무엇보다 진짜 저 자신으로 살아갈 자유를 주셔서 고마워요.

차례

프롤로그

색은 언어다

"토토, 우리가 캔자스가 아닌 다른 곳에 와 있는 듯한 느낌이 들어."

나는 『오즈의 마법사』의 이 대목을 좋아한다. 누군들 좋아하지 않 겠는가? 도로시가 살던 나무 집이 공중에서 빙글빙글 돌다가 멈추 면서 사악한 동쪽 마녀를 깔아뭉갠 순간, 도로시는 자기 옷에 묻은 흙먼지를 털어내고 바구니를 집어 든다. 도로시가 강아지 토토를 팔 밑에 끼고 두 눈을 접시처럼 커다랗게 뜬 그때, 일순간 세상은 적 갈색에서 총천연색으로 바뀐다. 도로시가 더 이상 캔자스에 있지 않다는 것은 명백한 사실이었지만, 도로시가 그걸 '느낌'이라고 말 하는 게 좋았다. 그곳에는 반짝이는 푸른 강과 라일락으로 덮인 언 덕이 있고 큼지막한 분홍색 꽃송이도 보인다. 그리고 '노란 벽돌길' 이 나온다. 도로시는 허수아비, 양철 나무꾼, 겁쟁이 사자와 함께 그 길을 따라 '에메랄드 시티'로 간다. 그들은 에메랄드 시티에 가면 각 자가 원하는 것을 찾으리라 믿는다. 『오즈의 마법사』는 개인적인 성장과 자기 발견의 과정을 담아낸 이야기다. 하지만 나는 색채에 관한 이야기라고도 생각한다(혹시 내 생각이 틀렸다면 의견을 알려줘도 좋다).

색채는 정말 놀라운 현상이다. 색은 우리 주위에 언제나 존재하 며 우리가 하는 모든 일에 영향을 미친다. 하지만 우리는 그 영향을 잊어버리곤 한다. 우리는 항상 색채에 관한 결정을 하면서도 그중 20퍼센트 정도밖에 인식하지 못한다. 우리가 어떤 옷을 입을지, 어 떤 음식을 먹을지, 무엇을 살지, 어떻게 휴식을 취할지, 당장 아침에 커피 한잔을 어떻게 마실지를 결정할 때도 색깔이 개입된다. 우리 가 색에 얼마나 많이 의존하는지 알아보고 싶다면, 잠시 동안 세상

의 색이 모두 사라진다고 상상해보라. 색이 없다면 눈앞에서 날아다니는 벌레가 우리에게 무해한 곤충인지 아니면 우리를 쏘는 곤충인지 어떻게 알겠는가? 지금 길을 건너도 안전한지, 음식이 잘 익었는지, 음식에 독성이 있는지 여부를 어떻게 알겠는가?

그리고 색이 없다면 나 자신에게로 가는 길을 어떻게 찾겠는가? 색과 관계를 맺는다는 것은 곧 내 감정과 관계를 맺는 것이다. 내 감정과 관계를 맺을 때 우리는 자신의 정체성과 가까워지기 시작한다. 색채는 눈을 통해 우리에게 들어오지만, 그다음에는 가슴으로 간다. 색은 감정과 긴밀히 엮여 생각과 행동에 영향을 미친다. 우리가 색채 스위치를 꺼버린다면 감정 스위치도 꺼진다. 그러면 자신을 표현하는 가장 본질적이고 핵심적인 수단을 잃게 된다. 색이 없는 세상에서 우리는 서로에게 낯선 존재가 되고 자신의 진짜 정체성과 멀어진다.

그렇다면 색이 어떻게 이런 역할을 수행하는지 알아보자.

우리의 진짜 색깔

지난 20년간 나는 색채를 연구하고 색채와 관련된 일을 해왔다. 그러면서 색채가 우리의 생각과 감정에 지대한 영향을 미친다는 사실과 우리가 색채를 잘 활용하면 삶의 질을 높일 수 있다는 사실을 눈으로 확인했다. 건축가, 인테리어 디자이너, 상품 디자이너, 패션 스타일리스트, 병원, 주요 브랜드, 그리고 개인들과 함께 일하면서 알게 된 사실은, 색채를 잘 활용하는 방법을 배우려면 색채가 우리에

게 미치는 정신적, 육체적, 감정적 영향을 알아야 한다는 것이다. 색채심리학은 기업 또는 개인이 자신의 진짜 모습을 발견하는 데 도움을 준다. 색채가 인간 DNA의 중심에 위치한다는 사실을 알게 되면 마법 같은 일이 벌어진다.

내 경우 색깔이 마법 같은 일을 할 수 있다는 것을 한참 전부터 직관적으로 알고 있었다. 네댓 살 때 색색의 크레용과 물감을 앞에 두고 앉아 이 다양한 색들로 무엇을 할지 구상하면서 느꼈던 흥분을 지금도 생생하게 기억한다. 하지만 나는 대학을 졸업한 후에 어쩌다 IT 산업에 진출해 프로젝트 관리자와 비즈니스 분석가로 일하게 됐고, 그 일은 색채와는 거리가 멀었다. 그러다 20대 후반에 모국인 오스트레일리아로 돌아가 패션 디자인과 모자 제작을 공부하면서 비로소 색채를 새로운 눈으로 바라보게 됐다. 틸 블루색teal blue(물오리 깃털에서 볼 수 있는 회색을 띤 청색_옮긴이) 모자에 초콜릿색 깃털을 핀으로 붙이다가 그 자리에서 얼어붙고 말았다. 둘 이상의 색채를 배합할 때의 효과가 눈에 뚜렷이 보였기 때문이다. '바로 이거야! 컬러!' 그때만 해도 그게 무엇을 의미하는지 몰랐지만, 어쨌든 색채에 대해 더 알아봐야겠다는 생각이 들었다.

색채에 대해 뭐든지 배우기 시작했다. 우선 전통적인 경로를 따라 1년 동안 색상환color wheel을 중심으로 색채이론의 기초를 공부했다. 색상환이란 색상들을 원형으로 배열해서 원색과 2차색, 3차색의 관계를 보여주는 그림이다. 최초의 색상환은 아이작 뉴턴이 화가들의 편의를 위해 만들었다고 알려져 있다. 색상환은 대단히 매력적이고 쓸모도 많지만 나의 궁금증을 채워주기에는 턱없이 부족했다. 색채에는 그 이상의 뭔가가 있다는 느낌을 받았기 때문이

다. 색이 우리의 기분, 우리의 감정, 우리의 행동과 우리를 연결하는 듯 보였다. 우리가 왜 색채에 특정한 방식으로 반응하는지, 색채가 어떻게 우리의 감정에 영향을 미치는지 알고 싶었다. 색상환은 이런 의문에 답을 주지 않았다.

우리는 왜 특정한 색에 매력을 느끼는가? 왜 환경이 달라지면 같은 색이라도 다르게 느껴질까? 왜 저 사람은 노랑을 좋아하는데 나는 노랑을 좋아하지 않을까? 왜 저 사람은 빨강을 신나고 친근한 색이라고 생각하는데 나는 빨강이 공격적이고 까다롭다는 느낌을 받을까? 왜 어제는 주황색이 마음에 들었는데 오늘은 주황색이 별로일까? 왜 특정한 톤의 파랑이 저 사람에게는 어울리는데 나에게는 어울리지 않을까? 이런 질문들이 꼬리에 꼬리를 물고 이어졌다. 나는 답을 찾고 싶었다!

이것저것 알아보던 중에 아동심리학 수업과 인테리어 디자인 수업을 듣게 됐고, 색채학 선생님이란 선생님은 다 찾아다녔다. 그러다 우연히 '응용색채심리학'이라는, 깊이 있는 연구가 확립되어 있지만 대중에게는 잘 알려지지 않은 학문의 주말 워크숍에 참가했다. 그곳에서 드디어 퍼즐의 마지막 한 조각을 찾았다. 색채심리학은 색채의 언어를 알려주고 색채가 우리의 생각과 감정과 행동에 미치는 영향을 설명해주는 과학적 학문이었다. 나의 불타는 의문들이 마침내 답을 얻기 시작했다. 눈을 떠보니 오즈에 와 있었던 도로시처럼 나는 완전히 새로운 세계에 발을 들여놓았다. 색채 연금술의 세계. 그곳에서는 마법 같은 일이 벌어졌다. 내가 찾던 모든 것이 하나로 합쳐졌다. 컬러의 힘은 우리의 생활 공간과 업무 공간, 기업 경영과 사람들의 삶을 우리가 생각하는 것 이상으로 크게 변화시킬

수 있었다. 색채는 그저 장식을 위한 도구가 아니었다. 색채는 긍정적인 감정을 증가시키고, 웰빙을 추구하기 위해 우리가 사용할 수 있는 가장 간단한 수단이며 단시간 내에 효과를 낸다. 색채를 잘 활용하면 우리 본연의 모습에 더 다가가고 주변 사람들과도 더 가까워진 느낌을 받을 수 있다. 그러면 스스로에 대한 만족감이 높아지며 자신에게 만족할 때 삶은 더 행복하고 충실해진다.

색채의 놀라운 세계를 이해하기 시작하면서 나는 사명감에 불탔다. 내 이야기를 들으려는 사람이라면 누구든 붙잡고 색채란 정말 멋지고 황홀하며, 우리의 인생을 바꿔놓을 수도 있다는 이야기를 해주고 싶었다. 나는 모든 사람이 색을 사랑하고, 색을 두려워하지 않고, 색채 사용법을 몰라서 당황하지도 않는 세상에 살고 싶었다. 국경을 초월하는 색채 혁명을 일으켜, 우리를 둘러싸고 있는 이 놀라운 기적을 사람들에게 똑똑히 보여주고 싶었다. 나는 모든 사람이 색채라는 언어를 유창하게 구사하기를 바라고 있다.

색채는 삶의 방식

나는 지금까지 얻은 모든 지식을 여러분과 나누려 한다. 제일 먼저 색의 과학과 색의 역사를 살펴볼 것이다. 색채의 원리는 무엇이며, 우리의 개인적인 기억과 색채가 어떻게 연결되며, 색의 상징적인 힘은 무엇이고, 색이 우리의 생각과 감정, 행동에 어떻게 영향을 미치는가를 알아볼 것이다. 색채를 이용해 여러분의 감정과 생각, 일상적인 행동을 변화시키기 위해 알아두면 도움이 되는 것들을 알려

주려 한다. 책을 읽어 나가는 동안 여러분은 색채를 이용해 자신감을 높이고 자기를 멋지게 표현하며 삶의 모든 측면(침실, 회의실, 그리고 그 사이의 모든 장소들)을 개선하는 방법을 배우게 될 것이다.

여러분이 색을 사랑하면 색도 여러분에게 사랑을 준다. 색에 대해 잘 알게 될수록 색은 여러분의 삶을 풍요롭게 하고 영혼을 고양시켜주리라. 이 책이 여러분의 침대 곁에 놓인 색채 백과사전이 되기를 바란다. 매일 아침 입을 옷을 쉽게 선택하기를 원하든, 조화롭고 아름다운 실내장식을 원하든, 일터에서 행복한 마음을 가지고 잘 집중하기를 원하든, 인간관계가 원활해지기를 원하든, 그저 지금 기분이 더 좋아지기를 원하든, 이 책에서 색채 활용에 관한 영감과 지식을 얻기를 바란다.

다채로운 삶colorful life이란 머리끝부터 발끝까지 만화경처럼 다양한 색으로 차려입는 것을 의미하지 않는다(그게 가장 잘 어울리는 옷차림이라면 또 몰라도!). 다채로운 삶이란 자신에게 충실하고 자신의 정체성을 잘 표현하는 삶이다. 아무리 조용하고 내성적인 사람이라도 우리는 한 명 한 명 모두 다채로운 존재다.

컬러의 힘을 이용해서 자신을 발견할 준비가 됐다면 나를 따라오시라. 자신에게 맞는 색을 찾아내고, 그 색이 무엇이든 자신의 진정한 자아와 자신의 감정을 솔직하게 표현하는 방법을 찾아보겠다. 세상에는 오직 한 사람만을 위한 독창적인 색채 조합이 수백 가지나 있다. 이제 여러분의 삶에 색을 칠할 때가 왔다.

세상을 여러분의 팔레트로 삼아라!

1. 색의 역사

색, 삶의 커다란 수수께끼

모든 문화와 문명은 색채에 대해 알고 싶어 했다. 원시시대부터 오늘날에 이르기까지 인류는 색채에 매혹당하고, 의문을 품고, 감탄하고, 기뻐했다.

그렇다면 색채란 정확히 무엇인가? (우리가 날마다 눈으로 보는 행복한 현상이라는 평범한 설명은 말고.) 이 장에서는 무지개가 만들어지는 원리를 알아보고 색을 인식하기 위해 필요한 3가지 요소에 관해 설명한다. 나는 여러분을 과거로 데려가, 인간의 색채 지각이 형성되고 그것이 폭넓은 감각적, 감정적 경험의 일부로서 진화한 과정을 살펴보려 한다. 우리는 자연 세계를 들여다보면서 인류가 쓰는 색채와 그 사용법이 다른 생명체들과 크게 다르지 않다는 사실을 확인할 것이다. 이후에는 색채심리학의 역사를 간략히 설명할 것이다. 색채심리학이 최초의 싹을 틔운 2,500년 전부터 새로운 패러다임의 정점에 이른 오늘날까지의 역사를 함께 살펴보자.

우리는 어떻게 색을 볼까?

빛
어떻게 보면 이것은 쉬운 질문이다. 색의 정체는 빛이다. 우리 눈에 보이는 색깔들은 태양에서 출발해 우리에게 날아온 빛의 파장이다. 파장을 이해하는 쉬운 방법은 바다의 파도를 생각하는 것이다. 어떤 파도는 짧고, 어떤 파도는 자주 밀려오고, 어떤 파도는 높고, 어

떤 파도는 넓게 퍼진다. 모든 색채는 특정한 파장과 주파수를 지니고 있기 때문에 우리 눈에 보이는 색깔들은 사실 서로 다른 속도로 다가오는 빛의 서로 다른 파장들이다. 이 모든 파도를 한꺼번에 보면 하얀빛으로 보인다. 따라서 하얀빛은 무지개의 모든 색이 합쳐진 결과물이고, 무지개에는 서로 다른 파장들이 모두 포함된다. 무지개가 만들어지는 원리를 최초로 이해한 사람은 아이작 뉴턴이었다. 뉴턴은 햇빛을 유리 프리즘에 통과시키면 색이 여러 부분으로 분할된다는 사실을 발견했다.

뉴턴은 이렇게 분할된 색채들을 빨강, 주황, 노랑, 초록, 파랑, 남색, 보라의 7가지로 구분했다. 그는 자신이 만든 무지개를 '색채 스펙트럼color spectrum'이라고 불렀다. 스펙트럼은 '본다'는 뜻의 라틴어 specēre에서 유래한 단어다. 뉴턴이 색채를 7가지로 구분한 근거는 색채와 음계, 태양계와 일주일이 7일인 것이 모두 서로 연관되어 있다는 고대 그리스인들의 믿음에서 왔다. 색채 스펙트럼에는 파장이 700나노미터(1나노미터는 10억분의 1미터)인 진한 빨강부터 파장이 400나노미터인 보라까지 다양한 색이 망라된다. 그리고 이 색들은 태양 에너지 가운데 우리 눈에 보이는 일부분에 불과하다. 전자기 복사electromagnetic radiation의 다른 형태로는 전파, 감마선, X선, 극초단파 등이 있다. 19세기에 이르러서야 인류는 파장의 길이를 측정할 수 있게 됐고, 눈에 보이지 않는 파장대에도 빛이 존재한다는 사실을 발견했다. 빨강의 바깥에는 적외선infrared ray이 있는데, 우리에게 적외선은 열로 느껴진다. 그리고 보라와 인접한 바깥쪽에는 자외선ultraviolet ray이 있다. 어떤 새와 꿀벌과 곤충들은 자외선을 볼 수 있다고 한다. 그래서 자외선을 이용해 꽃 속의 꿀을 찾기

도 한다.

빛의 스펙트럼 전체를 놓고 보면 우리 눈에 보이는 광선(가시광선)은 아주 작은 부분이다. 그런데도 우리가 수백, 수천 가지 색을 볼 수 있다니, 참으로 놀랍지 않은가!

반사

뉴턴이 빛 실험을 하던 1660년대 후반만 해도 사람들은 색이란 빛과 어둠이 섞인 것이며 프리즘이 빛에 색을 입혀준다고 믿었다. 이 지점에서 색채 퍼즐의 다음 조각으로 넘어가 보자.

뉴턴은 색채가 물체 자체의 성질이 아니라 물체에 반사되는 빛의 성질이라는 것을 입증했다. 우리가 어떤 물체를 바라볼 때 우리 눈에 보이는 색은 그 물체의 표면에서 반사된 후 우리 눈에 들어오는 빛에 따라 달라진다. 물체들이 제각기 다른 색으로 보이는 것은 물체가 어떤 파장을 가진 빛만 흡수하고 나머지 빛은 반사하기 때문이다. 우리의 눈은 튕겨 나오는, 즉 반사되는 색만 본다.

흰색 물체가 흰색으로 보이는 것은 그 물체가 모든 색을 반사하기 때문이다. 검은색 물체는 모든 색을 흡수하기 때문에 어떤 빛도 반사하지 않는다. 그래서 햇볕이 뜨거운 날에 검은색 옷을 입으면 어딘가 불편하게 느껴진다.

색채학을 공부하던 시기에 나는 이 사실이 정말 놀라웠다. 우리가 보는 색이 '거절당한' 색이라는 사실! 가시광선 스펙트럼의 모든 색이 이 빨간 사과에 부딪친다고 상상해보자. 우리 눈에 이 사과가 빨갛게 보이는 것은 사과가 받아들이지 않은 빨간 빛이 우리에게 반사되었기 때문이다. 다른 파장들은 모두 흡수된 것이다.

눈

우리가 색을 인식하기 위해서는 빛이 필요하고, 그 빛이 반사될 수 있는 표면 또는 물체가 필요하다. 그리고 마지막으로 필요한 것은 우리의 눈이다.

우리가 '색채'라고 알고 있는 자극은 빛이 우리의 눈으로 들어올 때 눈에서 보내는 신호를 뇌가 해석한 것이다. 그래서 우리는 어둠 속에서는 색채를 보지 못한다. 색채는 우리의 눈이 빛을 해석한 결과물이다. 엄밀히 따져보면 색채란 존재하지 않는다고 말할 수도 있다. 색채는 우리의 뇌가 빛의 신호를 받아 해석하려고 노력할 때만 생겨난다.

인간은 1,700만 개의 색을 구별할 수 있지만 실제로 우리가 감지하는 것은 초록, 빨강, 파랑의 빛이다. 이 3가지 빛을 감지하는 기관을 광수용기photoreceptor라고 부른다. 사람의 눈에 있는 광수용기는 크게 2개인데, 막대 모양의 간상체와 원뿔 모양의 추상체로 나뉜다. 간상체는 적은 빛(야간시night vision)에 민감하며 추상체는 많은 빛과 우리의 색채 지각을 처리한다. 우리 눈의 추상체는 다시 3가지 종류로 나뉘는데 그 3가지 추상체가 각기 다른 색채, 즉 파장을 담당한다. L추상체는 파장이 긴 빛(빨강)에 반응하고, S추상체는 파장이 짧은 빛(파랑)에 반응하며, M추상체는 중간 파장의 빛(초록)에 반응한다. 우리 눈에 보이는 수백만 가지 색은 이 3종류의 추상체가 협력해서 일하고 우리의 뇌가 그 신호를 해석한 결과다.

개들은 색을 인식하지 못한다. 개의 눈에는 추상체가 2가지 종류밖에 없어서 그렇다. 인간은 추상체를 하나 더 가진 덕분에 수백만 가지 색을 더 볼 수 있다. 정말 신기하지 않은가?

우리는 왜 색을 보는가?

색이 존재하지 않는 곳은 없다. 하지만 약 3,000만 년 전까지만 해도 원시시대 포유류 조상들은 색을 거의 활용하지 않았다. 원시인류는 야행성이었으므로 어둠 속에서 보이는 것들만 보고 살아도 충분했다. 하지만 인류의 시각이 진화해서 가시광선의 스펙트럼 전체를 포괄하게 되자 색은 가장 먼저 신호를 보내는 언어가 됐다. 그리고 눈을 뜰 때마다 수만 가지 색을 구별할 수 있는 능력은 인류의 생존을 위해서도 반드시 필요했다. 그 능력 덕분에 인류는 식량을 찾고, 이성을 유인하고, 온갖 형태의 위험을 피할 수 있었다. 암호 같은 색채의 메시지를 직관적이고 잠재의식적으로 이해하는 능력은 인류에게 생존의 열쇠와도 같다.

색채의 메시지가 어떻게 작동하는지 알고 싶으면 다른 생명체를 보라. 일찍이 찰스 다윈은 자연계에서 색채의 주된 쓰임새를 다음 3가지로 설명했다.

- 유혹: 하나의 종이 유지되기 위해서는 개체들이 짝짓기를 해야 한다. 색의 중요한 역할 가운데 하나는 짝을 유인하는 것이다. 예컨대 수컷 새는 암컷을 유혹하기 위해 밝은색 깃털을 내보이며 노래하고 춤춘다.

- 위장: 애벌레는 키 큰 풀 사이에서 눈에 띄지 않으려고 초록색으로 변신한다. 피그미해마는 산호 안에 살면서 그 산호와 똑같은 빨간색으로 변한다. 이처럼 동물들은 색을 활용해 자신을 보호하

고 포식자의 눈을 피한다. 또 동물들은 눈에 띄지 않고 먹잇감에게 다가가기 위해 색을 활용한다. 동물들은 주변 환경에 맞게 자기를 위장하기에 유리한 색으로 진화한다. 예컨대 북극여우는 겨울철에 눈밭에서 눈에 띄지 않으려고 몸 빛깔을 흰색으로 바꾼다.

• 경고: 몸을 숨기는 방법을 선택하는 동물도 있지만, 어떤 동물들은 색을 통해 강력하게 경고한다. "내게 가까이 오면 네가 위험해!" 자연계에서 노랑, 주황, 빨강은 위험을 상징한다. 색이 진할수록 위험 신호는 더 뚜렷해진다. 주황은 노랑보다 강한 독성을, 빨강은 주황보다 강한 독성을 나타낸다. 이 3가지 색에 검정이 결합되면 더 큰 위험을 가리키는 신호가 만들어진다. 오스트레일리아에 서식하는 붉은등과부거미는 몸 빛깔이 빨강과 검정인데, 이 거미에게 가까이 가서는 안 된다. 그리고 우리 모두 알다시피 노랑과 검정 빛깔의 날아다니는 곤충은 우리를 쏠 수도 있다. 흉내 내는 동물들도 있다. 이 동물들은 색을 이용해 독성을 가진 척하거나 다른 사물로 위장해서 자기를 보호한다. 인간에게 해롭지 않은 곤충인 꽃등에는 다른 동물들에게 잡아먹히지 않으려고 독을 가진 말벌과 비슷한 빛깔로 위장한다.

원시인류와 비교할 때 오늘날 인간의 색채 이해는 상당 부분 잠재의식 차원에서 이뤄진다. 우리는 색채에 대단히 직관적으로 반응한다. 그리고 지금의 반응이 옛날의 반응보다 강할 수도 있다! 오래전 인류가 자연 속에서 살면서 자연계의 색채에 반응했던 것처럼 오늘날 인류는 우리가 사는 세상의 색채에 반응한다. 여전히 색채가

우리에게 보내는 메시지를 이해하며 색깔을 이용해 이성을 유혹하거나, 몸을 숨기거나, 우리 자신을 보호한다. 이런 행동에 대해서는 4장에서 설명할 예정이다.

색은 보기만 하는 게 아니다

하지만 이게 전부가 아니다. 더 흥미로운 이야기는 이제부터 시작이다.

빛이 간상체 또는 추상체를 거쳐 우리 눈에 들어오면 화학 전달물질이 방출된다. 이 전달물질이 생성하는 전자적 메시지들은 뇌로 전해지고 최후에는 시상하부에 도달한다. 시상하부는 뇌하수체(우리 뇌의 아랫부분에 위치한 콩알만 한 조직)와 함께 우리 몸에서 다음과 같은 일을 관장한다.

• 신진대사
• 식욕
• 체온
• 수분 조절
• 수면
• 자율신경계
• 성기능과 재생산

그러니까 색채는 단지 시각적 자극만이 아니다. 색채는 우리 몸 안

에서 생리적인 변화를 일으킨다. 심리학 용어를 빌리자면 색채는 감정적 경험을 전달한다.

　나는 강연 도중 청중들에게서 이런 현상을 직접 확인하곤 한다. 우선 검은색과 흰색으로 이뤄진 이미지들을 화면에 띄우고, 1~2분이 지나면 컬러 이미지로 바꾼다. 화면에 투사되는 이미지의 형상은 동일하지만 이번에는 들판이 초록색이고 바나나는 노란색, 새는 파란색이다. 흑백 이미지들이 투사될 때 청중들은 가만히 앉아 구부정한 자세로 화면을 본다. 그런데 이미지가 컬러로 바뀌면 청중들은 일제히 허리를 곧게 편다. 숨을 내쉬고 어깨에 힘을 뺀다. 얼굴 표정도 달라진다. 그들이 느끼는 감정적 연계가 몸 전체에 전달되는 것이다.

　색채이론과 심리학 분야에서 검증된 연구들에 따르면 세상의 모든 색은 여러 측면에서(감정적, 정신적, 신체적 측면에서) 우리에게 영향을 미치고 특정한 효과를 발휘한다. 다시 말하면 빛의 서로 다른 파장들이 서로 다른 감정을 유발한다. 3장에서 우리는 색채가 우리를 흥분시키거나 우울하게 하고, 우리를 진정시키거나 우리에게 활력을 찾아주고, 화나게 하거나 행복하게 만들고, 따뜻한 느낌이나 시원한 느낌을 주고, 배고픈 느낌이나 피곤한 느낌을 유발하는 것을 살펴볼 것이다. 모든 색에는 힘이 있다. 모든 색은 우리의 생각과 감정과 행동에 영향을 미친다.

색의 심리학: 한눈에 보는 역사

엠페도클레스(기원전 490~430년경)

색채를 4가지 성격 유형과 연관 짓는 이론('칼 융' 항목 참조)이 나오는 것은 수천 년 뒤의 일이었지만, 그 이론의 토대를 제공한 것은 모든 물질을 불, 흙, 공기, 물이라는 4대 원소로 분류했던 철학자 엠페도클레스Empedocles가 그 시작이었다. 엠페도클레스는 이 4대 원소를 '뿌리'라 불렀고, 생물을 포함한 모든 물질이 그 뿌리에서 비롯된다고 믿었다. 그는 생명의 창조를 그림에 비유하곤 했다. 4가지 기본 원소의 혼합물에서 생명이 탄생하는 것은 화가가 몇 가지 색으로 온 세상을 창조하는 일과 비슷하다.

히포크라테스(기원전 460~370년경)

고대 그리스의 의사이자 현대 의학의 아버지로 불리는 히포크라테스는 엠페도클레스의 이론을 발전시켜 4체액설을 내놓았다. 4가지 체액은 4가지 '기질'과 연관되는데, 기질을 뜻하는 humour는 라틴어로 '체액' 또는 '고름'을 뜻하는 hūmor라는 단어에서 유래한 것이다. 히포크라테스가 말한 4체액은 다혈, 황담즙, 흑담즙, 점액이다. 그는 이 체액들을 4대 원소에 하나씩 대응시켰다.

히포크라테스의 이론에 따르면 사람은 누구나 4가지 체액을 가지고 태어나며, 각자의 기질에 맞게 체액들의 균형이 잡혀 있어야 한다. 체액의 불균형은 병을 일으키거나 사람을 불행하게 만든다.

이 기질 이론은 19세기에 이르자 유럽 의사들 사이에서 인체에 관한 보편적인 이론으로 자리 잡았다. 사람의 체액 비율을 통해 성격을 알 수 있다는 히포크라테스의 주장이 요즘에는 정설로 받아들여지지 않지만, 인간 행동에 대한 그의 관찰은 매우 정확했기 때문에 오늘날에도 다양한 성격 이론들이 그의 이론을 토대로 삼고 있다.

아리스토텔레스(기원전 384~322년)

최초로 색채이론을 창시한 사람은 아리스토텔레스였다. 그는 색이란 신이 하늘에서 보내주는 신성한 빛이라고 생각했다. 그는 색을 자연의 4대 원소인 불, 흙, 공기, 물과 연관 지었다. 모든 색은 흰색과 검정에서 비롯된다고 주장했다. 그의 견해에 따르면 색은 빛과 빛의 부재에서 생겨나며, 파랑과 노랑만이 진정한 원색이다. 파랑은 우리가 어둠 속을 들여다볼 때 우리 눈에 가장 먼저 보이는 색이고, 노랑은 빛을 쳐다볼 때 가장 먼저 보이는 색이다.

아리스토텔레스는 한낮의 흰색에서 시작해 한밤중의 검정으로 끝나는 선형 색 체계를 고안했다. 2,000년 후에 뉴턴이 등장하기 전까지는 사람들 모두 아리스토텔레스의 색채 분류법을 사용했다.

갈렌(130~210년경)

히포크라테스와 마찬가지로 그리스 의사였던 갈렌Galen은 4가지 체액의 불균형이 깨진 결과가 질병이며 질병을 치료하려면 체액의 균형을 회복해야 한다고 믿었다. 하지만 그는 한 발 더 나아가 특정한 체액이 많은 상태를 특정한 성격과 연관시키고 각각의 상태가 건, 습, 냉, 열의 4가지 성질과도 일치한다고 봤다. 그는 체액에서 비롯되는 성격과 성질을 '기질'이라고 부르고 다음과 같은 이름을 붙였다. 다혈질Sanguine(혈액), 담즙질Choleric(황담즙), 우울질Melancholic(흑담즙), 점액질Phlegmatic(점액).

아이작 뉴턴(1642~1727년)

지금 우리가 빛과 색에 대해 아는 사실들은 대부분 뉴턴에게서 나온 것이다. 뉴턴은 1666년에 무지개의 수수께끼를 풀었다(어떤 사람들은 그게 우연이었다고 믿는다!). 또 그는 색채 스펙트럼의 한쪽 끝에 위치한 보라를 빨강 옆으로 옮겨 최초의 원형 색 다이어그램(색상환)을 만들었다. 그는 원색인 빨강, 노랑, 파랑의 맞은편에 각각의 보색을 배치해 색채 대비의 효과를 보여주었다. 예컨대 파랑의 맞은편 색은 주황이다. 보색 관계인 색들을 나란히 배치하면 파랑은 더 파랗게 보이고 주황은 훨씬 진한 주황으로 보인다. 이렇게 보색끼리 서로를 강조하는 효과를 '보색 대비complementary'라고 한다. 요즘에는 '보색 대비'라는 용어를 보색끼리 같이 있으면 잘 어울린다는 뜻으로 오해하는 사람들도 있다. 이후 색상환은 널리 알려지면서 화가들에게 아주 유용한 도구로 자리 잡았고, 지금도 사람들의 색채 인식과 이해에 영향을 미치고 있다. 당신이 색채학을 공부하게 된다면 가장 먼저 색상환을 배울 것이다(어쩌면 색상환만 배우다 끝날지도 모른다).

괴테(1749~1832년)

독일의 낭만파 시인이자 소설가였던 괴테는 1810년에 색
채에 관한 1,400쪽짜리 논문집을 출판함으로써 색과 빛에
관한 뉴턴의 이론에 도전했다. 뉴턴이 색을 물리적 현상
으로 이해한 반면, 괴테는 색이란 사람들 각자가 다르게
인식하는 감정 경험이라고 생각했다. 괴테는 우리의 뇌가
시각 정보를 처리하는 방식과 색채가 우리 몸에 미치는
생리학적 영향에 흥미를 느꼈다. 그래서 그는 색채 조화
의 법칙을 발견하는 것과 특정한 색이 특정한 감정을 유
발하는 경로를 찾는 것을 목표로 삼았다. 괴테의 색채학
이론은 우리를 현대 색채심리학의 세계로 안내하는 입구
역할을 한다.

칼 융(1875~1961년)

색채심리학 분야에서 가장 유명한 학자는 스위스 심리학자 칼 융Carl Jung이다. 융은 히포크라테스의 학문을 더 발전시켜 4가지 기질을 색채와 연관된 성격 유형으로 구분하고, 그것을 토대로 인간 행동의 내적 동기를 설명했다.

● 시원한 파랑: 편견 없음, 객관적, 초연함, 분석적
● 대지의 초록: 차분함, 평온함, 고요함, 진정 효과
● 햇살의 노랑: 유쾌함, 기분이 좋아짐, 활기, 적극성
● 불같은 빨강: 긍정적, 결단력, 과감함, 확신

융의 이론에 따르면 4가지 기질에는 각각 긍정적 측면과 부정적 측면이 있다. 사람은 누구나 4가지 기질을 조금씩 지니고 있지만 그 비율은 사람마다 다르다. 그리고 우리는 특정한 한 가지 색의 기운을 좋아할 가능성이 높다.

바우하우스(1919~1933년)

나는 바우하우스의 팬이다. 바우하우스는 1919년 독일 건축가 발터 그로피우스가 설립한 시각예술 학교로, 회화와 디자인, 공예와 산업의 예술적 결합을 모색했다. 그로피우스는 급진적인 현대 사상가들이 학생들을 가르치기를 원했다. 그렇게 채용된 교수들 중 가장 영향력이 컸던 사람이 바로 바실리 칸딘스키와 요하네스 이텐이었다.

1911년에 출판된 칸딘스키의 색채이론은 화가가 어떻게 특정한 색채 팔레트를 선택하는가를 다룬다. 화가는 색채와 감정적으로 어떻게 연결되는가? "미술 작품 속에서는 모든 색채가 고유한 아름다움을 지닌다. 모든 색채는 영혼을 울리고 모든 진동은 영혼을 풍요롭게 한다."

이텐은 색채가 에너지를 가지고 있다고 생각했다. 그의 관심사는 색채와 감정, 색채와 형태의 관계였다. 그는 색들이 서로에게 반응하고 색이 육체적, 생리적으로 사람에게 영향을 미치는 원인을 따뜻함과 시원함 같은 성질들에서 찾았다. 또 그는 학생들이 특정한 톤을 선호한다는 사실을 발견하고 어떤 학생의 성격과 예술적 표현 방식이 그 학생이 선호하는 토널 색채 팔레트tonal color palette와 관련이 있다는 결론에 이르렀다. 이텐은 색채 팔레트를 4가지 성격 유형과 연관 짓고 각 성격 유형을 사계절과 연결한 최초의 인물이었다.

앤절라 라이트(1939~)

앤절라 라이트Angela Wright는 융의 색채 성격 이론과 이전 시대 위대한 사상가들의 이론을 한 걸음 더 발전시켜 1970년대에 색채심리학과 색채 조화를 통합한 이론을 발명했다. 라이트의 이론은 색채가 우리의 감정, 생각, 행동에 미치는 영향을 탐색한다. 라이트가 만든 '색채 영향 시스템Color Effect System'의 7가지 기본 원칙은 다음과 같다.

1. 모든 톤은 사람의 심리 상태에 뚜렷한 영향을 미친다.
2. 색채의 심리적 영향은 보편적이다.
3. 모든 명암shade, 색조tone, 농담tint은 4가지 색집단color group 가운데 하나로 분류된다.
4. 모든 색은 그 색이 속한 색집단의 다른 모든 색과 잘 어울린다.
5. 모든 사람은 4가지 성격 유형 중 하나로 분류할 수 있다.
6. 모든 성격 유형은 어느 한 가지 색집단과 일치한다.
7. 색채 계획에 대한 반응은 성격 유형의 영향을 받는다.

색채 조화 이론과 심리학의 결합은 색채가 우리에게 미치는 영향과 색채를 통해 인간의 행동을 변화시키는 방법을 이해하는 데 크게 기여했다.

색채의 진화: 오늘날의 색채

바우하우스는 1933년 히틀러에게 강제로 폐쇄당했다. 그리고 제 2차 세계대전을 거치면서 색채에 관한 사람들의 사고방식도 바뀌었다. 사별과 고난의 시대에 색채에 관해 생각한다는 것은 사소하고 불필요한 일처럼 보였다. 색채이론은 사치스러운 것으로 취급되어 주변으로 밀려났고, 색채와 감정의 내적 관계 따위를 기억하는 사람은 별로 없었다. 다음 몇십 년 동안에도 사람들은 색채를 그저 미적인 것, 장식을 위한 것, 덜 중요한 것으로만 생각했다. 색채는 디자인의 필수적인 요소가 아니었다. 색채가 우리의 웰빙에 중요하다는 인식도 없었다.

하지만 색채에 관한 놀라운 사실이 하나 더 있다. 색채는 고정된 채로 세상에 놓인 게 아니라 끊임없이 진화한다는 사실이다. 인류가 진화하고 발전하는 과정에서 인류가 색을 활용하고 색과 상호작용하는 능력도 향상된다. 그래서 우리의 색채 여행은 끝나려면 아직 멀었다. 우리는 이제 막 새로운 단계에 진입했다. 요즘은 어디를 가든지 사람들이 색채를 받아들이고, 색채의 영향을 더 민감하게 의식하는 모습을 본다. 우리가 몰고 다니는 자동차의 색은 더 다양해졌고, 우리의 머리카락은 알록달록하게 물들여지고, 상점에는 갖가지 색 물건들이 가득하다. 신경과학자, 생물학자, 물리학자, 철학자, 심리학자들에게 색채는 점점 더 중요한 연구 주제가 되고 있다. 연구가 거듭되면서 우리가 색을 어떻게 받아들이고 색에 어떤 감정적 반응을 보이는가에 관한 지식도 계속 확장되고 있다.

새로운 패러다임의 목표는 색채에 관한 우리의 감정을 잘 활용

하는 것이다. 나 역시 같은 목표를 가지고 있다. 내가 하려는 일은 이전 시대에 바우하우스가 했던 역할과 비슷하다. 디자인은 물론이고 우리 생활의 중심으로 색채를 가져오고 싶다. 색채의 힘을 받아들여 우리의 행동을 더 나은 방향으로 변화시키고 웰빙이라는 긍정적인 상태를 만들어내고 싶다. 그리고 사람들이 색을 바라보는 시각과 색을 활용하는 방법을 변화시키기를 원한다.

색을 받아들이는 방법은 크게 3가지로 나뉜다.

1. 색채에 대한 개인적인 연상

특정한 색상 또는 색조와 개인적 의미가 있는 어떤 것을 의식적으로 연결하는 행위를 뜻한다. 예를 들면 가장 좋아하는 축구팀의 색, 추억과 연관된 색, 할머니의 카디건 색 등이 있다. 개인적인 색채 연상에 대해서는 4장에서 자세히 살펴볼 것이다.

2. 문화적 또는 상징적 의미

보통 어떤 사회 안에서 색채에 관해 깊숙이 뿌리박힌 믿음을 뜻한다. 색은 수백 년 동안 혹은 몇 세대를 거치는 동안 상징적인 의미를 획득하기도 하고 전통문화의 일부가 되기도 한다. 이런 현상에 대해서는 3장에서 다룬다.

3. 심리학적 의미

색을 볼 때 우리는 그 색이 보내는 메시지를 무의식적인 차원에서 받아들인다. 색채는 직관적으로 이해하는 언어, 즉 감정의 언어로 우리에게 말을 건넨다. 우리가 반드시 알아차리지 못하더

라도 색채는 우리의 행동에 영향을 끼친다. 이런 현상에 대해서는 3장에서 다룰 것이다.

이 책을 읽는 동안 여러분은 색채에 대한 반응을 발견하고, 여러 겹의 껍질을 벗겨내고 오랫동안 숨겨져 있던 당신의 무언가를 밝은 빛 아래로 가져오게 될 것이다. 우리가 색채와 어떤 관계를 맺는가를 이해하는 것은 색채에 관한 모든 결정의 열쇠가 된다. 자신의 색채 선택에 대해 많이 의식할수록, 당신은 색채를 이용해 원하는 긍정적인 결과를 만들어낼 가능성이 높아진다. 이 때문에 나 역시 응용색채심리학에 열광하게 된 것이다. 이렇게 멋진 연장들을 연장통에 많이 넣어둔다면 우리는 가정과 사무실, 상점과 식당, 병원과 학교와 대학에서 긍정적인 감정과 행동을 만들어내기 위해 색을 자유자재로 활용할 수 있다. 그러면 우리는 색채의 진화 과정에서 또 하나의 발걸음을 내딛게 된다!

2. 색의 이해

당신도 나와 똑같은 것을 보나요?

이 책의 출간을 위해 출판사 사람들을 만나러 갔을 때의 일이다. 한 출판사 직원이 논의에 필요한 어떤 색의 견본을 가져왔다. 나는 그 색을 밝은 아쿠아그린(바닷물처럼 푸른빛을 띤 초록_옮긴이)으로 봤다. 출판사 직원은 그 색을 연한 파랑으로 봤다. 그 자리에 있던 다른 한 명은 그 색은 터키옥색(터코이즈. 하늘색과 청록색을 띤 터키 옥에서 유래한 색이름_옮긴이)이라고 말했다. 같은 색을 3명이 각기 다르게 인식한 셈이다. 나는 아쿠아그린이라고 불렀지만, 다른 사람들은 각기 다른 이름으로 불렀다. 사람들에게 색채 강연을 할 때마다 이런 대화를 나누지만, 색을 인식하는 데 '정답'과 '오답'은 없다. 각자가 색에 붙이는 이름은 그 색에 대한 경험, 그 색을 바라볼 때 비추는 빛, 그 색을 보는 빈도, 그리고 그 색에 노출되는 정도에 따라 달라진다. 언젠가 백화점에 갔을 때 겪은 일이다. 옷걸이를 사이에 두고 남편과 옥신각신하고 있던 여자가 나를 불러 세웠다. "잠깐만요. 저랑 남편이랑 이 색에 대한 의견이 달라서요. 남편은 이게 남색(네이비 블루. 영국 해군의 제복 색에서 유래해 대중화된 진한 파랑_옮긴이)이라고 하는데 내가 보기에는 페리윙클(일일초라고도 불리는 페리윙클 꽃의 색과 비슷한 연한 청자색_옮긴이) 같아요. 둘 중에 누가 맞아요?" 물론 그녀는 내가 색채 전문가라는 사실을 몰랐다. 내가 양쪽 다 일리 있는 말이라고 하자 그녀는 조금 놀라는 기색이었다. 그 옷은 파란색이었다. 짙은 파랑. 부부는 그 색의 이름을 다르게 불렀을 뿐이다. 남편은 남색이라고 했고 아내는 페리윙클이라고 했다. 아마도 아내가 페리윙클이라고 불리는 파란색을 접한 적이 있어서 그 색에 더 섬세한 이름을 붙인 듯했다.

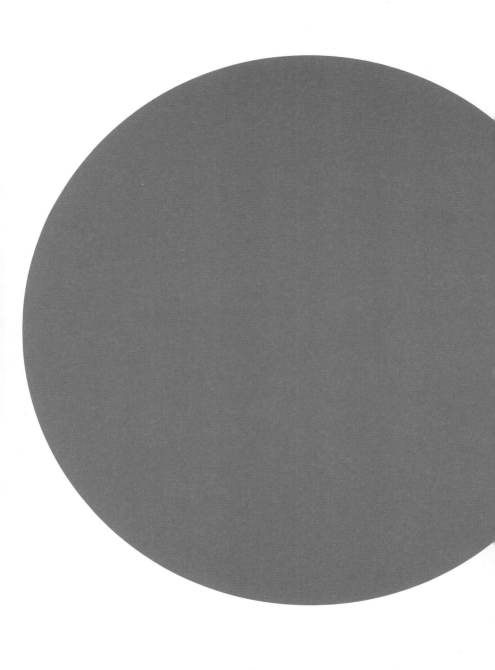

사람들이 똑같은 색을 보면서도 그 색을 완전히 다르게 묘사할 수 있다는 것은 정말 신기한 일이다. 당신은 앞 페이지의 원이 무슨 색이라고 생각하는가? 당신이 그 원을 다른 누군가에게 보여준다면 그 사람은 그게 무슨 색이라고 말할까?

흥미롭게도 연구 결과에 따르면 남성과 여성은 실제로 색을 다르게 본다. 그리고 남성은 멀리 떨어진 곳에서 빠르게 움직이는 형상을 잘 보는 데 반해 여성은 가까운 곳에 있는 색의 미묘한 차이를 쉽게 구별한다. 특히 스펙트럼의 가운데 위치한 색들을 볼 때 남녀의 차이가 두드러지게 나타난다. 여성은 노랑과 초록 계통의 다양한 색을 구별할 줄 알지만 남성에게는 그 색들이 다 똑같아 보인다. 남성들이 여성들과 똑같은 농담, 색조, 명암 등을 보기 위해서는 조금 더 긴 파장을 가진 빛이 필요하다.

왜 이런 차이가 나타날까? 인류학자들이 세운 그럴듯한 가설 가운데 하나는 인류가 처음 출현했던 시대에 주목한다. 원시시대에 남자들은 멀리 있는 맹수와 먹이를 구별하는 능력을 키운 반면 여자들은 식량을 찾아내고 그게 먹어도 되는 건지를 판별하는 기술을 발전시켰다. 애초에 인류가 색채 감각을 가지게 된 이유를 잊지 말자. 색채 감각은 과학자들이 '대조 감지contrast detection'라고 부르는 능력의 바탕이 된다. 색채 감각을 가진 사람은 어떤 사물을 배경과 구별해서 볼 줄 안다. 예를 들면 나무에 달린 과일이나 덤불 속의 야생 딸기 열매를 금방 발견한다. 수렵과 채집의 시대에 대조 감지 능력이 떨어지는 사람은 굶주리기 십상이었을 것이다. 아니, 더 나쁜 일을 당했을 수도 있다. 따라서 여성들의 색에 대한 민감성은 인류가 종으로서 살아남는 데 결정적인 역할을 한 셈이다.

과학자들의 추측에 따르면 오늘날 소수의 여성들은 색채 감각이 보통 사람보다 훨씬 뛰어나서 수백만 가지(적어도 이론상으로는) 색을 더 볼 수 있다. 이것은 1장에서 소개한 추상체의 과학과도 일치한다. 추상체란 우리 눈에 있는 광수용체로서, 뇌로 정보를 보내 색에 대한 감각을 만들어내는 기관이다. 대다수 사람의 망막에는 3가지 종류의 추상체 또는 광수용체가 있지만 어떤 여성들은 유전자 변이 때문에 4번째 추상체를 가지고 있다.

　　잠시 계산을 해보자. 추상체는 파장(또는 색채)에 강하게 반응하며, 한 종류의 추상체는 100가지 정도의 색을 구별할 수 있게 해준다. 2가지 추상체를 가진 사람은 100을 제곱해서 1만 개의 색을 인지할 수 있다. 3가지 추상체를 가진 사람은 100을 세제곱해서 적어도 100만 개의 색채를 인지한다. 여기에 추상체 하나가 추가된다면 인지할 수 있는 색의 숫자는 100배로 늘어나 1억 개가 된다. 4가지 추상체를 가진 '사색자tetrachromat'는 맑고 푸른 하늘을 한번 올려다볼 때마다 수십 가지 색을 인지한다. 그들의 눈에 비친 무지개는 수백 가지 색으로 이루어져 있다. 백색광은 청백색blue white, 노르스름한 파랑yellow blue, 보랏빛이 도는 회색violet grey, 보라, 분홍, 금색… 등으로 채워져 있을 것이다. 그들의 눈앞에는 우리가 이름조차 모르는 색채들이 만화경처럼 펼쳐질 것이다.

　　그러면 어떤 사람이 사색자인지 아닌지를 어떻게 알 수 있을까? 나는 사색자일지도 모른다. 당신도 사색자일 가능성이 있다. 색채 인지는 주관적인 경험이기 때문에 자신에게 탁월한 색채 인지능력이 있는지 여부를 판단하기란 쉽지 않다. 추상체를 하나 더 가진 여성이 전 세계에 몇이나 되는가에 대해서는 다양한 추정치가 존재하

지만, 그 여성들이 실제로 나머지 사람들보다 많은 색을 인지할 수 있다는 확실한 증거를 찾기란 쉽지 않다.

사색자의 정반대에 위치한 사람은 이른바 색맹이라 불리는 색각 이상자다. 빛에 민감한 추상체가 빛의 서로 다른 파장에 적절히 반응하지 못할 경우 색맹이 된다. 색맹인 사람의 추상체들은 각각의 빛 파장에 다르게 반응하지 못하고 모든 파장을 비슷하게 인식한다. 색각 장애를 가진 사람들은 보통 사람과 똑같이 사물을 또렷하게 보지만, 망막의 추상체들이 혼란스러운 메시지를 보내기 때문에 색을 서로 구별하지 못하거나 색을 선명하게 보지 못한다. 신호등의 위쪽은 언제나 빨강 불빛이고 아래쪽은 언제나 초록 불빛인 이유가 여기에 있다. 색각 이상자들은 불빛의 위치를 보고 지금 멈춰야 하는지 앞으로 가도 되는지를 알아볼 수 있다.

색맹은 비교적 흔한 장애로서 대략 남성 12명 중 1명, 여성 200명 중 1명에게 나타난다. 그러니까 당신도 색맹인 남자를 하나쯤 알고 있을 확률이 높지만, 정작 그 남자는 자기가 손해를 보고 있다고 생각하지 않을 수도 있다. 인간에게는 색채도 있지만 세상을 묘사하는 단어와 상징도 있기 때문에, 색각이 완전하지 못한 사람들은 자신이 남들이 보는 온갖 색을 다 보지 못한다는 사실을 영영 모를 수도 있다. 설사 그들이 자신이 남들이 보는 색채들을 못 본다는 사실을 알고 있다 해도 정확히 무엇을 못 보는지 경험적으로 알 수 있는 방법은 없다. 우리가 어떤 사람에게 보라가 어떤 색인지를 말로 설명할 수는 있지만 그 사람에게 보라에 대한 시각적 경험을 제공할 수는 없기 때문이다.

색 보정 안경

———

최근에 색각 장애를 교정하고 색 인지를 향상시키는 특수한 안경이 나온다는 사실을 아는가?

색 보정 안경은 색맹의 원인(추상체들이 빛의 파장을 구별하지 못하는 것)을 교정하고, 뇌로 보내는 색채 신호를 증폭시켜 색이 더 선명하고 짙게 보이도록 해준다. 이 안경을 낀 사람들은 그들이 과거에 한 번도 보지 못했던 색을 볼 수 있다. 예전에는 간과했던 사소한 디테일과 차이가 느껴지고, 세상이 더 풍요롭고 더 생동감 있게 보인다. 도로시가 오즈에서 느낀 경험처럼!

나는 사람들이 색 보정 안경을 처음 낀 순간 남들이 당연하게 여기는 것들을 보게 된 기쁨에 눈물을 흘리는 광경을 종종 본다. 그러고 보면 색채를 경험할 수 있다는 것은 정말로 큰 선물이다.

그리고 매력적인 집단이 하나 더 있다. 이 집단에 속한 사람들에게 색채 지각은 맛과 냄새, 소리와 모양, 단어와 음악과 촉감 등 여러 감각이 결합된 다중적 경험이다. 이런 사람들을 가리켜 '공감각자 synaesthete'라고 한다. synaesthete은 그리스어로 '결합'을 의미하는 syn과 '느끼다, 지각하다'를 의미하는 anæsthesia를 합친 단어다. 공감각자들은 일종의 고양된 감각을 가지고 있으며, 하나의 감각(예컨대 청각)을 다른 감각(예컨대 시각)과 결합된 상태로 받아들인다. 세상에는 약 60가지 유형의 공감각자가 있다고 알려져 있다. 가장 흔한 2가지 유형은 자소 공감각grapheme synaesthesia(문자나 숫자를 볼 때 단어 전체 또는 요일이 고유한 색으로 보인다)과 음악의 음을 색으로 인식하는 색채 공감각chromaesthesia이다. 화가와 음악가들 중에 공감각자로 알려진 사람이 적지 않다. 예를 들면 가수 퍼렐 윌리엄스와 작곡가 겸 가수인 스티비 원더가 공감각자라고 한다.

1장에서 소개한 바우하우스의 예술가 바실리 칸딘스키는 음악을 들을 때 색이 보였고 그림을 그릴 때는 음악이 들렸다고 한다. 칸딘스키에게는 색과 음의 관계가 아주 뚜렷해서 모든 색이 정확히 하나의 음과 짝지어졌다. 그는 공감각을 지니고 있었다고 알려진 최초의 인물들 가운데 한 사람이었고, 공감각적 경험이 어떤 느낌인지에 대한 글도 많이 남겼다. 그에게 색이란 촉각 및 후각과 결합된 감각이었다. 그의 글 가운데 어떤 색들은 "맛있는 음식을 한 입 먹은 미식가의 기쁨 또는 만족감"을 준다는 대목이 특히 마음에 든다. 그의 말이 무슨 뜻인지는 당신도 알 것이다!

가장 흥미로운 사실은 칸딘스키가 다양한 색채가 불러일으키는 다양한 감정에 대해 글을 썼다는 것이다. 색채는 우리를 즐겁게

하거나 우울하게 만들 수도 있고, 기운이 솟게 하거나 피곤하게 만들 수도 있고, 우리를 지루하게 하거나 차분하게 해줄 수도 있고, 우리에게 만족이나 절망을 선사할 수도 있고, 우리를 불편하게 하거나 행복하게 할 수도 있다고 칸딘스키는 말했다. 색채에서 비롯되는 감정에 대한 칸딘스키의 공감각적 이해는 현대 색채심리학 이론과도 일치한다. 젊은 시절에 칸딘스키는 "모든 색은 각자 신비로운 삶을 산다"라고 말했다. 우리는 그의 말이 정확히 무엇을 뜻하는지 3장에서 확인하게 될 것이다.

색이름은 어떻게 붙일까?

색채 인지에 대해 이야기할 거리가 하나 더 있다. 이번에는 언어와 관련된 내용이다. 다시 말하자면 우리가 색채 스펙트럼을 나누는 방법과 우리가 그 스펙트럼의 각 부분을 정의하기 위해 쓰는 용어들에 관한 이야기가 남았다. 인류학자들과 철학자들은 오랫동안 다음과 같은 질문을 던졌다. 나라와 문화가 다르면 색도 서로 다르게 인식하는가? 빨강은 다른 언어로도 빨강인가?

영어에는 기본색을 가리키는 단어가 11개 있다. red(빨강), pink(분홍), yellow(노랑), orange(주황), brown(갈색), blue(파랑), green(초록), purple(보라), grey(회색), white(흰색), black(검정).

그러나 모든 언어가 색채를 동일한 방식으로 분류하지 않는다는 사실을 알면 당신도 놀랄 것이다. 어떤 언어에는 색을 묘사하는 단어가 11개 이상 있지만 어떤 언어에는 11개보다 적다. 예컨대 러

시아어와 그리스어에는 파랑을 가리키는 단어가 2개씩 있다. 영어에서 빨강과 분홍을 구별하는 것처럼 러시아와 그리스에서는 밝은 파랑과 어두운 파랑을 구별한다. 헝가리어에는 어두운 빨강과 밝은 빨강을 가리키는 단어가 따로 있다. 그리고 파랑(사실 blue는 영어에서도 비교적 최근에 생겨난 색이름이다)을 묘사하는 단어가 따로 없어서 한 단어로 파랑과 초록을 동시에 지칭하는 나라가 많다. 베트남어와 타이어에서 초록을 가리키는 단어는 하늘 색깔을 묘사하는 데도 사용되며, 일본어에서는 신호등의 초록색 불을 '파랑'이라고 묘사한다(이 부분은 나중에 다시 다룰 것이다).

어떤 나라에는 색채를 묘사하는 단어가 극히 적다. 예컨대 라이베리아의 바사Bassa 부족은 색을 딱 두 가지 범주로 나눈다. 그들은 빨강/주황/노랑을 '치차ziza'라고 하고 초록/파랑/보라는 '후이hui'라고 한다. 남아프리카의 쇼나Shona 부족은 색을 주황/빨강, 노랑/초록, 파랑/초록의 3가지로 나눈다. 필리핀에서 쓰는 하누누Hanunó'o 부족의 언어에는 기본색을 가리키는 단어가 4개밖에 없다. 검정, 흰색, 빨강, 초록. 그리고 피라하Pirahã어를 비롯한 뉴기니 섬의 여러 언어에는 검정과 흰색 또는 어둠과 빛을 가리키는 단어들만 있다.

그러면 색을 묘사하는 단어를 적게 가진 사람들이 색을 묘사하는 단어를 많이 가진 사람들보다 색을 적게 본다고 해석해도 될까? 연구자들은 꼭 그렇지는 않다고 말한다. 실제로는 정반대일 수도 있다. 예컨대 나미비아의 힘바Himba 부족은 서구인의 눈에는 똑같아 보이는 10여 가지의 초록을 구별할 줄 안다. 하지만 힘바 부족의 언어에 색을 묘사하는 단어는 5개밖에 없는데 다음과 같다.

- 세란두serandu: 빨강, 갈색, 주황, 노랑의 일부
- 담부dambu: 여러 가지 초록, 빨강, 베이지, 노랑
- 추추zuzu: 검정, 어두운 빨강, 어두운 보라, 어두운 파랑 등 어두운색 대부분
- 바파vapa: 노랑의 일부, 흰색
- 부루buru: 여러 가지 초록과 파랑

다음 페이지의 이미지를 보고 초록색 사각형들 중에 명도가 다른 사각형 하나를 얼마나 빨리 찾아낼 수 있는지 확인해보라. 나는 이미지를 아무리 열심히 봐도 뭐가 다른지 찾아내지 못했다.

당신은 어떤가? 위에서 2번째 줄의 3번째 사각형이 다른 사각형들과 다르다는 것을 발견했는가?

이 이미지에서 2종류의 초록은 힘바어에서는 서로 다른 단어로 묘사된다. 즉 힘바 사람들은 이 색들을 서로 다른 두 가지 색으로 인식한다. 힘바 사람들에게 이 테스트를 시켜보면 어려움 없이 초록의 명암을 인식하고 혼자만 다른 사각형 하나를 금방 가려낸다. 그러나 11개의 초록 사각형과 1개의 파랑 사각형으로 이뤄진 비슷한 문제를 냈더니 힘바 사람들은 색이 다른 사각형을 쉽게 찾아내지 못했다. 반면 서구인들에게는 그 문제가 너무 쉬웠다. 아마도 힘바 부족은 파랑과 초록을 하나의 단어로 지칭하기 때문에 파랑과 초록의 차이를 뚜렷하게 인식하기가 어려웠을 것이다.

나라마다 색채 스펙트럼을 다르게 구분하는 이유에 대해 확실히 밝혀진 바는 없다. 하지만 연구자들은 지금까지 소개한 사례들을 토대로 색채 지각이 색을 가리키는 단어에 상당 부분 좌우된다

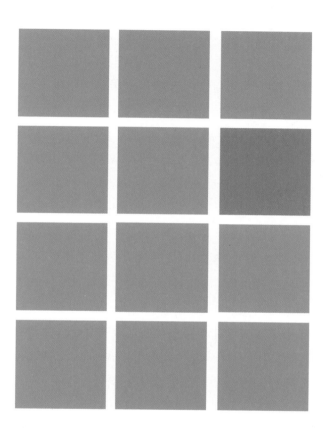

는 결론을 이끌어냈다. 그러니까 당신은 이웃 나라 사람들과 다른 방식으로 세상을 보고 있을 가능성이 매우 높다.

특정한 색을 가리키는 단어가 어떤 언어에 아예 없는 경우, 그 언어를 쓰는 사람들이 나무의 잎사귀라든가 들판의 꽃, 구름 한 점 없는 하늘을 묘사할 때 실제로 그 색을 어떻게 보는지를 우리가 확실히 알기란 불가능에 가깝다. 하지만 어느 정도 해결된 것처럼 보이는 수수께끼도 있다. 하나의 언어 안에서 색을 가리키는 단어들이 생겨나는 순서는 어떻게 되는가? 인류학자들과 언어학자들이 대체로 동의하는 바에 따르면, 어떤 언어에 색을 가리키는 단어가 단 2개라면 그것은 빛과 어둠을 구별하는 단어라고 한다. 빛은 흰색, 어둠은 검은색. 어떤 언어에 색을 묘사하는 3번째 단어가 생긴다면, 그 단어가 가리키는 색은 어김없이 빨강이다. 4번째로 등장하는 단어는 초록이고, 그다음에는 노랑, 또 그다음은 파랑이다. 그러고 나서는 분홍, 보라, 갈색, 회색, 주황이 각기 다른 순서로 등장한다.

이렇게 언어가 달라도 색을 가리키는 단어들의 출현 순서가 동일한 것은 우리 눈이 움직이는 방식의 결과물이다. 그렇다. 여기서 우리의 오랜 친구인 파장과 주파수라는 개념이 또다시 등장한다! 과학자들에 따르면 우리가 색의 이름을 짓는 순서는 가시광선의 여러 주파수에 대한 우리의 반응과 일치한다. 색이름은 무작위로 생겨나는 것이 아니라 인간 시각의 생물학적 원리에 부합하는 순서로 생겨난다. 우리는 파장이 긴 빛(빨강)의 이름을 먼저 짓고, 다음으로 파장이 중간인 빛(초록)과 파장이 짧은 빛(파랑)의 순서로 이름을 짓는다.

색이름의 진화

내가 매력적이라고 생각했던 점은 스펙트럼의 색을 분류하는 방식이 획일적이지 않다는 것이다. 색을 가리키는 단어들은 다른 단어와 마찬가지로 시간의 흐름을 따라 진화하며 색의 분류법 역시 확장될 수 있다. 좋은 예로 일본인들이 초록을 가리키는 단어인 '미도리'를 발전시킨 과정을 보자. 서기 1000년 정도까지 일본인들은 초록과 파랑을 '아오'라는 하나의 단어로 지칭했다. 그때까지만 해도 '미도리'는 독자적인 색으로 인정받지 못하고 '아오'의 한 계열로만 여겨졌다. 그러다 1917년에 일본에 크레용이 수입되기 시작했다. 크레용은 색채 스펙트럼에서 파랑과 초록을 별개의 색으로 취급했기 때문에 파란색 크레용과 초록색 크레용이 따로 있었다. 그래서 학교에 다니는 아이들은 그 두 가지 색을 다른 이름으로 부르기 시작했다. 마침내 '미도리'가 하나의 색으로 인정받게 된 것이다. 하지만 모든 영역에서 색이름이 완벽하게 바뀌지는 않았다. 어떤 물건들은 그냥 '아오'로 남았다. 그래서 일본에서는 신호등의 초록 불빛을 아직도 '파란불'이라고 부른다!

비슷한 사례 하나 더. 오렌지라는 과일이 영국에 수입되기 전까지는 영어에 '주황'을 가리키는 단어가 없었다. orange가 색을 가리키는 단어로 사용된 최초의 기록은 1512년에 발견된다. 그전까지 영어를 쓰는 사람이 주황색을 띤 어떤 사물을 언급할 때는 중세 영어의 geoluread(문자 그대로 황적색yellow-red을 의미한다)라는 단어를 쓰거나, 그 색에 가장 가까운 다른 단어를 찾아서 썼을 것이다. 붉은 개똥지빠귀, 붉은 날다람쥐, 붉은 여우는 실제로는 모두 주황색

동물이지만, 주황색을 가리키는 단어가 없던 시대에 사람들이 달리 어떻게 했겠는가?

영어의 기본적인 색이름 가운데 가장 최근에 생겨난 것은 핑크(분홍)다. pink가 색을 가리키는 단어로 쓰이기 시작한 시점은 1600년대 초반이었고, 그때 pink는 옅은 장밋빛을 의미했다. 원래 pink는 14세기부터 to pink의 형태로 쓰이던 동사였는데, '구멍이 뚫린 패턴으로 장식하다'라는 뜻이었다. 그래서 영어에서는 지그재그 모양으로 생긴 가위를 '핑킹 가위pinking shears'라고 부른다. 그리고 '핑크'라고 하면 패랭이 속屬으로 분류되는 꽃들을 가리킨다. 꽃잎 모양이 마치 핑킹 가위로 자른 것처럼 지그재그 모양이기 때문이다.

미국의 인류학자 브렌트 베를린Brent Berlin과 언어학자 폴 케이Paul Kay는 1969년에 출간한 『기본 색채 용어집Basic Color Terms: Their Universality and Evolution』에서 11개의 기본 색채 용어를 소개했다. 베를린과 케이의 작업은 널리 인정받았고, 색채 용어와 색이름에 관한 새로운 패러다임을 창조했다. 하지만 알다시피 색채는 살아 움직이고 숨 쉬는 것이기 때문에 그걸로 끝이 아니었다. 우리가 색채에 관해 어떤 지식을 가지고 있든 간에 그 위에 더 많은 지식을 쌓는 사람이 어딘가에 반드시 있다. 색이름이라는 분야에는 런던 대학의 디미트리스 밀로나스Dimitris Mylonas라는 연구자가 있다. 밀로나스는 베를린과 케이가 미처 보지 못했던 색의 영역을 부지런히 탐구하고 있다. 그는 11개의 주요 색들 사이에 위치한 색들, 무지개에서 초록이 노랑과 섞이는 부분, 노랑이 주황으로 바뀌는 부분, 주황이 빨강으로 바뀌는 부분 등에 주목한다.

디미트리스의 실험실에 직접 가서 들은 설명에 따르면 색은 연

속적이다. 하나의 색이 갑자기 끝나고 다른 색이 시작되는 것이 아니다. 두 색은 서로 섞여 들어간다. 색이 연속체라면 그걸 어떻게 뚜렷한 범주로 나눈단 말인가? 디미트리스는 하나의 색과 다음 색 사이 색들의 적합한 이름을 찾는 데 관심이 많다. 사이의 색은 앞의 색도 아니고 뒤의 색도 아니다. 현재 우리가 '주황'이라고 부르는 '노르스름한 빨강'처럼 두 색의 혼합이다. 디미트리스는 주요 색의 이름 11개를 정해놓는 것으로는 부족하다고 생각한다. "색이름은 연필과 같다고 생각합니다. 색이름이 많아질수록 우리가 일상에서 사용하는 색도 풍부해지거든요."

물론 나는 디미트리스의 주장에 전적으로 동의한다. 그래서 그가 자신의 실험실에서 진행되는 연구에 참여할 의향이 있느냐고 물었을 때 기꺼이 하겠다고 대답했다. 디미트리스는 나에게 색각 장애가 하나라도 있는지 확인한 후에, 어두운 방 안에서 아주 정밀하게 눈금이 매겨진 컴퓨터 화면을 통해 600가지쯤 되는 색을 보여줬다. 빠른 속도로 바뀌는 색들을 보면서 나는 그 색들의 이름을 하나씩 말해야 했다. 그것은 사이의 색들이었다. 여러 종류의 회갈색과 적갈색들, 아쿠아그린 색들, 주황 기미가 있는 분홍색들, 보라가 섞인 파란색들. 나는 색채 전문가인데도 그 색들의 이름을 생각해내기가 정말로 어려웠다. 초록 계통의 색들인 풀색grass green(풀에서 발견되는 자연스러운 초록을 가리킨다. KS계통색명은 진한 연두_옮긴이), 라임그린 lime green(라임 열매처럼 밝은 노란빛을 띤 초록을 가리키는 색이름. 이 색은 샤르트뢰즈 chartreuse라는 이름으로 불리기도 한다_옮긴이), 에메랄드(녹주석 일가의 보석에서 따온 이름. 희미한 파랑 기미를 띠는 밝고 가벼운 초록_옮긴이), 포레스트(파랑이 약간 섞인 중간 초록을 가리킨다_옮긴이), 올리브(덜 익은 올리브 열매색으로, 올리브보다 초록이 조금

강하다_옮긴이), 세이지(지중해 지역을 원산지로 하는 향기가 강한 식물 이름에서 따온 색이름_옮긴이), 민트(박하색. 유럽과 아시아를 원산지로 하는 향기가 강한 식물 이름에서 따온 색이름_옮긴이), 아쿠아(원래 라틴어에서 나온 색이름으로 밝은 초록과 파랑을 함께 가진 색이다. 아쿠아그린, 아쿠아블루 등으로 변형되기도 한다_옮긴이) 같은 색들의 이름은 댈 수 있었지만, 보라 계통의 색들은 이름이 금방 떠오르지 않았다. 보라 계통에서는 라일락(봄에 피는 라일락 꽃과 비슷한 연한 보라_옮긴이), 라벤더(라벤더 꽃처럼 붉은빛을 띠는 보라_옮긴이), 가지색aubergine, 로열 퍼플royal purple(영국 왕이 입었던 망토에서 유래한 색으로 푸르스름한 자주색을 가리킨다_옮긴이), 모브mauve(아욱과에 속하는 접시꽃의 색과 비슷한 연한 보라_옮긴이) 같은 흔한 색들만 겨우 맞췄다. 그 테스트를 끝마치고 나니 색이름 대기 경주에 참가해서 달리기를 끝마친 기분이었다!

내가 수행한 테스트는 디미트리스의 실험실에서 진행하는 실험의 일부였다. 디미트리스가 온라인 실험을 시작한 2007년 말부터 세계 각국에 사는 사람들 수천 명이 온라인으로 그 연구에 참여해왔다. 디미트리스는 그의 연구에 참여하는 사람이 많다는 사실 자체가 사람들이 그의 생각에 동의한다는 증거라고 생각한다. 기본색을 가리키는 11개 단어만으로는 세상의 모든 색을 묘사하지 못하기 때문에 색에 관해 소통하는 방법이 개선되기를 원하는 사람이 많다는 것. 디미트리스가 만든 테스트는 방대한 양의 데이터를 제공한다. 그 데이터가 가리키는 결론은 적어도 영국 영어에서는 기본색을 가리키는 단어의 수가 11개에서 13개로 늘어나야 한다는 것이다. 추가되어야 할 2개의 단어는 터키옥색과 라일락색이라고 한다. 터키옥색과 라일락색은 둘 다 비슷한 색들을 많이 거느리고 있으며 사람들이 쉽게 식별하는 색이다. 터키옥색과 라일락색의

영문 색이름인 turquoise와 lilac은 빨강, 주황 등의 다른 기본색 이름들과 성격이 비슷하며, 이 두 가지 단어를 쓰면 색의 이름들이 더 정확해진다. 하지만 터키옥색과 라일락색이 실제로 기본색 이름으로 인정받을 것인가는 또 다른 문제다. 모든 연구자들이 디미트리스의 연구 결과에 동의하지는 않는다. 디미트리스의 설명에 따르면 turquoise는 긴 단어라서 사람들이 철자법을 어려워하는데, 이 점은 터키옥색이 기본색으로 인정받는 데 장애물이 된다.

오래전부터 나는 라임그린이 기본색으로 분류되어야 한다는 소신을 가지고 있었다. 그래서 디미트리스에게 의견을 물었다. 그의 대답은 라임그린도 유력한 후보지만 터키옥색과 마찬가지로 이름이 복잡하다는 것이었다. 그래서 그린을 빼고 그냥 라임으로만 부를 필요가 있다고 했다. 인간은 언어 사용에 게으른 존재라서, 꼭 필요한 경우가 아니라면 긴 단어를 쓰지 않으려고 한다. 그래서 기본색이 되려면 이름이 짧아야 한다!

디미트리스에게 묻고 싶은 것이 하나 더 있었다. 그의 연구 결과에서도 남성과 여성이 색의 미묘한 차이를 구별하는 방식에 차이가 있었을까? 그는 차이가 있다고 답했다. 영어, 스페인어, 러시아어로 진행된 연구에서 모두 남성보다 여성이 색이름을 많이 알고 다양한 용어를 사용한다는 결과가 나왔다. 그 이유가 뭐라고 생각하느냐고 물었더니 디미트리스는 "여성들이 더 많은 색이름을 알아야 하기 때문"이라고 대답했다. "여성들이 색을 더 많이 사용하거든요." 백화점에서 말다툼을 벌이던 그 부부에게 이 이야기를 들려줄 수 있었다면 얼마나 좋았을까.

색의 문화적 의미

우리는 색에 이름만 붙이는 것이 아니라 의미도 부여한다. 인류가 색에 의미를 부여한 것은 역사가 시작된 순간부터였다고 해도 과언이 아니다. 인류학자들은 남아프리카 대륙 남쪽 해안에서 최근에 발견된 블롬보스 동굴Blombos Cave을 세계에서 가장 오래된 화가의 작업실이라고 부른다. 10만 년 전 그 동굴에서 옛 조상들은 색깔이 있는 재료를 한데 모아 반죽을 만들었다. 그 동굴에 살았던 원시인들이 색깔 반죽을 어디다 썼는지 지금의 우리가 정확히 알지는 못하지만 아마도 모종의 종교의식에 쓴 것으로 보인다. 분명한 사실은 우리 조상들에게 그 색들이 어떤 중요한 의미가 있었다는 것이다. 고대 이집트인들의 시대에 이르면 검정, 흰색, 빨강, 초록, 파랑, 노랑의 6가지 기본색이 정해지고 각각의 색에 구체적인 의미가 부여된다. 고대 이집트에서 색은 삶과 죽음, 출산, 수확, 승리와 같은 중대한 사건들의 토대를 이뤘다. 고대 이집트인들이 색을 묘사할 때 쓰던 단어는 '성격', '존재', '자연'을 묘사할 때 쓰던 단어와 혼용됐다. 고대 이집트인들의 세계관에서 색은 그만큼 중요했다.

지금은 그때와 많이 달라졌을까? 우리는 색채 속에서 살고 숨을 쉰다. 그리고 모든 나라와 사회에는 그 구성원들에게 중요한 의미를 지니는 색들이 있다. 색은 우리의 전통과 의식에 더 심오한 의미를 부여한다. 우리는 색을 이용해 명예와 성공을 기념하고, 안전을 수호하며, 행운과 장수, 번영과 다산, 사랑과 행복을 기원한다. 색은 정치, 종교, 역사와도 관련이 있다. 색은 정체성과 신념, 우리의 행동과 이 세계에서 나의 위치를 알려준다.

어느 한 나라에서 자연스럽게 형성된 색채 팔레트는 깊은 울림이 있으며, 그 나라에 사는 사람과 잠깐 지나치는 사람 모두에게 강력한 의미를 전달할 수 있다. 나는 다양한 방식으로 여행을 해왔다. 가족과 함께 혹은, 친구와 함께 여행했고, 교환학생으로 외국에 다녀오기도 했으며 때로는 혼자 모험을 떠난다. 다섯 살 때부터 여행을 다녔고, 지금까지 방문한 나라가 70개가 넘는다. 눈을 감고 여행의 기억을 더듬어보면 항상 색채가 떠오른다. 색채는 우리가 어떤 장소를 아는 수단이다. 세계 각국의 시장을 거닐어보라. 밝은색 향료와 다채로운 식물, 과일과 채소가 담긴 바구니, 살사소스가 담긴 양동이, 옷과 깔개와 카펫과 그릇을 보면 당신이 어느 나라에 와 있는지 알 수 있다. 벽돌과 돌, 그림의 색도 그 나라를 말해준다.

외국 여행에서 가장 기억에 남는 경험들은 색채로 가득 채워져 있다. 문자 그대로 "색으로 채워지는" 경험도 해봤다. 히말라야 트레킹을 하러 갔을 때의 일이다. 산에서 내려와 카트만두 시내로 들어갔더니 마침 새해를 축하하는 홀리 축제 기간이었다. 홀리 축제가 열리는 이틀 동안에는 남녀노소 할 것 없이 거리로 나와 색색의 가루와 물을 서로에게 뿌려댄다. 무지개의 모든 색이 공기에 입혀진다. 파랑, 노랑, 초록, 빨강, 보라, 분홍. 인도인의 정신세계에서 이 색들은 나름의 의미를 지닌다. 당시 IT산업에 종사하던 나는 홀리 축제를 구경한 직후 영국으로 돌아와 취업 면접을 보러 가야 했다. 그런데 내 머리카락에 묻은 색들이 도무지 지워지지 않았다. 면접 장소였던 회색 사무실에서 머리를 돌돌 말아 고정시키는 방법으로 색을 숨겨보려고 필사적으로 노력했지만, 그 색들이 여전히 내 머리카락에서 명예롭게 반짝이고 있다는 생각을 떨칠 수가 없었다.

색의 의미는 우리가 세상의 어느 곳에 있느냐에 따라 달라지기도 한다. 당신이 "빨강은 무엇을 상징하죠?"라고 묻는다면 그 대답은 당신이 지금 어느 나라에 있느냐에 따라 달라진다. A라는 나라에서 어떤 색이 의미하는 바가 B라는 나라에서는 정반대일 수도 있다. 예를 들면 서구에서 흰색은 순수의 상징으로, 전통적으로 결혼식장의 신부들이 자신의 순결을 표현하기 위해 입는 옷 색깔이었다. 반면 중국을 비롯한 몇몇 아시아 국가들에서 흰색은 죽음과 애도, 슬픔을 상징하며 전통적으로 장례식장에서 입는 옷의 색깔이다.

나라마다 전통적으로 색에 서로 다른 의미를 부여했으며 생활 구석구석에 그 색의 의미가 녹아들어 있는 것은 무척 흥미로운 사실이다. 색의 의미는 각 나라 사람들이 입는 옷과 먹는 음식, 사람들이 일상적으로 하는 행동과 특별한 행사에 개인적 또는 사회 전반적으로 반영된다.

나라별 색의 상징적 의미

흰색

인도에서 흰색은 장례식 때 입는 옷 색깔이다. 서양에서 흰색은 순결, 순수, 선량함과 평화를 상징한다. 중국에서 흰색은 죽음을 상징한다.

검정

서양에서 검정은 사별과 애도의 색이다. 하지만 스페인에서는 신부가 마지막 순간까지 남편에게 충실하겠다는 약속의 의미로 검은색 드레스와 레이스 만틸라(스페인 여성들이 의례적으로 머리에 쓰는 스카프 모양의 쓰개_옮긴이)를 착용하는 전통이 있다. 아프리카에서 검정은 경험과 지혜의 상징이다. 일본에서 검정은 신비와 밤의 색이다. 검정은 존재하지 않음을 의미하며 분노를 상징한다. 인도에서는 악귀의 눈을 피한다는 의미로 갓 태어난 아기의 얼굴에 검은 점을 그려 넣는다.

빨강

남아프리카공화국에서 빨강은 극단적 인종차별이 행해졌던 아파르트헤이트 시대를 상징하며 사별의 색으로 인식된다. 서양에서 빨강은 정열과 욕망의 상징으로 해석된다. 그래서 밸런타인데이가 다가오면 빨간색 카드와 꽃과 선물을 주고받는 모습을 볼 수 있다. 중국에서 빨강은 장수와 행운, 번영과 부를 상징하며 전통적으로 결혼식 때 신부들이 빨간 옷을 입었다. 빨강은 중국의 새해 첫날인 설 명절의 색이기도 하다. 설 명절이 다가오면 중국 사람들은 빨간 봉투에 돈을 넣어 선물로 주고받는다. 인도에서 빨강은 순결과 사랑의 색이다. 인도 사람들은 결혼하는 여자들의 머리카락 일부를 빨강으로 물들인다.

초록

미국에서 초록은 돈을 나타내는 색이며, 자연의 색으로서 환경을 상징하기도 한다. 동양에서 초록은 생식과 새로운 시작을 상징한다. 또 초록은 불륜을 상징할 수도 있다. 중국에서 초록색 모자를 쓰면 아내가 바람을 피우고 있다는 뜻으로 해석된다. 영국에서 초록은 질투의 색이다. '초록 눈의 질투green-eyed jealousy(심한 질투라는 뜻의 관용적 표현_옮긴이)'는 셰익스피어의 희곡 〈베니스의 상인〉에 처음 등장한 표현이다. 아일랜드에서 초록은 행운의 색이다. 이슬람 문화권에서 초록은 예언자 무함마드가 가장 좋아하는 색이며 낙원의 색이다. 남아메리카에서 초록은 죽음을 상징한다.

파랑

일본에서 파랑은 배우자에게 충실하다는 뜻이다. 파랑은 행운을 상징하는 색들 가운데 하나다. 서양에서 파랑은 슬픔이나 우울한 기분과 관련이 있다고 해석된다. 그래서 영어에는 '푸른 기분feeling blue(우울하다는 뜻_옮긴이)'이라는 관용어도 있다. 그러나 힌두교 문화권에서 파랑은 크리슈나 신의 색으로 사랑과 숭고한 기쁨을 상징한다.

노랑

중국에서 노랑은 포르노그래피를 연상시킨다. 또 중국에서 노랑은 황제의 색이다. 이집트에서 노랑은 망자에 대한 애도와 슬픔을 나타낸다. 노랑이 영원한 삶의 상징인 황금에 가까운 색이기 때문이라고 한다. 일본에서 노랑은 배신의 색이지만, 용기를 나타내기도 한다. 유럽에서 노랑은 겁, 나약함, 배신을 상징한다. 특히 독일과 프랑스에서 노랑은 질투의 색이다.

주황

미국에서 주황은 호박과 핼러윈의 상징이다. 인도에서 주황은 신성한 색이다. 불교도들에게 주황은 영성과 평화의 색이다. 일본에서 주황은 문명과 지식의 색이다.

분홍

중국에서 분홍은 옛날부터 쓰이던 색은 아니었다. 그래서 중국에서 분홍은 '이국적인 색'으로 통한다. 태국에서 분홍은 화요일을 가리키는 색이며 한국에서는 신뢰를 표현한다. 분홍은 영어권 국가에서는 여자아이들의 색이다.

보라

보라는 태국 과부들의 상복 색이며 슬픔을 표현한다. 서양에서 보라는 의리의 색이다. 최초의 보라색은 바다에 사는 소라의 분비물로 만들었는데, 보라색 1그램을 얻기 위해 1만 2,000마리의 소라가 필요했다고 한다. 보라색을 높은 지위의 상징으로 만든 것은 고대 로마인들이었다. 로마 황제 율리우스 카이사르는 자신 외에는 아무도 보라색 옷을 입지 못한다는 칙령을 선포했다. 잉글랜드 여왕이었던 엘리자베스 1세는 1599년 자신의 대관식 무도회에서 보라색 옷을 입었다. 1603년 그녀가 사망했을 때는 보라색 벨벳 천으로 관을 감쌌다.

갈색

서양에서 갈색은 대지의 색으로서 출산과 자연, 온전함을 상징한다. 인도에서 갈색은 망자에 대한 애도를 나타내는 색들 가운데 하나다. 일본에서 갈색은 힘과 내구성을 상징하기도 한다.

회색

서양에서 회색은 노년, 둔함, 따분함을 연상시킨다. 회색은 감정의 결핍을 상징하기도 한다. 회색은 재의 색깔이며 기독교에서는 죽은 사람의 부활을 상징한다.

한편, 꿈은 회색으로 묘사될 때가 많다. 회색은 무의식을 나타낸다.

분홍과 파랑 이야기

—

색에 의미가 부여된 이유를 아무도 기억하지 못하는 경우도 종종 있다. 색의 의미가 문화에 자연스럽게 녹아들어 마치 당연한 것처럼 느껴질 때 그렇다. 대표적인 예로서 파랑은 남자아이, 분홍은 여자아이라는 통념을 생각해보자. 우리는 이런 구분을 너무나 자주 접하기 때문에 그것이 자연스럽다고 느끼기도 한다. 마치 생물학적으로 남자는 파랑, 여자는 분홍을 좋아하도록 만들어진 것만 같다. 그러나 분홍과 파랑이 젠더를 상징하게 된 것은 비교적 최근의 일이다. 수백 년 동안 유럽과 미국의 아기들은 색이 들어간 옷을 아예 입지 않았다. 아기들은 하얀 옷만 입었다. 여기에는 실용적인 이유가 있었다. 흰색 옷은 표백제를 써서 쉽게 세탁할 수 있었고, 아기가 배변 훈련을 마치기 전까지는 간편한 옷을 입혔기 때문이다. 아기와 아이들이 색깔 있는 옷을 입기 시작했던 20세기 초반에만 해도 파랑은 섬세한 색이므로 여자아이들에게 적합하다고 간주되었지만 분홍은 강하고 과감한 색이라는 통념이 있었다. 분홍은 빨강을 연하게 만든 색인데 빨강은 남성성과 연관되는 색이므로 남자아이들에게 더 적합하다고 여긴 것이다.

제2차 세계대전이 끝나고 1940년대 말이 되자 이 통념은 정반대로 뒤집혔다. 그 이유를 정확히 아는 사람은 없다. 미국의 어느 백화점에서 여자아이들에게는 분홍, 남자아이들에게는 파랑을 입히자는 캠페인을 진행했는데 그것이 통념으로 고정됐다는 설도 있다(사실 그 캠페인은 마케팅이었다!). 의류 제조업체 입장에서는 모든 옷을

두 가지 색으로만 제작하는 쪽이 더 편했을 테니까. 이후 여자아이들의 의류는 모두 분홍, 남자아이들의 의류는 모두 파랑으로 만들기 시작하면서 우리 눈에도 그게 자연스러워 보이게 됐다.

하지만 파랑에 원래부터 남성적 성격이 있다거나 분홍이 대단히 여성적인 색이라고 볼 이유는 없다. 그러니까 분홍과 파랑의 의미가 다시 조금씩 바뀌고 있다고 해도 놀라지 말자. 나중에 더 살펴보겠지만 분홍에 얽힌 이야기가 끝나려면 아직 멀었다.

일상의 색

의미 있는 색채 경험을 위해 반드시 멀리 여행을 떠나야 하는 건 아니다. 색은 우리 주변 어디에나 있다. 나는 깨진 보도블록 사이에서 자라나는 알록달록한 잡초라든지, 맑고 푸른 하늘을 배경으로 날아가는 검은 새라든지, 봄날의 새롭고 싱그러운 빛깔을 보고 걸음을 멈추곤 한다. 영국의 시골 마을에 햇빛이 비칠 때 보이는 수백 수천 가지 초록색보다 더 삶을 가치 있고 기분 좋게 만드는 것을 알지 못한다. 햇볕이 따가운 나라(오스트레일리아)에서 온 나는 지금도 그 초록색들이 삶의 기적 가운데 하나라고 생각한다.

이 장에서 우리는 우리가 색을 인지하는 방식을 알아보고 색에 대한 시각적 인식이 논리적으로 딱 떨어지지 않는다는 사실을 확인했다. 남자와 여자는 색을 서로 다르게 인식한다. 어떤 여성들은 보통 사람보다 많은 색을 본다. 당신 눈에 보이는 색과 다른 사람들이 보는 색은 다를지도 모른다. 그리고 누군가에게 색은 여러 감각이 복합되는 경험이다. 또한 사람들이 색에 어떻게 이름을 붙이는지 살펴봤으며 색에 이름을 붙이면 실제로 그 색을 더 잘 인식하게 되는가라는 질문을 던졌다. 다음으로는 색들의 문화적 의미를 살펴보고, 그 의미가 지역별로 매우 다양하고 시대에 따라 변화한다는 사실을 확인했다.

하지만 색은 단순히 시각적으로 인지하는 것, 상징적인 의미를 지닌 것만이 아니다. 색은 사람의 심리에 강력하게 작용한다. 색은 우리가 생각하고 느끼고 행동하는 방식에 지대한 영향을 끼친다. 그리고 색의 영향력은 만국 공통이다. 우리가 색에 어떤 문화적 의미를 부여하든 간에 색이 우리의 내면세계에 들어오면 색의 작용은 보편적이 된다. 다음 장에서 우리는 색이 심리적 영향력을 발휘하는 과정을 살펴볼 것이다. 우리는 11가지 색과 관련된 심리학적 지식을 습득하고 그 색들이 각각 우리에게 어떤 느낌을 불러일으키는지 알아볼 것이다. 모든 색에는 긍정적 속성과 부정적 속성이 있음을 확인하고 색에 대한 우리의 무의식적 반응들을 발견할 것이다. 색의 문화적 의미가 의식적이고 습관화된 것이라면 색의 심리적 효과는 대체로 무의식 차원에 존재한다. 색은 우리가 모르는 사이에 어떤 감정을 느끼게 만든다.

3. 색과 마음

색채의 심리적 영향

이 주제로 얼른 넘어오기를 기다렸다. 색채가 우리의 일상생활에 얼마나 큰 의미를 지니는가를 여러분에게 보여주고 싶었다. 색채는 과학 실험실에서 연구해야 할 시각적 수수께끼가 아니다. 색채는 사람의 심리에 영향을 준다. 바로 이 지점에서 색채 혁명이 동력을 얻기 시작하며 지금까지 우리가 색채에 관해 배운 모든 지식이 제 자리를 찾기 시작한다. 이제부터 색채가 얼마나 강력한 현상이며, 우리가 깨어 있는 모든 시간에 색채가 얼마나 심오한 영향을 미치는지를 알아보겠다.

1장에서 색채는 빛이고 빛은 곧 에너지라고 설명했던 것을 기억하는가? 빛이 우리의 눈에 닿으면 그 빛은 여러 개의 전자 파장으로 분해된다. 그리고 그 전자 파장들은 우리 뇌에서 감정을 처리하는 영역과 동일한 부분을 통과한다. 한 과학 연구 결과에 따르면 모든 색상, 모든 농담, 모든 색조, 모든 명암은 고유한 심리적 효과를 발휘한다. 우리가 눈으로 구별할 수 있는 1,600만 가지 색 가운데 우리의 심리에 아무런 영향을 주지 않는 색은 하나도 없다. 다만 우리가 그 사실을 항상 의식하지는 못할 뿐이다. 색채의 심리적 영향이 어떻게 작동하는지 알고 싶으면 자연 세계에서 우리가 색채로부터 어떤 영향을 받는가를 생각해보라. 태양 광선은 우리에게 행복과 낙관을 채워주고, 숲의 초록색은 우리에게 평화와 고요의 느낌을 선사한다. 하늘이 짙은 회색인 날 우리는 침대에 누워 이불을 덮고 가만히 있고 싶어진다. 이런 것들은 다 색채에 대한 우리의 의식적, 무의식적 반응이다.

이 장에서는 2장에서 소개한 11가지 주요 색의 심리적 특성을 알아보고 각각의 색이 우리의 감정에 미치는 뚜렷하고도 미묘한 효과를 발견할 것이다. 동일한 색이라도 어떤 맥락 속에서 그 색을 보는가, 그 색이 얼마나 많이 사용됐는가, 채도가 얼마나 높은가에 따라 감정적 효과가 달라질 수 있다. 하지만 우리가 어떤 색을 단독으로 보는 일은 거의 없다. 그래서 이 장의 후반부에서는 둘 이상의 색채를 배합할 때 심리적 효과가 어떻게 달라지는지 실제 사례를 통해 살펴보려 한다.

그런데 색채의 심리학적 의미를 정확히 이해하기 위해 먼저 해야 할 일이 있다. 이른바 '심리학적 원색psychological primary'이라는 개념을 알아보는 것이다. 심리학적 원색은 4가지인데, 이 4가지 색은 각각 눈으로 뚜렷이 확인되는 구체적인 행동을 만들어낸다.

심리학적 원색

 빨강 | 빨강은 신체에 영향을 미친다. 빨강은 심장 박동을 높이고, 맥박을 눈에 띌 만큼 빠르게 하고, 시간이 실제보다 빨리 간다는 느낌을 준다. 또 빨강은 '싸우거나 회피하거나' 하려는 본능을 일깨운다. 이것은 위협이나 공격에 대한 생리학적 반응이다.

 노랑 | 노랑은 감정에 영향을 미친다. 노랑의 주된 작용은 감정적 반응을 이끌어내는 것이다. 노랑은 우리의 신경계(뇌와 인체의 각 부분 사이에 신호를 주고받는 시스템)에 영향을 미친다. 따라서 심리학적으로 볼 때 노랑은 가장 강력한 색이다.

 파랑 | 파랑은 지성에 영향을 미친다. 파랑의 주된 작용은 두뇌의 반응을 이끌어내는 것이다.

 초록 | 초록은 균형과 조화의 색이다. 초록은 빨강의 육체성, 파랑의 지성, 노랑의 감성 사이에 위치한다. 즉 초록은 정신과 육체와 감정적 자아의 균형을 의미한다.

어떤 색이 우리에게 자극적으로 느껴지는지 아니면 부드럽게 다가오는지는 그 색의 채도에 의해 결정된다. 채도가 높은 색은 자극적일 확률이 높고 채도가 낮으면 편안한 느낌을 줄 가능성이 높다. 예컨대 같은 파랑 계통이라도 어둡고 채도가 높은 파랑들은 정신을 자극하지만, 밝고 채도가 낮은 파랑들은 마음을 진정시키고 차분하게 한다. 강렬하고 진한 빨강은 신체에 활력을 주지만 부드럽고 밝은 빨강, 즉 분홍 같은 색들은 신체를 안정시키고 마음을 위로한다. 노랑은 진하고 선명할수록 감정적 효과가 커진다. 초록은 선명할수록 우리의 균형을 잘 잡아주고 원기 회복에 많은 도움을 준다.

4가지 심리학적 원색에 대해서는 나중에 11가지 주요 색의 심리적 영향을 설명하면서 더 다루도록 하겠다.

짧은 심리학 수업

정신의 구성 요소

의식　　|　　잠재의식(전의식)　　|　　무의식

심리학의 아버지 지그문트 프로이트는 인간 정신을 빙산에 비유해서 설명하곤 했다. 빙산의 꼭대기 부분은 의식을 가리킨다. 의식에는 우리가 어떤 시점에 알고 있는 기억, 감정, 자극, 인지 등이 모두 포함된다. 빙산에서 수면 바로 아래 있는 부분이 잠재의식이다(전의식이라는 용어를 쓰기도 한다). 잠재의식은 우리가 직접적으로 의식하지는 못하지만 비교적 쉽게 접근할 수 있는 생각과 감정과 기억이 존재하는 곳이다. 다음으로 물속 깊은 곳에 빙산의 가장 큰 부분이 잠겨 있는데, 이 부분이 바로 무의식이다. 무의식에는 우리가 의식적으로 통제하거나 접근할 수 없는 믿음과 감정, 충동과 소망, 기억과 직관적 판단이 포함된다. 프로이트는 인간의 정신에서 가장 중요한 부분이 수면 아래 무의식 영역이라고 생각했다. 인간 행동의 동기가 되는 것이 무의식이기 때문이다.

　무의식이라는 개념에 대해서는 4장에서 다시 언급할 것이다. 4장에서는 우리가 가장 좋아하는 색과 가장 싫어하는 색을 알아보고, 그 색들이 우리에게 개인적으로 어떤 의미가 있으며 왜 그런 의미를 지니게 되었는가를 알아볼 것이다.

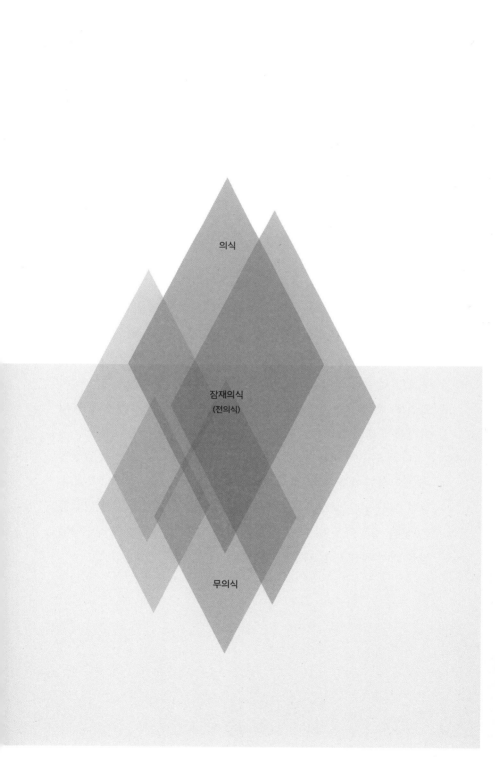

빨강의 심리학

앞에서 살펴본 대로 빨강은 우리의 신체에 영향을 준다. 빨강은 가장 긴 파장을 가진 색이고, 눈에 가장 잘 띄는 색은 아니지만 실제보다 가까워 보이기 때문에 우리의 시선을 끌어당긴다. 즉 우리는 빨강에 '주목한다'. 분명한 사실은 빨강에는 수줍음이나 조신함 같은 요소가 하나도 없다는 것이다! 그래서 빨강은 신호등 불빛, 정지 표지판, 우체통, 경고 표시에 적합한 색이다. 사람들 눈에 잘 띄고자 한다면 뭐든 빨강을 쓰면 좋다. 눈에 띄고 싶은 사람도 마찬가지다.

로체스터 대학의 연구자들은 남자가 여자를 대하는 태도에 색깔이 미치는 영향을 알아보기 위해 일련의 실험을 진행했다. 실험 결과, 빨강을 잠깐만 보여줘도 남자는 여자의 매력을 더 크게 느꼈다. 빨간 배경 앞에 서 있거나 빨간 옷을 입은 여자의 사진을 남자들에게 보여줬더니, 남자들은 사진 속에 여자만 있고 빨강이 없는 경우보다 빨강이 들어간 사진 속의 여자에게 더 매력을 느끼고 성적 관심도 생긴다고 답했다. 또한 남자들은 빨강이 들어간 사진 속의 여자에게 데이트 비용을 기꺼이 지불할 용의가 있다고 답했다!

다른 연구에 따르면 빨간 옷을 입은 여성과 데이트할 때 남성들은 개인적인 질문을 더 많이 던지고 성적 관심도 더 많이 나타냈다. 빨간 옷을 입은 여성을 도와줄 확률이 높았으며, 식당에 간 남성들은 빨간 립스틱을 발랐거나 빨간 옷을 입은 여자 웨이트리스에게 팁을 더 후하게 주는 경향이 있었다.

빨강의 긍정적 속성

빨강의 긍정적 속성은 따뜻함, 에너지, 흥분이다. 빨강은 남성성을 상징하는 색이다. 빨강은 정력, 체력, 열정, 성욕과 같은 육체적인 에너지를 나타낸다. 빨강은 용기, 반항, 생존과도 관련이 있다.

빨강의 부정적 속성

빨강의 부정적 속성은 분노, 짜증, 피로, 격렬한 논쟁이다. 빨강을 너무 많이 사용하거나 톤을 잘못 선택하면 공격적, 대결적, 반항적으로 보일 우려가 있다. 빨강이 주는 육체적 에너지 수준이 높기 때문에 피로와 부담을 유발할 수도 있다. 주변에 빨강이 너무 많다면 편안하게 긴장을 풀기가 어려울지도 모른다.

빨강의 다양한 톤

빨강에는 여러 종류가 있다. 노랑 베이스의 빨강으로는 워터멜론(우리말로 '수박색'은 수박 껍질의 초록색을 가리키기 때문에 여기서는 '워터멜론'이라고 표기했다_옮긴이), 스트로베리(딸기색), 러셋russet(팥색에 가까운 적갈색. 유럽의 거친 모직 옷감에서 유래한 색이름_옮긴이), 러스트 레드rust red(금속의 녹을 연상시키는 붉은빛을 띤 갈색_옮긴이) 등이 있으며, 파랑 베이스의 '시원한 빨강'으로는 라즈베리raspberry(서양종 나무딸기 열매에서 유래한 색이름_옮긴이), 체리(분홍이 약간 섞인 진한 빨강_옮긴이), 파이어 엔진fire-engine(소방차색. 주로 영어권 국가들의 소방차에 쓰이는 밝고 선명한 빨강_옮긴이), 필라박스 레드pillar-box red(우체통색. 영국의 우체통 색과 비슷한 밝은 빨강_옮긴이) 등이 있다. 빨강은 항상 신체적 반응을 유발한다는 사실을 기억하라. 빨강의 톤이 진하고 강렬해질수록 우리가 느끼는 신체적 자극도 강해진다.

빨강의 활용

빨강의 성질을 투사하는 브랜드들은 하나같이 외향적이고 에너지가 넘친다. 좋은 예로 코카콜라가 있다. 넘치는 힘과 폭발할 것 같은 에너지를 제공한다고 강조하는 코카콜라는 빨강과 더할 나위 없이 잘 어울린다.

또 하나의 예는 괴짜 사업가 리처드 브랜슨이 이끄는 영국의 버진 그룹Virgin Group이다. 빨간색 로고를 사용하는 버진 그룹은 막강한 대기업들과 한판 붙기를 두려워하지 않는다. 버진 그룹에는 저돌적이고 반항적인 기운이 있다. 버진 그룹은 조롱거리가 되어야 성공하는 브랜드다. 버진 그룹이 새로 벌이는 사업은 항상 화젯거리가 된다.

분홍의 심리학

분홍의 긍정적 속성

분홍은 양육과 돌봄, 따뜻한 사랑을 표현하는 색이다. 분홍으로 표현되는 사랑은 신체를 자극하는 빨강이 연상시키는 사랑과는 많이 다르다. 하지만 분홍으로 표현되는 사랑이 소녀와 여성들의 전유물만은 아니다. 따뜻한 사랑은 여자아이들뿐 아니라 남자아이들을 위한 것이기도 하며, 남성과 여성 모두가 쉽게 표현할 수 있는 감정이다. 포옹을 단 하나의 색으로 나타낸다면 그 색은 분홍일 것이다.

분홍의 부정적 속성

반면 육체적인 측면에서 분홍은 어딘가 부족하고, 연약하고, 힘없는 느낌으로 보일 수도 있다. 남자들은 주변에 분홍이 너무 많을 때 무기력해지기도 한다.

　1980년대 초반 미국 아이오와 대학의 한 축구 코치는 원정팀 탈의실을 분홍색으로 칠하기로 마음먹었다. 이는 원정팀 선수들을 심리적으로 약화시키고 육체적으로도 힘이 빠지는 느낌을 유발해 시합에서 실력을 발휘하지 못하게 하는 심리적 전술이었다. 2005년에 아이오와 대학은 미식축구 경기장을 재건축하면서 분홍색 탈의실을 그대로 남겨뒀을 뿐 아니라 원정팀 탈의실의 변기, 세면대, 샤워기까지 몽땅 분홍색으로 칠했다. 이에 분개한 사람들은 그 조치가 미국 연방법의 "고용주는 피고용인을 평등하게 대우하고 학교는 학생들을 평등하게 대해야 한다"라는 취지에 위배된다고 주장했다. 그러나 아이오와 대학 탈의실은 지금도 여전히 분홍색이다.

분홍의 다양한 톤

분홍 가운데는 따뜻한 느낌이 나는 베이비 핑크(서구에서 유아복에 많이 쓰는 아주 연한 분홍_옮긴이), 블러시 핑크(서양에서 결혼식 관련 물품에 많이 쓰는 흐린 분홍_옮긴이), 누드 핑크(아주 연한 분홍_옮긴이) 같은 색들이 있다. 그리고 시원한 느낌이 나는 분홍에는 쿨 핑크, 로즈 핑크(분홍계를 대표하는 색. 밝은 보라색을 띤다_옮긴이), 더스티 핑크dusty pink(회색을 띤 분홍_옮긴이), 마젠타 magenta(우리말로는 자주색 또는 자홍색. 19세기에 발견된 아닐린계 염료에 붙여진 이름이다_옮긴이), 버블검bubble gum(핑크색 풍선껌처럼 선명한 분홍_옮긴이) 등이 있다.

분홍이 우리에게 미치는 영향은 톤과 강도에 따라 달라진다. 베이비 핑크 같은 부드럽고 따뜻한 분홍은 강렬하지 않아서 물리적 진정 효과를 낸다. 이런 톤들은 아기와 어린아이들의 온화한 기운과 잘 어울린다. 반면 마젠타 같은 강렬하고 시원한 분홍들은 색의 농도가 높기 때문에 신체를 자극한다. 이런 색들은 페미니즘을 연상시키기도 하고 혈기왕성해 보이기도 한다. 나는 여성 고객들에게서 시원한 계통의 분홍색들이 성인 여성에게 잘 맞는다는 말을 종종 듣는다. 실제로 시원한 분홍들은 점점 인기를 끌고 있다. 여성들이 남성적인 빨강에서 멀어져 여성성을 추구하려 하지만, 한편으로는 부드러운 분홍색 옷을 입었다가 '소녀 같거나' '나약해' 보일 것을 걱정하기 때문이다. 그동안 관찰한 바에 따르면 과거에 빨강을 많이 입었던 여자들이 강렬한 분홍을 자주 입는다. 대개 그들은 강렬한 분홍을 통해 분홍에 입문한다.

분홍의 활용

분홍의 긍정적인 측면을 보면 부드럽고 온화한 톤의 분홍색들이 어

린 여자아이들과 잘 어울리는 이유를 쉽게 알 수 있다. 마케팅 담당
자들 역시 분홍의 감정적 호소력을 이용한다. 세월이 흐르는 동안
분홍을 특정 젠더와 연관해 사용하는 경향이 노골화된 나머지, 여
자아이들과 관련된 모든 상품에 분홍이 들어가고 다른 색은 들어가
지 않게 되었다. 색채심리학에 따르면 이런 현상의 결과를 예측하
기란 어렵지 않다. 한 가지 색이 지나치게 많이 사용될 때 우리는 그
색의 부정적인 영향을 느끼기 시작한다.

분홍을 사랑하는 어린 여자아이들은 분홍색의 긍정적 속성에
주목하는 반면, 분홍을 싫어하는 성인 여성들은 분홍의 부정적 속
성을 느끼고 있는 게 아닐까?

현재 미국 생물사회학 연구소 소속인 알렉산더 샤우스Alexander
G. Schauss는 1970년대에 일련의 실험을 진행했다. 분홍이 사람의
기분과 행동에 미치는 영향을 관찰한 것이다. 샤우스 박사는 수백
가지 톤의 다양한 분홍색 가운데 심장박동, 혈압과 맥박을 낮추는
효과를 가장 일관성 있게 보여준 색 하나를 골랐다. 그러고는 시애
틀에 위치한 미국 해군 교도소에 근무하는 장교 두 명을 설득해서
감방의 벽과 천장을 분홍으로 칠했다. 그리고 두 장교의 이름을 붙
여 그 분홍색을 '베이커-밀러 핑크Baker-Miller Pink'로 부르기로 했
다. 실험 결과, 베이커-밀러 핑크에 15분만 노출돼도 수감자들의
공격성은 감소했다. 공격성 감소 효과는 그들이 분홍색 방을 나간
후에도 30분 정도 지속되는 것으로 나타났다. "분홍색 앞에서는 화
를 내거나 공격적으로 행동하려고 애써도 잘 되지 않습니다. 심장
근육이 그만큼 빠르게 움직여주지 않거든요. 베이커-밀러 핑크는
사람의 에너지를 약화시켜 차분하게 만드는 색입니다." 샤우스 박

사의 설명이다.

영국, 독일, 오스트리아, 폴란드의 교도소에는 분홍색 감방이 있다. 그리고 스위스에서는 전체 교도소와 경찰서의 20퍼센트에 해당하는 곳에 분홍색 방이 1개 이상 갖춰져 있다. 베이커-밀러 핑크는 P-618, 샤우스 핑크Schauss Pink, 주정뱅이 유치장 핑크Drunk Tank Pink라고도 불린다.

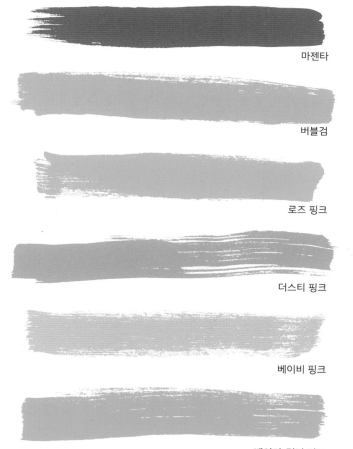

마젠타

버블검

로즈 핑크

더스티 핑크

베이비 핑크

베이커-밀러 핑크

노랑의 심리학

노랑의 긍정적 속성

햇빛이 환히 비칠 때 당신은 어떤 느낌을 받는가? 행복하고 기분 좋은 느낌? 노랑은 심리학적 원색 중 하나로서 감정과 신경계에 영향을 미친다. 노랑은 상대적으로 긴 파장을 가지고 있으며 우리의 감정을 자극한다. 노랑은 우리를 더 자신만만하고, 긍정적이고, 낙천적으로 만든다. 노랑은 우리의 자존감을 높여줄 수도 있다.

노랑의 부정적 속성

당연히 노랑의 부정적인 효과는 긍정적 효과의 정반대를 생각하면 된다. 노랑의 톤을 잘못 선택하거나 노랑을 지나치게 많이 사용하면 짜증, 불안, 조바심, 우울감이 생겨난다. 최악의 경우 노랑은 자살 충동을 일으킬 가능성도 있다.

노랑의 다양한 톤

다양한 톤의 노랑 가운데 몇 가지를 보자. 따뜻한 노랑으로는 대포딜dafodil(수선화 꽃잎 색에서 유래한 이름. KS계통색명은 흐린 노랑_옮긴이), 버터밀크buttermilk(KS계통색명은 밝은 노란 주황_옮긴이), 매그놀리아magnolia(목련꽃을 연상시키는 밝은 미색_옮긴이), 선플라워sunflower(해바라기를 연상시키는 진한 노랑_옮긴이), 사프란saffron(크로커스 꽃으로 만드는 샛노란 향신료에서 유래한 색이름_옮긴이), 머스터드mustard(서양 겨자의 열매로 만든 소스에서 유래한 색이름. 갈색을 띤 노랑_옮긴이), 오커ochre(산화제2철을 함유한 흙안료에서 따온 색이름. 연한 황갈색을 가리킨다_옮긴이) 등이 있고, 시원한 노랑으로는 레몬과 형광 노랑fluorescent yellow

이 있다. 그동안 상담한 고객들의 상당수가 노란 옷은 도저히 못 입 겠다고 하소연했다. 그러나 누구에게나 어울리는 노랑이 한 가지는 있다. 중요한 것은 자신에게 맞는 톤을 발견하는 것이다(자신에게 맞 는 톤을 찾는 방법은 나중에 더 자세히 설명하겠다). 내 경우 아름답고 풍 부한 사프란색 옷을 입으면 지치고 피곤해 보인다. 사프란색은 나 에게 맞지 않기 때문이다. 하지만 내가 선명하고 따스한 선샤인 옐 로sunshine yellow(따뜻한 햇빛이나 양지를 연상시키는 노랑. KS계통색명은 흐린 노랑 또 는 밝은 노란 주황_옮긴이) 옷을 입으면 내 기분도 좋고 남들이 보기에도 괜 찮다.

노랑의 활용

노랑은 햇빛의 색이다. 햇빛은 행복을 가져다준다. 주 고객층이 어 린이인 기업들은 아이들을 행복하게 해주기 위해 매장을 노랑으로 꾸민다. 아이들이 행복해하면 부모들은 지갑을 더 잘 연다. 또한 노 랑은 패스트푸드 산업을 상징하는 색이다. 특히 노랑과 빨강이 함 께 쓰일 때가 많은데, 가장 잘 알려진 예로 맥도날드가 있다. 맥도날 드는 행복, 흥분, 재미를 표현하기 위해 노랑과 빨강의 배합을 사용 하여 긍정적인 심리 메시지를 전한다. 아이들은 밝은 노란색 M자 를 보는 순간 직관적으로 자신들이 환상적인 시간을 보내게 되리라 고 인식한다.

노랑과 빨강을 배합할 때의 또 다른 효과는 사람들이 에너지를 얻어 재빠르게 움직이는 것이다. 그래서 노랑과 빨강은 패스트푸드 음식점에 딱 맞는 선택이다. 고객들이 맥도날드 매장에 오래 머물 지 않는다는 점을 감안할 때 그들이 빨강-노랑의 부정적 효과를 경

험할 가능성은 아주 낮다.

그러나 장시간 근무를 하는 직원들의 입장은 다르다. 직원들은 낮 시간 내내, 아니 때로는 밤에도 감정을 고양시키는 노랑의 영향 아래 있기 때문에 부작용을 경험할 우려가 있다. 그러므로 직원용 휴게실에는 다른 색을 써서 감정의 균형을 맞춰야 한다.

색채를 통해 사람들의 행동을 변화시키려면 우리가 창조하기를 원하는 긍정적이고 협력적인 행동이 무엇인지 생각하는 동시에 색채가 불러일으킬 수 있는 부정적인 감정을 염두에 둬야 한다. 일정한 효과를 만들어내기를 원한다면 적절한 톤을 적절한 비율로 적절한 장소에 활용해야 한다. 기분을 좋게 하려고 노랑을 잔뜩 쓰는 것은 좋은 생각이 아니다. 노랑이 지나치게 많으면 정반대 효과가 나타나 기분이 더 나빠진다.

주황의 심리학

주황의 긍정적 속성

주황은 빨강과 노랑으로 만들어진 색이다. 즉 주황은 심리학적 원색 중 신체에 관련된 원색(빨강)과 감정에 관련된 원색(노랑)의 결합이다. 앞에서 살펴본 대로 노랑은 행복과 명랑한 기운 및 낙관을 전달하며, 빨강은 에너지와 힘과 흥분을 표현한다. 두 가지 색의 긍정적 속성이 합쳐진 결과 주황은 따뜻하고 친근하며 에너지와 재미가 넘친다. 주황은 장난스럽게 까불거리는 느낌을 표현하며 자기 안의 어린아이를 다시 만나게 해준다. 주황은 악의 없는 장난기를 표현하며 사회적 상호작용과 다정한 대화를 촉진한다. 그리고 주황은 풍요로움을 상징하는 색이다.

주황의 부정적 속성

주황을 너무 많이 사용하거나 톤을 잘못 선택하면 정반대 효과가 나타날 수도 있다. 유치해 보이거나, 경솔하게 보이거나, 촌스럽거나, 싸구려로 보일 우려가 있다.

주황의 다양한 톤

따뜻한 계통의 주황색으로는 피치(복숭아에서 따온 색이름이지만 실제 복숭아의 색과는 조금 다른 연한 주황_옮긴이), 버밀리언vermillion(안료로 쓰이는 가루 수은인 진사辰砂에서 추출한 빨간 주황_옮긴이), 펌킨pumpkin(호박과 같은 강렬한 톤의 주황_옮긴이), 새먼salmon(연어의 살처럼 따뜻한 분홍을 띠는 주황_옮긴이), 애프리콧apricot(살구색. 피치보다 연한 색_옮긴이), 번트 오렌지burnt orange(가을 낙엽이 갈색

으로 변하기 직전의 주황_옮긴이) 등이 있다. 시원한 주황으로는 페르시안 오렌지(애프리콧보다 짙고 빨간색을 띤 주황_옮긴이)가 있다.

주황의 심리학적 속성은 색의 농도에 따라 다르게 표현된다. 강렬하고 밝은 주황색을 볼 때와 부드러운 주황색을 볼 때의 경험은 다를 것이다. 피치나 애프리콧처럼 부드러운 주황색들은 대부분 약간의 분홍을 포함하고 있어서 육감적인 로맨스를 연상시키기도 한다.

주황의 활용

주황색을 내세우는 기업을 볼 때 당신은 어떤 느낌을 받는가? 주황을 활용하는 전혀 다른 두 개의 브랜드를 떠올릴 수 있다. 유쾌한 저가 항공사 이지젯easyJet과 명품 브랜드 에르메스Hermès.

저가 항공사가 밝고 활기찬 주황을 선택한 것은 신기한 일이 아니다. 주황은 넉넉하고 긍정적인 느낌과 잘 어울린다. 주황은 친근하고 유용하며 접근이 쉽다는 메시지를 전달한다. 하지만 당신이 이지젯 항공기를 탔을 때의 경험이 브랜드 색채의 긍정적인 속성과 일치하지 않는다면? 그 메시지는 혼란스러워지고 당신은 주황의 부정적인 효과를 느끼기 시작할 것이다.

일반적으로 주황은 명품 브랜드를 연상시키는 색은 아니다. 하지만 제2차 세계대전이 끝난 직후에 에르메스가 제품 포장 상자를 만들기 위해 구할 수 있었던 유일한 재료는 주황색 판지였다. 브랜드 인지도를 잃고 싶지 않았던 에르메스는 그 이후로도 계속 주황을 상징 색으로 썼다. 에르메스가 쓰는 주황에는 검정도 많이 섞여서 전통적 가치와 고품질의 감각을 전달하는 데 도움이 된다.

갈색의 심리학

갈색의 긍정적 속성

갈색은 흙과 나무의 색이며 주황을 어둡게 만드는 색이다. 갈색을 볼 때 우리는 안심하고 안전한 느낌을 받는다. 갈색은 튼튼한 나무처럼 확고하고 믿음직하며 안정적이다. 갈색은 검정과 마찬가지로 진지하지만 검정보다 조금 더 부드럽다. 갈색은 협력적으로 보이는 반면 검정은 권위적이고 접근이 어려운 느낌을 주기도 한다. 또한 갈색은 편안하고 따뜻하다. 나무 마룻바닥이라든가 벽난로 속의 통나무를 생각해보라.

갈색의 부정적 속성

갈색은 지루하고 생기 없고 따분해 보일 수도 있다. 고집 세고 비타협적인 느낌을 주기도 한다. 갈색은 유머와 세련미가 없어 보이거나 무거운 분위기를 조성하기도 한다. 앞에서 말한 튼튼한 나무를 다른 시각에서 보면 양보할 줄 모르고 융통성 없는 모습이 될 수도 있다.

갈색의 다양한 톤

갈색 중에 따뜻한 톤으로는 골든 브라운, 베이지와 탠tan(황갈색. 가죽을 무두질할 때 쓰는 떡갈나무 껍질tannum에서 유래한 색이름_옮긴이) 계통의 색들이 있으며 진하고 어두운 톤으로는 초콜릿(풍성하고 진한 갈색_옮긴이), 커피(KS계통색명은 탁한 갈색 또는 흑갈색_옮긴이), 체스트넛(밤나무 열매의 색_옮긴이) 같은 색들이 있다. 또 시원한 갈색으로는 토프taupe(화장품 등에 많이 쓰이는 우

아한 회갈색. 원래 taupe는 프랑스어로 '두더지'를 의미한다_옮긴이), 웬지wenge(아프리카 중서부 일대에 서식하는 크고 곧은 나무에서 유래한 색이름_옮긴이)와 애시 브라운ash brown(잿빛ash이 섞인 갈색_옮긴이) 등이 있다.

갈색의 활용

오랜 전통을 가진 호텔과 클럽은 갈색을 멋지게 활용한다. 예컨대 파리에 위치한 드 비니 호텔의 살롱은 갈색으로 '구세계'의 매력과 은근한 세련미를 전달한다. 그리고 이런 느낌을 강조하기 위해 목재와 가죽 같은 천연 소재를 쓴다. 이곳에 가면 긴장을 풀고 느슨해져도 괜찮다는 기분이 든다. 황급히 오가는 사람들에게 부대낄 일도 없을 것만 같다. 누군가는 이곳에 금방 적응해서 집처럼 편안하게 지내다가 원래 계획보다 오래 머물게 될지도 모른다.

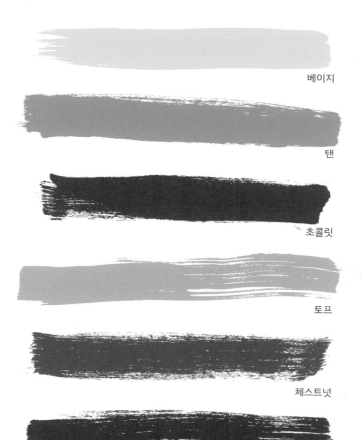

베이지

탠

초콜릿

토프

체스트넛

웬지

파랑의 심리학

파랑의 긍정적 속성

파랑은 하늘과 바다의 색이다. 많은 연구 결과에 따르면 파랑은 세계적으로 사람들이 가장 좋아하는 색이다. 이는 우리가 파랑에 둘러싸여 살아가기 때문인지도 모른다. 파랑이 심리학적 원색으로서 우리의 지적 능력에 영향을 미친다는 사실을 잊지 말자. 파랑의 긍정적 속성 가운데 하나는 사고의 논리성과 명료성이다. 특히 밝은 톤의 파랑들은 평온하고 고요한 정신과 사색을 연상시킨다.

파랑의 부정적 속성

파랑이 너무 많거나 잘못된 톤의 파랑에 둘러싸일 경우 차갑고 무심하며 냉담한 느낌을 받을 수도 있다. 혹은 남들 눈에 그런 사람으로 비칠 수도 있다. 세계인이 가장 좋아하는 색이 파랑이긴 하지만 상황에 맞지 않게 사용하면 그 색에 넌더리가 날 수도 있다.

예컨대 파란색 음식을 보면 우리는 본능적으로 그 음식에 독성이 있거나 안전하지 못하다고 생각한다. 파란 딸기라든가 파란 고기를 생각만 해도 속이 뒤집히지 않는가! 사실 파란색 음식 같은 건 세상에 없다. 혹시 '블루베리'라고 말하려고 했다면 블루베리 열매를 자세히 보라. 실제로 블루베리는 보라색이다. 파랑은 식욕을 감퇴시키는 효과가 가장 큰 색이다. 정신없이 뭔가를 생각할 때 우리는 배 속의 신호에 덜 집중하게 되니까!

요즘은 파란색이 들어간 사탕에도 조금은 익숙해지고 있지만, 파란 사탕을 만든 제조업체들은 홍보를 더 많이 해야 할 것이다. 기

업들은 종종 캠페인을 통해 파랑을 더 인기 있는 색으로 만들려고 노력한다. "위험을 무릅쓰고 한번 먹어보세요!"

파랑의 다양한 톤

따뜻한 파랑으로는 하늘색sky blue(스카이 블루. 맑게 갠 하늘과 같은 밝은 파랑_옮긴이), 페리윙클, 틸 블루, 코발트 블루cobalt blue(인산코발트와 명반을 섞어 열을 가하는 방식으로 제조한 곱고 진한 파란색 안료의 색을 가리킨다_옮긴이) 등이 있고 차가운 파랑으로는 파우더 블루(화장용 파우더처럼 미세한 이미지의 연한 파랑. 17세기 서양에서 파란 유리 가루를 염색에 사용한 데서 유래했다는 설이 있다_옮긴이), 덕에그duck egg(청록과 흰색 사이의 아주 연한 파랑_옮긴이), 네이비, 로열 블루royal blue(하늘색의 밝은 빛과 어두운 빛을 함께 가지고 있는 색. 프랑스 여왕을 위해 드레스를 만들던 사람들이 처음 발명했다고 한다_옮긴이), 미드나잇 블루(밤하늘과 같은 아주 어두운 파랑_옮긴이) 등이 있다.

파랑이 우리의 정신에 미치는 영향은 색의 농도에 따라 다르다. 밝은 파랑은 정신을 안정시키므로 수면과 꿈에 좋은 색이다. 채도가 높고 어두운 파랑은 정신을 자극하기 때문에 주의 집중에 도움을 준다. 농도와 무관하게 파랑은 항상 정신적 반응을 일으킨다.

터키옥색은 우리를 들뜨게 하고 활력을 되찾아주며 에너지를 주고 정신을 깨운다. 따라서 욕실을 터키옥색으로 꾸미면 아침에 정신을 차리는 데 도움이 된다. 하지만 숙면을 방해할 가능성이 있으므로 침실에는 추천하지 않는다.

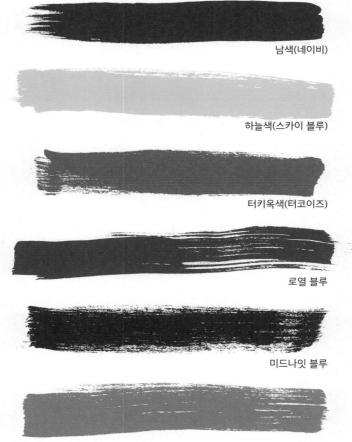

남색(네이비)

하늘색(스카이 블루)

터키옥색(터코이즈)

로열 블루

미드나잇 블루

틸 블루

파랑의 활용

금융회사와 은행 가운데 상당수가 파랑을 상징색으로 쓰고 있다. 파랑의 긍정적 속성에는 정직과 신뢰가 포함된다. 파랑을 내세우는 브랜드는 접근이 쉬우면서 전문성이 높아 보인다.

또한 파랑은 테크놀로지 업계에서 선호하는 색이다. 파랑은 소통의 색으로서 소셜 미디어와 잘 어울린다. 페이스북, 트위터, 링크드인의 색을 생각해보라. 테크놀로지 기업인 IBM은 '빅 블루'라는 별명으로 불리기도 한다.

물론 파랑을 상징색으로 내세우는 브랜드가 실제로는 파랑의 긍정적인 가치를 보여주지 못할 경우에는 파랑의 부정적 속성들이 나타나기 시작한다. 그런 브랜드는 차갑고 불친절하고 무심해 보인다.

파랑은 단체복에 자주 쓰이는 색이다. 중간 톤에서 어두운 톤의 파랑을 단체복 색으로 쓰는 기업들은 대부분 대기업으로, 접근이 쉬우면서 진지하고 품위 있는 분위기를 전달하고 싶어 한다. 어두운 파란색 단체복은 약간의 보수성과 전통을 표현한다. 밝은 파란색 단체복은 친근한 소통과 '파란 하늘(영어에서 blue sky는 '비현실적이지만 참신하고 창의적인 아이디어'를 가리킨다_옮긴이)'처럼 창의적인 사고를 표현한다.

파랑은 학교 교복에도 적합한 색이다. 톤을 잘 선택하면 파랑은 학생들의 집중에 도움이 된다. 또 파랑은 학생들을 차분하게 해주고 열린 마음으로 토론하면서 의견을 교환하는 데 도움이 된다.

초록의 심리학

초록의 긍정적 속성

우리는 본능적으로 초록을 보고 안정감을 얻는다. 초록이 주변에 있으면 식량과 물을 찾을 수 있다는 것이고, 식량과 물은 곧 생명이니까. 초록은 색 스펙트럼의 가운데 부분에 위치하므로 우리는 초록을 보기 위해 눈을 많이 움직일 필요가 없다. 따라서 초록은 우리에게 평온을 주는 색이며 조화와 균형을 나타내는 색이다.

초록의 부정적 속성

초록을 너무 많이 쓰거나 톤을 잘못 선택하면 정체되고 지루한 느낌이 든다. 스펙트럼의 한쪽 끝에서 초록이 새로운 성장과 생명을 상징한다면, 반대쪽 끝에서는 부패의 의미를 지닌다.

초록의 다양한 톤

초록은 다른 어떤 색보다 다양한 얼굴을 가지고 있다. 나는 2장에서 소개한 디미트리스 밀로나스 박사의 색이름 말하기 실험에 참가했다가 그 사실을 깨달았다. 초록 계통의 수많은 색 중에는 아쿠아, 에메랄드, 포레스트, 올리브, 카키(원래 흙색의 군복을 일컫는 말이었다. KS계통색명은 탁한 황갈색_옮긴이), 세이지, 보틀 그린bottle green(포도주병 등에 사용되는 어두운 초록색 유리에서 따온 색이름_옮긴이), 민트, 제이드jade(옥색이라고도 한다. 노랑을 띤 초록이며 KS계통색명은 흐린 초록_옮긴이), 모스moss(이끼처럼 노랑을 띤 어두운 초록_옮긴이), 피그린pea green(완두콩에서 볼 수 있는 노랑을 띤 초록_옮긴이), 풀색grass green, 파인pine, 샤르트뢰즈chartruse(이 책에서는 라임그린과 같은 색으로 취급한

다_옮긴이), **시폼 그린**seaform green(조개가 붙어 있는 바닷가 바위에서 볼 수 있는 것처럼 부드러운 청록색_옮긴이), **피스타치오**pistachio(견과류인 피스타치오의 알갱이 색에서 유래한 색이름_옮긴이) 등이 있다.

우리가 체험하는 초록의 심리적 효과는 톤과 농도에 따라 달라진다. 아쿠아는 밝고 상쾌해 보이는 반면 올리브는 다소 묵직하고 생기 없어 보인다. 라임그린에는 편안하고 휴식 같은 느낌이 하나도 없다. 나는 라임그린을 초록의 '변형된 자아'라고 생각한다. 라임그린은 노랑이 많이 섞여 있어 생기와 에너지가 가득하다. 라임그린은 기운을 돋우고 의욕을 높여주며, 자극적이면서도 상큼한 느낌을 준다. 영감이 부족할 때 라임그린색이 도움이 될지도 모른다.

초록의 활용

인테리어 장식에 초록이 사용된 회사 건물 안에 들어서면 긴장이 풀리기 시작한다. 그럴 때 우리는 마치 전원에 온 것처럼 편안한 느낌을 받는다.

최근 맥도날드는 영국을 비롯한 유럽 각국에서 일부 매장의 인테리어를 초록색으로 바꾸고 있다. 이제 맥도날드 매장은 얼른 먹고 나가라고 고객들을 재촉하는 곳이 아니다. 고객들은 편안하게 매장 안에 머물고, 휴식을 취하고, 느긋하게 커피를 마실 수 있다. 무엇이 달라지고 있는 걸까? 맥도날드는 중장년 고객들을 유인하려는 걸까, 아니면 원래 핵심 고객이었다가 이제 성인이 된 사람들을 계속 붙잡아놓으려는 걸까? 혹시 맥도날드는 스타벅스가 점유하고 있는 시장의 일부를 노리는 걸까? 아니면 그저 '친환경적' 기업으로 인정받기를 원하는 걸까?

보라의 심리학

보라의 긍정적 속성

일반적으로 우리가 말하는 보라색purple을 가시광선 스펙트럼에서는 '바이올렛violet'이라고 지칭한다. 보라는 빨강의 힘과 에너지에 파랑의 신뢰성과 진실성이 합쳐진 색이다. 보라는 모든 색들 가운데 파장이 가장 짧고 우리 눈에 보이는 마지막 파장이다. 그래서 보라는 고차원적인 우주를 연상시킨다. 보라는 영적 각성과 사색을 나타내기 때문에 성직에 종사하거나 명상을 전문으로 하는 사람들이 선호하는 색이다. 보라는 심사숙고와 고차원적 진리 탐구를 의미한다.

보라의 부정적 속성

주변에 보라색이 지나치게 많으면 우리는 내향적이 되고 멍해지며 현실감각을 잃을 수도 있다. 보라의 톤을 잘못 선택하면 다른 어떤 색보다도 신속하게 값싸고 저속한 이미지를 전달하기도 한다.

보라의 다양한 톤

보라에는 따뜻한 보라(라일락, 바이올렛, 가지색)와 시원한 보라(라벤더, 모브, 로열 퍼플)가 있다.

보라색의 활용

오랫동안 보라는 왕족과 부유층과 고위 성직자들이 쓰던 색이었다. 보라가 상류층의 상징이 된 것은 보라색 염료가 비싸고 드물었기

때문이다. 고대 로마의 율리우스 카이사르는 오직 자신만이 보라색 옷을 입을 수 있다고 선포했다. 영국에서는 헨리 8세 시대 서리Surrey 지역의 한 백작이 '왕의 색깔' 옷을 입었다는 이유로 반역죄로 기소된 사실이 있다. 엘리자베스 1세 여왕은 왕실의 직계존속을 제외하고 누구도 보라색을 입지 못하게 했다. 왕과 여왕, 황제들은 당연히 자신들이 이 땅에서 신을 대변하는 사람으로서 고귀한 권위와 특별한 연계가 있다고 믿었다. 그래서 보라는 그들에게 대단히 중요한 색이었다.

1856년 영국 왕립 화학대학의 한 학생이 말라리아 치료제를 만들려고 애쓰던 중 우연히 인공적으로 보라색을 만들어내는 방법을 발견했다. 그때부터 보라는 한층 광범위하게 사용됐다. 하지만 보라는 여전히 특별한 색이었고, 지금도 특별하다. 여성참정권 운동을 지지하는 신문이었던 《여성에게 투표하자Votes for Women》의 편집자 에멀린 페식 로런스Emmeline Pethick-Lawrence는 다음과 같이 썼다. "모두가 왕실의 색으로 알고 있는 보라는 모든 여성참정권론자의 핏줄에 흐르는 고귀한 피를 의미한다. 그것은 자유와 존엄을 향한 본능이다." 엘리스 워커의 유명한 소설인 『더 컬러 퍼플』에서 에이버리는 셀리에게 말한다. "우리가 들판을 걷다가 보라색을 보지 못하고 그냥 지나친다면 신이 노하실 거야."

19세기에 영국의 캐드버리Cadbury사는 보라색이 들어간 사탕을 출시하면서 다른 업체들이 그것과 똑같은 색을 쓰지 못하게 하려고 특허를 취득하려 했다. 신기하지 않은가?

회색의 심리학

순수한 회색은 검정과 흰색의 혼합이다. 회색은 흰색도 아니고 검정도 아니며, 긍정도 부정도 아니다. 회색은 중립을 지킨다. 회색은 불확실하고 무미건조하다. 회색은 사실상 색채가 없기 때문에 시선을 끌지 않는다. 회색은 더 화려한 색들이 무대 중앙을 차지하도록 조용히 뒤로 물러나는 색이다.

회색의 긍정적 속성

누군가가 "나는 회색인 날이 정말 좋아"라고 말하는 것을 들어본 적 있는가? 심리학적 견지에서 순수한 회색은 긍정적 속성을 가지고 있지 않다. 하늘이 회색이고 우중충할 때 대다수는 기분이 울적해지고 꼼짝하기 싫어진다.

그렇다고 항상 사람들이 회색에 긍정적으로 반응하지 않는다고 볼 수는 없다. 성격을 가려주는 회색의 도움을 받으면 우리는 사람들과 거리를 두면서 혼자 있어도 괜찮을 수 있다. 대개 우리는 생활 속의 감정적 소음을 가라앉히기 위해 회색을 활용한다. 눈앞에 회색이 보이면 우리는 편안함을 느끼기도 한다. 회색은 안전망 역할을 하므로 우리는 회색 속으로 쉽게 숨을 수 있다. 회색으로 둘러싸인 집에서 생활하는 사람은 외부 세계와 차단되어 동면하는 것과 같다.

회색의 부정적 속성

그러나 시간이 흐르면 처음에는 차분해서 좋다고 생각했던 회색의 특징들이 피곤하고 따분하게 느껴질 수도 있다.

주변에 회색이 지나치게 많으면 심신이 피로하고 고갈된 느낌을 받는다. 언젠가 나도 그런 경험을 했다. 식당에서 친구를 만나기로 했는데 약속 시간에 늦어 숨을 헐떡이며 뛰어 들어갔다. 그 식당의 회색 벽을 보니 금방 긴장이 풀렸다. 나와 친구는 둘 다 마음이 진정되는 느낌을 받았다. 하지만 그 진정 작용이 한두 시간 내내 계속되자 더 이상 편안하지 않았다. 자리에서 일어날 때쯤에는 오히려 피곤하고 고갈된 느낌이 들었다. 당신이 회색으로 꾸며진 방에서 잠을 잔다면, 아침에도 기운이 충전된 느낌이 들지 않아 진한 에스프레소라도 마시며 잠에서 깨야 할 것이다.

회색의 다양한 톤

순수한 회색은 따뜻한 회색과 시원한 회색으로 나뉜다. 회색의 심리학적 효과를 알고 있으면 회색을 활용하는 것이 적합한지 여부를 판별할 수 있다. 혹시 지금 당신이 피곤하거나 기진맥진하다면 회색의 작용 때문일지도 모른다.

회색의 활용

최근 많은 분야에서 회색이 유행하는 현상은 현대사회의 급속한 변화와 관련이 있지 않을까? 주변이 혼란스럽고 불안할 때 우리는 그 압박감을 최소화하기 위해 노력한다. 신기술과 세계화로 세상의 속도가 점점 빨라지는(당연히 정치적 불확실성도 커지는) 이 시대에 우리가 흰색, 회색, 검정의 단순한 색채 구성을 선호하는 것은 우연이 아닐지 모른다. 사람들은 자신을 보호하고 안전과 안정을 추구하기 위해 회색을 활용한다. 다른 것은 통제하기 어렵지만 주변의 감정

적 소음은 그나마 통제가 가능하다. 그래서 우리는 주변의 색을 선택할 때 무의식적으로 번잡한 감정을 가라앉히는 색을 고른다.

　사람들과 회색에 관한 이야기를 나눠본 결과, 나는 사람들이 다른 색에 대해 이야기할 때보다 자신이 회색을 쓰는 이유를 말할 때 방어적인 설명을 많이 한다는 사실을 발견했다. 그것은 충분히 이해되는 일이다. 자신의 안전과 안정감을 위해 무의식적으로 회색을 선택하는 것이라면, 그 색을 포기하는 것이야말로 그들이 가장 원치 않는 일일 테니까!

흰색의 심리학

흰색의 긍정적 속성

흰색은 곧 완벽이다. 흰색은 순수하고 더럽혀지지 않은 색으로 평화롭고 고요하며 단순하고 명쾌한 느낌을 준다. 흰색은 어지러운 머릿속을 정돈해주고 감정을 안정시킨다.

흰색의 부정적 속성

하지만 흰색은 차갑고 무신경하고 무미건조해 보일 가능성이 있다. 흰색에서는 고독과 거리감이 느껴질 수도 있다. 흰색은 현대적 일상생활의 소음과 산만함과 혼란을 줄이는 데는 도움이 되지만 지나치면 모든 소음이 차단되는 사태가 발생한다. 1950년대에 정신병원에서는 약물을 투여하지 않고 환자들을 진정시키기 위해 병실을 온통 흰색으로 칠하고 환자복도 흰색으로 입혔다.

브릴리언트 화이트

흰색 페인트 가운데 가장 인기가 많은 색이 '브릴리언트 화이트 Brilliant White'라는 사실을 아는가? 브릴리언트 화이트는 제2차 세계대전 이후에 인공적으로 합성한 색이다. 브릴리언트 화이트는 자연에서 발견되지 않는 유일한 색이다. 그래서 우리의 눈과 뇌는 그 색을 정확히 인식하고 친근감을 느끼기가 쉽지 않다.

그렇다면 브릴리언트 화이트는 왜 그렇게 인기가 많을까? 사실 브릴리언트 화이트가 주로 주차장, 공장, 계단, 공사장 같은 실용적인 장소에서 광범위하게 사용되는 것은 의식적 선택의 결과가 아니

다. 이런 장소들은 사람들의 기분을 별로 고려하지 않는다. 브릴리언트 화이트는 공간의 경계선을 정확히 알려주고 디자인을 훼손하지 않기 때문에 건축가들이 많이 쓰는 색이기도 하다. 그래서 건축가들을 만나면 그들이 사랑하는 흰색에 관해 토론을 벌이곤 한다. 티 한 점 없이 깨끗한 생활 공간을 창조하기 위해 흰색을 쓰는 것이 사람들에게 어떤 작용을 할지 생각해보라고 말하고 싶다.

흰색의 다양한 톤

흰색에는 따뜻한 느낌을 주는 아이보리 화이트ivory white(고급 장식 재료로 쓰이는 상아와 비슷한 색_옮긴이), 아주 연한 크림색pale cream과 시원한 느낌을 주는 오이스터 화이트oyster white(굴의 살에서 볼 수 있는 초록을 띤 아주 연한 흰색_옮긴이), 순백색pure white(퓨어 화이트_옮긴이) 등이 있다.

흰색의 활용

병원은 색의 심리적 이중성을 체험하기에 좋은 공간이다. 경영진 입장에서 흰색의 긍정적 효과는 병원의 목표에 부합한다. 흰색으로 꾸며진 장소는 조용하고 위생적이며 질서정연해 보인다. 그러나 환자들은 정반대 효과를 경험할 수도 있다. 춥고 고독하며 겁이 나고, 심지어 아무도 자신의 감정을 돌봐주지 않는다고 느낄 수도 있다. 이런 느낌은 환자의 정신적, 육체적 만족과 회복에 도움이 안 된다! 때로는 병원의 차갑고 황량한 분위기를 완화하기 위해 병원 직원들이 일을 두 배로 해야 한다. 요즘에는 흰색으로만 이뤄진 공간이 건강과 웰빙에 좋지 않다는 사실이 널리 알려지면서 병원과 요양원과 학교들도 백색 인테리어에서 벗어나는 추세다.

검정의 심리학

검정의 긍정적 속성

순수한 검정은 빨강과 마찬가지로 여러 가지 성격을 동시에 지닌다. 여성들은 대부분 검정의 우아하고 세련된 아름다움에 끌린다. 하지만 검정은 무게와 권위를 나타내기 때문에 부담스럽게 느껴질수도 있다. 검정은 모든 빛을 흡수하고 아무것도 반사하지 않는다. 검정은 신비로운 분위기를 만들어내며, 보호 장벽을 만들어 우리의 감정을 지켜주거나 아예 우리를 숨겨주기도 한다.

검정의 부정적 속성

순수한 검정은 긍정적 속성의 정반대 느낌으로 다가올 수도 있다. 검정은 무섭고, 위협적이고, 차갑고, 불친절하고, 지나치게 심각해 보일 가능성이 있다. 때때로 검정은 숨이 막히는 느낌, 무거운 느낌, 압박감을 유발한다.

검정의 활용

2018년 로스앤젤레스에서 열린 골든글러브상 시상식의 참가자들은 검은색 옷을 입었다. 전통적으로 골든글러브 시상식은 영화산업 관계자들이 다채로운 의상을 입고 레드 카펫을 밟으며 행진하는 것으로 유명한 행사다. 그런데 왜 그날은 모두 검은색 옷을 입었을까? 4장에서 더 자세히 살펴보겠지만, 색채는 언어의 도움을 받지 않고도 우리의 생각과 감정을 전달할 수 있다. 색은 그 자체만으로도 복잡한 감정을 전달한다. 골든글러브상 시상식장에서도 바로 그런 일

이 일어났다. 검정은 우아하고 매력적이지만 때로는 심각하고 단호한 색이 된다. 그날 배우들은 심각함을 표현하기 위해 검은색 옷을 입었다. 그들은 이른바 미투Me Too("나도 성폭력 피해자다"라는 뜻의 공개적 폭로 운동_옮긴이)와 타임즈 업Time's Up("이제는 말할 때가 됐다"라는 뜻의 공개적 폭로 운동_옮긴이) 운동의 엄숙한 분위기를 전달하고 지지했다. 그들은 확고하고 명확한 태도를 취했다. 그들의 메시지는 다음과 같았다. "우리는 모두 작정하고 왔으니 함부로 건드리지 마시오."

색의 조화

지금까지 우리는 11가지 주요 색의 심리적 속성을 살펴봤다. 하지만 현실에서 어떤 색이 다른 색과 배합될 경우 그 색의 의미는 완전히 달라지기도 한다. 예컨대 검정과 노랑의 배합을 보자. 방금 설명한 대로 검정의 긍정적 속성으로는 세련미, 우아함, 매력, 심리적 안정감 등이 있다. 노랑의 긍정적 속성은 행복감을 높여주는 것이다. 노랑은 기분 전환에 도움이 되며 자신감과 자존감을 높여준다. 노랑은 친근하고 상냥한 색이다. 그러면 자연에서 발견되는 사례를 통해 우리가 노랑과 검정을 동시에 볼 때 어떤 일이 벌어지는지를 알아보자.

검은색 벌레 한 마리가 날아다니는 광경을 볼 때 우리는 그 벌레가 크게 해롭지 않다고 인식한다. 그 벌레는 귀찮긴 하지만 우리를 해치지는 않을 것이라는 생각이 든다. 그러나 검정과 노랑이 섞인 벌레 한 마리가 날아다닐 때는 조금 다르다. 우리는 그 벌레가 위험할 수 있다는 사실을 본능적으로 간파한다. 그 색채 배합을 보고 그 벌레에게 침이 있다는 사실을 알아차린다. 원래 자연에서 검정과 노랑의 배합은 위험을 상징한다. 검정과 노랑은 '접근 금지'라는 뜻이며, 우리는 최선을 다해 검정과 노랑을 피한다.

일상생활에서도 검정과 노랑은 동일한 역할을 한다. 독성물질 또는 독극물 표시, 고압전류 표지판과 접근 금지 표지판을 생각해 보라. 자연이 이미 기막히게 설정해놓은 작업을 우리가 다시 할 필요는 없다. 그리고 우리가 검정과 노랑의 배합을 어디서 보느냐는 중요하지 않다. 검정과 노랑이 함께 들어간 드레스를 입으려고 하

거나 어떤 방을 검정과 노랑으로 꾸민다면 우리 신경은 곤두서고 안절부절못할 것이다. 우리의 근육은 어떤 것에 반응하거나 도망칠 준비까지 하면서 팽팽하게 긴장할 것이다.

색채와 관련된 일을 하려면 언제나 색채들을 부분부분 합쳐놓은 것만 보지 말고 전체를 봐야 한다. 우리는 색을 볼 때 따로따로 보지 않는다. 색은 여러 가지가 동시에 작용해서 우리의 감정적 반응을 이끌어내기 때문이다.

그러면 색들의 상호 관계를 어떻게 알 수 있을까? 어떤 색들은 서로 잘 어우러져 우리가 원하는 긍정적인 행동을 이끌어내고 어떤 색들은 서로 안 어울린다는 것을 어떻게 판단할 수 있을까?

이제부터 우리는 색채 조화라는 세계에 발을 들여놓으려 한다. 여러분이 지금까지 가지고 있던 지식과는 다를지도 모른다. 부탁하건대 개인적인 색채 취향은 잠시만 잊어달라. 어떤 색이 좋고 싫은지, 어떤 색들이 서로 어울리는지에 대한 기존의 견해도 모두 잊으라. 일반적으로 색채 조화에 관해 이야기하는 사람들은 대부분 우리가 1장에서 살펴본 것처럼 뉴턴 색상환에서의 위치를 기준으로 색들의 관계를 설명한다. 하지만 색채 조화라는 개념에는 그보다 훨씬 많은 이야기가 담겨 있다.

지금부터 소개하려는 것은 '토널 배색 조화tonal color harmony' 라는 개념이다. 토널 배색 조화는 지금까지 세상에 나온 색채학 이론 중에 가장 적게 알려졌지만 판도를 완전히 바꿔놓을 개념이다. 전통적인 색채 조화 이론과 달리 토널 배색 조화 이론은 자연의 모든 색을 4개의 '토널 색군tonal color family' 가운데 한 집단에 위치시킨다. 같은 색군에 속한 색들은 언제나 조화를 이룬다. 그러나 어느

한 토널 색군에 속한 색이 다른 토널 색군에 속한 색과 나란히 놓이면 색들은 삐걱거린다(그럴 때 색들은 서로를 좋아하지 않는 것처럼 보인다!). 자연 속 색채 배합도 이런 식으로 이루어진다. 아름다운 가을 풍경 속 나무 한 그루를 생각해보라. 전체적으로 조화로운 가운데 온갖 톤의 빨강, 노랑, 주황이 다 존재한다. 자리를 잘못 찾은 듯한 색은 하나도 없다. 색들이 반드시 색상환에서 서로 이웃하고 있거나 맞은편에 위치해야만 조화를 이루는 것은 아니다.

토널 배색 조화는 앞에서 소개한 '라이트 이론Wright Theory'의 주된 개념이다. 약 30년 전에 탄생한(하지만 아직도 색채 전공자 교육 과정에서도 잘 다뤄지지 않는다) 라이트 이론은 라이트가 색 스펙트럼에 숨은 패턴을 발견하고 그 패턴과 인간 행동 패턴의 관계를 연구한 결과물이다. 1990년대에 과학자들이 4대 토널 색군으로 분류했던 라이트의 방법을 재검토한 결과, 같은 토널 색군에 포함된 색들 사이에 특정한 상호 관계가 존재하며 그 상호 관계는 다른 색군의 색들과 공유되지 않는다는 사실을 발견했다. 그리하여 톤을 기준으로 하는 토널 배색 조화 이론은 객관적 진실로 입증됐다. 4장에서 우리는 인간의 행동 패턴과 4개 토널 색군에 대한 우리의 반응을 자세히 살펴볼 예정이다. 우선 여기서는 4개 토널 색군을 하나씩 살펴보면서 하나의 토널 색군 내에서 모든 색이 다른 색들과 자연스러운 조화를 이루는지 여부를 우리 눈으로 확인해보자.

팔레트 1: 봄_장난스러움

한눈에 알 수 있듯이 이 토널 색군에 속한 색은 하나같이
따뜻하고 선명하고 밝고 섬세하다. 이 색들은 노랑이 섞
여 있어 따뜻한 느낌을 풍기며, 검정을 포함하지 않아 맑
아 보인다. 이 색들은 명랑하고 활기차며 봄을 연상시키
는 생기발랄한 에너지를 지니고 있다.

이 집단에 속하는 수백 개의 색이름 중에 몇 가지만
소개하자면 워터멜론 레드, 피치, 하늘색, 아쿠아마린
aquamarine(화강암에서 주로 발견되는 아쿠아마린이라는 보석에서 유래한 색
이름. 연한 파랑을 띠는 초록_옮긴이), 라일락, 크림(유제품인 크림에서 유래
한 색이름_옮긴이), 버터컵buttercup(미나리아재비 꽃의 색에서 유래한 색이
름. 밝고 채도가 높은 노랑_옮긴이), 선샤인 옐로, 애플 그린(풋사과에서
유래한 색이름. KS계통색명은 흐린 녹연두_옮긴이), 코럴coral(산호색. 산호처
럼 연한 노랑을 띤 분홍_옮긴이), 베이비 핑크, 카멜camel(낙타의 털색과
같은 중간 명도의 갈색_옮긴이) 등이 있다.

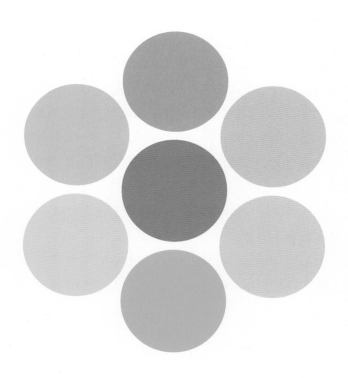

팔레트 2: 여름_고요

여름 팔레트는 파랑이 섞인 색들로 구성된 2개의 팔레트 가운데 하나다. 이제 우리는 봄의 밝고 장난스러운 에너지에서 몽롱한 여름날 오후의 느긋하고 부드러운 분위기로 옮겨 간다. 이 색군에 속한 색들은 모두 각기 다른 비율의 회색을 포함하기 때문에 특유의 시원하고 섬세하고 우아한 톤을 지닌다. 고전적인 장미, 라벤더, 등나무를 생각하면 된다. 이 집단에 속한 색들은 은근하고 점잖다. 어두운 색들도 더러 있지만 무거운 느낌을 주지는 않는다. 이 집단에 속한 색들로는 로즈 핑크, 플럼plum(자두색. 서양자두나무 열매에서 따온 색이름_옮긴이), 세이지, 파우더 블루, 라벤더, 모브, 토프, 오이스터 화이트, 마룬maroon(프랑스어로 밤을 뜻하는 marron에서 유래한 색이름. 갈색을 띤 짙은 빨강_옮긴이) 등이 있다.

팔레트 3: 가을_대지

이 색군에 속한 색들은 봄 팔레트와 마찬가지로 따뜻한 노랑을 기본으로 하지만 노랑의 농도가 더 짙다. 이 색군의 모든 색은 각기 다른 비율의 검정을 포함하고 있기 때문에 풍요롭고 강렬하며 깊은 느낌을 준다. 이 색들에서 검정을 제거하면 '봄' 팔레트의 색들과 아주 비슷해진다. 이 팔레트에서는 대지의 느낌이 나며 가을을 연상시키는 안정적인 에너지가 느껴진다. 여름의 얌전하고 부드러운 색들이 가을의 수확, 낙엽과 연관되는 러스트 레드, 골든 옐로, 사프란 오렌지 같은 색들로 바뀌었다. 이 색들은 사랑스러우면서도 묵직한 느낌을 준다. 반면 봄 팔레트의 색들은 가벼워서 둥둥 떠오를 것만 같다! 가을 팔레트에는 온화하고 부드러운 색에서 특이하고 화려한 색까지 다양한 느낌의 색이 포함된다. 예컨대 올리브, 포레스트, 틸 블루, 가지색, 번트 오렌지, 선플라워 옐로, 러스트 레드, 아이보리 화이트, 초콜릿 브라운, 스톤(시원한 느낌의 연한 회색_옮긴이) 등이 여기에 포함된다.

팔레트 4: 겨울_미니멀리즘

파랑을 기본으로 하는 2번째 색군이다. 여기에 속한 색들은 대담하고 극적이다. 마치 단순화한 겨울 풍경처럼 아주 강렬하거나 아주 차갑거나 둘 중 하나다. 이 색들에는 연극적인 느낌과 에너지가 있으며 모호한 느낌이라고는 전혀 없다. 순백색과 순수한 검정을 포함하는 유일한 팔레트다. 이 팔레트에 포함되는 다른 색으로는 마젠타, 레몬 옐로lemon yellow, 필라박스 레드, 피스타치오, 아이스 블루ice blue(KS계통색명은 연한 파랑 또는 밝은 회청색_옮긴이), 순회색 pure grey(퓨어 그레이_옮긴이), 로열 퍼플, 쇼킹 핑크shocking pink, 차콜charcoal(목탄처럼 검은 어두운 회색_옮긴이), 실버 그레이silver grey(조금 칙칙한 은색_옮긴이), 미드나잇 블루가 있다.

나는 이 4개의 팔레트가 색채 조화 전반을 결정하는 열쇠라고 하는 라이트의 견해에 동의한다. 동일한 토널 색군에 속한 색들은 언제나 서로 조화를 이룬다. 하지만 여기에 다른 토널 색군의 색을 추가하면 절대로 조화를 이루지 못한다.

색채 조화를 이해하는 또 하나의 방법은 음악적 조화를 생각하는 것이다. 유명한 재즈 피아니스트 텔로니어스 멍크Thelonious Monk는 언젠가 이렇게 말했다. "잘못된 음이란 없다. 어떤 음이 다른 음보다 더 잘 맞을 뿐이다." 불협화음이나 잘못 연주된 음을 들으면 우리는 곧바로 알아차리고 얼굴을 찌푸리거나 조용히 흠칫거린다. 색채도 음악과 똑같다. 여러 토널 색군에 속한 색들을 섞어서 사용하면 우리는 그 부조화를 눈으로 명확히 인지하지 못할지라도 본능적으로는 느낀다. 하지만 동일한 토널 색군의 색들을 나란히 배치할 경우 조화로운 느낌이 확실히 눈에 보인다.

활동하는 동안 우리의 잠재의식은 주변의 모든 사물에 끊임없이 눈금을 매기면서 그 색들이 서로 어울리는지 아닌지를 탐색한다. 색들이 조화를 이루면 느긋하고 편안한 느낌을 받는다. 하지만 우리를 둘러싼 색들이 서로 삐걱거린다면 정반대 느낌을 받는다. 우리의 의식은 문제를 인식하지 못하거나 정확히 파악하지 못할 수도 있지만, 잠재의식은 반드시 직관적으로 색의 부조화를 느낀다.

색채 계획을 세울 때 성공 여부는 어느 한 가지 색에 있는 게 아니라 여러 색 간의 상호 관계에 달려 있다. 색들이 서로 조화를 이루지 못하거나 색과 메시지, 색과 환경이 조화를 이루지 못하면 불협화음이 생겨난다. 어떤 브랜드의 의뢰를 받아 색채 계획을 세울 때 색들의 부조화는 곧 판매량 감소를 의미한다. 색채 계획이 실패하면

직장에서 생산성이 떨어지거나 가정의 균형이 깨질 수도 있다.

사실상 디자이너들도 토널 배색 이론을 어려워하므로 단번에 색들의 어울림을 이해하기란 쉬운 일이 아니다. 우선 자신의 감각을 믿는 것이 중요하다. 잠재의식의 소리에 귀를 기울이는 것은 진정한 색채 조화를 알아나가는 출발점이다. 당신이 선택한 색들에 대해 직관적인 반응을 따르라. 선택한 색들이 서로 조화를 이룬다면 편안하고 느긋해질 것이다. 색들이 서로 어울리지 않으면 불편해지거나 안절부절못할 것이다.

직관을 믿으라. 어떤 색채 계획이 부적합하게 느껴진다면 그 계획에는 실제로 문제가 있는 것이다. 4장에서는 색채 감각을 높이는 방법을 더 자세히 살펴보고 지금까지 배운 것을 현실에 적용해볼 것이다. 먼저 우리 안의 색채 본능을 되찾고 두려움과 망설임을 없애기 위한 방법과 아이디어를 배울 것이다. 그다음 자신감과 행복을 높이기 위해 무슨 색 옷을 입어야 하는지 알아볼 것이며, 가족 구성원 각자의 성격을 반영하고 지지하는 색채 계획을 세우는 방법도 배워볼 것이다. 마지막으로 직장에서 집중력을 높이고 스트레스를 완화시키며 근무시간에 부딪치는 다양한 상황을 잘 헤쳐나가기 위해서는 주변을 어떤 색채로 꾸며야 하는지 생각해볼 것이다.

색채를 선택하거나 색채를 조합하는 것만으로 내 안의 긍정적인 감정 반응을 이끌어낼 수 있다는 사실을 알면 많은 영역에서 삶의 질을 높여주는 강력한 색채 계획을 만들어낼 수 있다. 색채는 행복의 문을 열어준다.

이제 여러분 자신을 위한 색채 활용법을 배워볼 시간이다.

4. 색과 성격

나의 성격에 맞는 색을 찾자

이 장에서는 지금까지 배운 색의 정의와 원리를 이용해 일상에서 긍정적 변화를 일으키는 방법을 알아보려고 한다. 다만, 새로 습득한 지식을 현실에 적용하기 전에 거쳐야 하는 아주 중요한 단계 하나가 남았다. 3장에서 소개한 4개의 토널 배색 팔레트 가운데 무엇이 여러분에게 가장 잘 어울리고 직관적으로 이끌리는지를 알아내는 것이다.

어쩌면 이미 특정한 팔레트의 색들에 별다른 이유 없이 끌리고 있을지도 모른다. 혹시 3장을 읽으면서 4가지 팔레트 가운데 어느 하나가 나머지 3개 팔레트보다 더 마음에 들었는가? 각각의 토널 색군은 특정한 성격 유형을 반영하고 표현하기 때문에 충분히 그럴 수 있다. 농담, 색조(톤), 명암이 각기 다르더라도 모든 색은 4개 가운데 1개의 색군에 속한다. 우리 역시 4개 가운데 1개 집단에 속한다. 개개인뿐 아니라 브랜드와 상점, 병원과 가정도 각자 1개 집단에 속한다. 나는 융, 이텐, 라이트와 마찬가지로 이 4개 집단을 계절과 연계해서 설명할 것이다. 각 계절은 서로 다른 성격과 색채 팔레트를 지니고 있는데, 이 구분은 각 집단에 속한 사람들의 색채 선호도 및 성격적 특성과 일치한다. 각 계절의 에너지에 어울리는 특정한 행동도 있다. 겨울날 회색 하늘 아래 몸을 웅크리고 긴 잠에 빠져들고 싶은 기분을 생각해보라. 아니면 봄에 화사한 꽃들이 처음 모습을 드러낼 때 느껴지는 신선하고 상쾌한 각성의 기운을 떠올려보라.

계절별로 색채 팔레트가 따로 있다는 것쯤은 당신도 이미 알고 있다고 생각하는가? 하지만 토널 배색 팔레트는 일반적인 계절 색

채 팔레트와는 다른 시스템이다. 색채 컨설팅을 받았는데 상담사가 자신에게 처방해준 색들에 만족하지 못하겠다며 내게 찾아오는 사람들이 많다. 그들은 대부분 무엇이 부족한지를 정확히 짚어내지 못한다. 어떤 색 옷을 입으면 기분이 좋아지는데 다른 어떤 색 옷을 입으면 그만큼 기분이 좋아지지 않는 이유를 모르겠다고 말한다. 그들이 처방받은 색채 팔레트를 다시 들여다보면 4개의 토널 색군에 속한 색들이 다 뒤섞여 있다. 그러니 그 색채 팔레트가 어딘지 어색하게 느껴지는 것은 당연한 일이다. 여름철 정원에 놓인 가을 나뭇잎이 얼마나 어색해 보일지 한번 상상해보라! 앞에서 4개의 토널 색군에 계절 이름 외에 하나씩 별명을 붙였다. 토널 배색 팔레트를 봄/여름/가을/겨울로 구분할 수도 있지만 장난스러움/고요/대지/미니멀리즘으로 구분할 수도 있다. 토널 배색 팔레트를 어떤 식으로 해석하든 4개의 집단에 대해 알고, 각 집단이 사람의 성격 유형과 어떤 관계인가를 알아보는 것은 응용색채심리학을 활용하기 위해 반드시 필요한 첫걸음이다.

'색채와 디자인 성격 테스트'는 자신에게 잘 맞는 색채의 성격과 디자인 스타일을 알아내기 위해 체계적으로 만들어졌다. 물론 이 테스트는 하나의 예일 뿐이고 문항 수도 적어서 성격을 완벽하게 분석해주지는 못한다. 실제로 고객과 상담할 때는 서너 시간에 걸쳐 이야기를 나눈다. 색채와 무관해 보이는 질문을 곧잘 던진다. 어떤 음악을 즐겨 듣는지, 꿈이 무엇인지, 좋아하는 여행지는 어디인지, 어떤 소재의 옷을 좋아하는지, 심지어는 다림질하기를 좋아하는지도 물어본다. 처음에는 이런 질문이 색채와 무슨 상관인지 의아해하지만 그 사람의 진짜 정체성을 깊이 파고들기 시작하면 그런

질문을 하는 이유가 밝혀진다. 그리고 여러분에게도 이 방법이 통하리라고 확신한다.

질문에 답하기 전에 주의할 점이 있다. 이것은 놀라울 만큼 단순한 테스트다. 하지만 자신의 진짜 자아를 만나는 일은 생각보다 어렵다. 종종 우리는 선택해야 한다고 생각하는 답이나 남들이 좋아할 만한 답을 선택한다. 나의 진짜 모습이 아니라 내가 되고 싶은 모습을 선택하는 일도 드물지 않다. 나 역시 색채컨설팅 교육을 받던 시절, 이 테스트를 통해 나의 단점이 드러날 것이 두려웠다. 결국 테스트를 받게 됐을 때 내가 되고 싶은 성격을 반영하는 색채 팔레트를 골랐다. 그것은 나의 진짜 모습과 전혀 닮지 않았다. 그러나 마음 깊은 곳에서는 진실을 알고 있었다. 그래서 스스로에게 시간을 조금 줬다. 여러분에게도 시간이 필요할지 모른다. 이것은 자아를 발견하는 여정이므로 모든 답을 한꺼번에 얻지 못할 수도 있다.

그러니 이 테스트를 시작하기 전에 먼저 조용한 장소를 확보하라. 답변에 영향을 미칠 가능성이 있는 사람들과 떨어져 혼자 질문에 답하라. 지나치게 열심히 생각하지 말고 직관에 따라 가장 먼저 떠오르는 답, 스스로와 가장 일치하는 답을 선택하라. 자신에게 솔직해져야 하는 시점이다. 자신에게 솔직할 때 진정으로 편안해질 수 있다!

색채와 디자인 성격 테스트

1. 저녁 식사에 손님을 초대한다면, 가장 마음에 드는 방법은 무엇인가?

 A. 긴 식탁 하나에 손님들을 모두 앉히고 음식을 푸짐하게 준비해서 대접한다. 활기찬 대화가 끊이지 않도록 한다

 B. 촛불을 켜놓고 식탁을 우아하게 장식해서 고전적인 분위기를 낸다

 C. 밝은 햇빛 아래서 재미있는 놀이와 게임을 하며 피크닉을 즐긴다

 D. 완벽한 저녁 식사가 되도록 전문 요리사를 고용하거나, 손님들을 미슐랭 등급 레스토랑으로 초대한다

2. 원색 중에 가장 좋아하는 색은 무엇인가?

 A. 초록

 B. 파랑

 C. 노랑

 D. 빨강

3. 가장 좋아하는 이벤트 유형은 무엇인가?

 A. 친구들과 벽난로 주위에 둘러앉아 밤늦게까지 이야기 나누기

 B. 발레 공연이나 클래식 음악 콘서트

 C. 뮤지컬 공연 또는 충동적으로 어떤 재미있는 일을 하는 것

 D. 전시회 오프닝 파티나 오페라 공연 같은 특별한 행사

4. 어떤 액세서리를 가장 좋아하는가?

A. 모양과 스타일이 일정하지 않으면서 자연스러운 분위기를 풍기는 구리, 황동, 나무, 호박 액세서리

B. 무겁거나 번쩍이거나 야단스럽지 않은 순금, 백금, 진주 액세서리

C. 가볍고 밝은 느낌의 반짝거리거나 짤랑거리는 사파이어, 에메랄드, 오팔 액세서리

D. 다이아몬드, 루비, 흑진주 등으로 만든 희소성 있는 액세서리

5. 당신은 어떤 유형의 사람인가?

A. 다른 사람에게 관심이 많고 공감 능력이 뛰어나다

B. 조용히 관찰한다

C. 외향적이고 장난을 잘 친다

D. 자기 확신이 강해서 굳은 의지로 목표를 이룬다

6. 여가 시간이 생기면 무엇을 하고 싶은가?

A. 자연 속을 거닐거나 고대 유적지를 방문한다

B. 고요한 호숫가에서 조용히 지낸다

C. 해변에서 파도타기를 하고 논다

D. 수영장의 긴 의자에 누워 칵테일을 마신다

7. 집을 꾸밀 때 무엇이 가장 중요하다고 생각하는가?

A. 포근하고 가정적인 분위기

B. 균형과 비례

C. 풍부한 자연광

D. 단순함과 질서

8. 어떤 종류의 영화를 가장 좋아하는가?

A. 역사를 기반으로 제작한 전기 영화 또는 자연 다큐멘터리

B. 고전적인 흑백 로맨틱 코미디 영화

C. 몸으로 웃기는 코미디 영화

D. 느와르 또는 예술 영화

9. 직장에서 어떤 문제를 해결해야 하는 입장이라면 무엇을 먼저 하겠는가?

A. 사람들의 의견을 들어보고 모든 관점을 고려한다

B. 침착하고 차분하며 외교적인 태도로 최적의 해법을 찾아 나간다

C. 열정을 가지고 사람들을 움직여 문제 해결에 동참시킨다

D. 모든 정보를 수집하고 바람직한 결과를 얻기 위해 노력한다

10. 어떤 음악을 즐겨 듣는가?

A. 컨트리, 웨스턴, 포크, 인디 음악

B. 클래식 음악

C. 팝과 뮤지컬 음악

D. 오페라와 실험적인 재즈 음악

11. 친구가 기분이 좋지 않다면 당신은 어떻게 행동하겠는가?

A. 진심으로 공감을 해주고 나의 시간과 에너지를 모두 친구에게 쏟으며
 친구가 괜찮아졌다는 확신이 들 때까지 곁에 머무른다

B. 조용하고 침착하게 도와줄 방법을 찾아본다

C. 친구를 웃게 하려고 노력한다

D. 문제 해결에 집중한다

모든 질문에 답을 표시했다면 A, B, C, D가 각각 몇 개인지 세어보라.
가장 많이 나온 답으로 당신의 성격 유형을 판단한다.

A가 가장 많았다면: 가을/대지 유형

가을/대지 유형인 사람은 따뜻하고 남을 잘 보살핀다. 고유한 본성은 강렬한 외향성이다. 다른 사람에게 관심을 기울이고 사람들이 어떤 행동을 하는 이유를 궁금해한다. 호기심이 많고 뭔가를 이해하려는 욕구가 강하다. 텃밭에 물을 주거나 산책을 하는 것처럼 자연 속에 있을 때 가장 행복해한다. 가장 좋아하는 오락은 편안하고 느긋한 분위기에서 즐기는 활동이다. 친구들을 만나거나 친구들을 식사에 초대하는 것을 무척 좋아한다(이때 친구들의 수는 많지 않다). 음식이 잔뜩 쌓인 식탁에 둘러앉거나 벽난로 앞 푹신한 소파에 앉아 속 깊은 이야기를 나누는 것을 좋아하며 모임의 규모는 작은 편이다.

가을/대지 유형은 조금 별나고 화려할 수도 있으며 반항적인 면모를 지닌 사람도 더러 있다. 간혹 권위적이고 위압적으로 보이기도 한다. 내면에는 불이 활활 타고 있는데, 누군가 건드리면 그 불이 폭발할 수도 있다.

집

편안하고 안락한 분위기가 중요하다. 노출 벽돌, 나무 마룻바닥, 도자기, 구리 냄비와 같은 자연의 질감과 소재를 좋아한다. 집을 사서 직접 개조할 수도 있다. 육체적인 편안함을 중요하게 생각하므로 가구는 가볍거나 투명한 것 말고 튼튼한 것으로 골라야 한다. 벽난로, 오븐, 가스레인지의 편안한 느낌에서 위안을 얻는다. 책과 자잘한 액세서리를 좋아해서 문짝 없는 선반에 수집품을 늘어놓기도 한

다. 미니멀한 감성과는 거리가 멀다!

패션

질감과 패턴이 있는 자연스러운 소재를 좋아한다. 생사生絲, 리넨, 트위드, 브로케이드(무늬 있는 직물_옮긴이), 다마스크(실크나 리넨으로 무늬가 양면에 드러나게 짠 직물_옮긴이), 에스닉 직물, 스웨이드 같은 소재가 어울린다. 편안함이 중요하기 때문에 옷이 몸에 잘 맞는지 여부에 신경을 쓴다. 원래 헐렁하게 나온 옷이라도 몸에 잘 맞아야 한다. 또한 다림질에서 해방되기 위해 최선을 다한다. 내 친구 가운데 하나는 옷을 사기 전에 항상 "뽀드득 테스트"를 해본다. 옷의 원단을 쥐고 손으로 쓸어봐서 주름이 생기지 않아야만 그 옷을 산다!

액세서리

빈티지 액세서리 또는 오래된 금, 호박, 비취, 황옥과 같은 준보석류를 좋아하며 대지와 색이 비슷한 구리, 황동, 나무로 된 액세서리도 좋아한다. 당신에게는 무게감 있고 단단한 액세서리가 어울린다. 유기적이고 불규칙한 형태에 매력을 느낀다.

이 성격에 어울리는 색채 팔레트는 3번, 즉 가을/대지(116쪽) 이다. 이 팔레트의 색채들은 선명하고 따뜻하며 활기와 힘이 있다. 이 색들은 공통적으로 '대지'의 성격을 지니고 있지만 분위기는 따뜻하고 포근한 것부터 화려하고 색다른 것까지 다양하다.

B가 가장 많았다면: 여름/고요 유형

여름/고요 유형은 품위 있고 차분하다. 이 유형에 속한 사람은 냉정하고 침착하며 항상 평정을 유지한다. 압박 속에서도 우아하며 폭풍의 한가운데서도 흔들리지 않는다. 저녁에 외출을 한다면 클래식 콘서트라든가 발레 공연 같은 우아한 프로그램이 잘 어울린다. 이 유형의 사람이 주최하는 디너파티는 모든 소품이 서로 어울리도록 아름답게 차려진 근사한 자리가 될 것이다. 외향적인 친구들이 춤을 추라고 권하겠지만, 무대 중앙에 있기보다는 뒤로 물러나 지켜보는 쪽을 선호한다.

주목받는 것을 좋아하지 않아서 낯가림이 심한 사람으로 비치기도 한다. 남들의 눈에는 차갑고 냉담하며 감정에 휘둘리지 않는 성격으로 보일 수도 있다.

집

집은 조용하고 잘 정돈되어 있기를 바란다. 부드러운 곡선과 우아한 선을 가진 가구와 소품을 좋아한다. 요란하거나 정신없는 물건은 사절이다. 정교한 수공예품이라든가 마호가니, 새틴나무, 장미나무 등으로 만든 고가구를 좋아한다. 약간 광택 있는 페인트를 좋아하지만 지나치게 번쩍이거나 윤이 나는 것은 원하지 않는다. 비례와 조화를 중시해서 집 안의 물건들도 우아하게 짝지어 놓을 것이다. 예컨대 침대 옆의 작은 탁자와 램프는 잘 어울려야 한다.

패션

당신은 조용하고 품격있는 스타일을 선호한다. 우아하고 부드럽게 물결치는 선을 좋아한다. 예민한 촉감을 지니고 있기 때문에 원단의 느낌을 중요하게 여긴다. 시폰, 캐시미어, 실크 저지처럼 약간의 광택을 가진 섬세하고 가벼운 직물을 선호한다. 합성섬유로 만든 옷을 입으면 불편을 느끼고 피부가 가렵거나 빨개지기도 한다.

액세서리

표면이 매끄럽게 손질되거나 광택이 제거된 백금이라든가 전기석 tourmaline, 분홍 사파이어, 홍수정rose quartz 같은 보석을 선호한다. 고전적인 진주도 좋아한다. 타원형 액세서리에 매력을 느낀다.

　이 성격에 어울리는 색채 팔레트는 시원한 느낌을 주는 2번, 즉 여름/고요(114쪽)다. '고요'라는 이름에 걸맞게 이 팔레트에는 연한 색들만 있다. 시끄럽거나 야단스러운 색은 없다.

C가 가장 많았다면: 봄/장난스러움 유형

봄/장난스러움 유형은 외향적이고 즉흥적이며 어린아이 같은 장난기를 가지고 있다. 언제나 순수함을 잃지 않는 당신의 성격은 봄철의 따스하고 생생한 기운과 통한다. 친절하고 다정하며 열정적이고 태평스럽다. 장난기가 많고 놀기를 좋아한다. 피크닉과 바비큐처럼 많은 사람들이 함께 모여 재미있게 노는 야외 활동을 즐긴다. 다양성을 사랑하며 즉흥적이고 순간의 충동에 따라 일을 하곤 한다. 유쾌하고 활기차게 사람들을 격려하는 능력이 있으며 모든 사람을 만족시키고 싶어 한다. 여러 가지 일을 한번에 잘 처리하지만 한 가지 일에만 집중하는 것은 어려워한다. 그래서 가끔은 경솔하고 알맹이 없는 사람처럼 보일 수도 있다. 연약한 마음도 가지고 있다. 사람들이 당신을 좋아하길 바라며, 남들이 자신을 어떻게 생각할지에 관한 걱정이 많다.

집

자연광은 필수다. 큼지막한 창문으로 빛이 충분히 들어오고 마당이나 발코니로 통하는 문이 있는 집을 선호한다. 외부와 연결된 느낌을 원한다. 자연광을 충분히 받지 못할 때 SADSeasonal Affective Disorder(겨울철 우울증)에 걸리기도 한다. 고리버들이나 가벼운 나무로 만든 가구를 좋아하며 무거운 건 딱 질색이다. 금박이나 황동으로 마무리된 가구에 빛이 반사되는 느낌을 좋아한다. 커튼과 쿠션은 재미있고 장난스러운 물방울이나 원 무늬가 들어간 제품이 좋다.

패션

얇고 가벼우며 구김이 없고 다림질이 쉬운 직물을 좋아한다. 섬세하고 가벼운 점박이나 잔꽃 무늬를 좋아하며 하늘하늘해서 움직임이 많은 디자인을 선호한다.

액세서리

가벼우면서도 동적인 액세서리를 좋아한다. 예컨대 금을 가늘게 세공한 액세서리가 적합하다. 파란색을 띤 보석인 사파이어, 오팔, 아쿠아마린(남옥), 터키석에 매력을 느낀다. 좋아하는 형태는 원과 점이며, 꽃봉오리처럼 작은 무늬도 괜찮다.

이 성격에 어울리는 색채 팔레트는 1번, 즉 봄/장난스러움(112쪽)이다. 이 팔레트의 선명하고 따뜻한 색들은 생동감, 가벼움, 에너지로 가득 차 있어서 장난스러운 성격과 잘 어우러진다.

D가 가장 많았다면: 겨울/미니멀리즘 유형

겨울 풍경을 닮아 담대하고 차가운 성격을 지닌 당신은 타협을 모른다. 겨울/미니멀리즘 유형은 세련된 아름다움을 보여주며 아주 극적인 느낌과 사람들을 압도하는 존재감을 지니고 있다. 자신의 취향과 스타일에 대해 당당하고 자신감 있는 태도를 취한다. 창의적이고 때로는 전위적으로 보인다. 디너파티를 주최할 때는 구석구석 신경을 써서 섬세하게 준비한다. 단순한 아름다움이 돋보이는 상차림은 우수한 디자인의 본보기를 보여줄 것이다. 유능하고 목표 지향적이며 정확하고 확실한 성격을 지녔다. 하지만 한편으로는 불친절하고 무심한 사람으로 보일 가능성도 있다. 사람들은 당신을 보고 쌀쌀맞다거나 감정이 메말랐다고 느낄지도 모른다.

집
정확한 선과 깨끗한 바닥을 선호한다. 집 안에 여기저기 잡동사니를 두는 것을 용납하지 않는다. 대신 샹들리에, 조각품, 커다란 그림처럼 눈에 띄는 단 하나의 장식품을 둔다. 구리나 유리처럼 표면에 광택이 나고 각진 느낌을 좋아하며, 시각적 효과를 극대화하기 위해 대비가 뚜렷한 색채 배합을 선택할 확률이 높다. 당신의 부엌은 음식을 만드는 장소라기보다 실험실에 가까운 모습일 것이다. 스테인리스스틸 조리대에는 얼룩 한 점 없고 모든 물건은 흰색의 반짝거리는 문 뒤에 숨겨져 있을 테니까.

패션

우아하고 세련된 스타일이 어울린다. 당신에게는 옷의 윤곽선이 중요하다. 요란한 장식이나 프릴 없이 깨끗하게 떨어지는 옷을 선호한다. 보통은 단색에 이끌리지만 굵은 줄무늬와 기하학적 프린트도 좋아한다. 흰색과 검은색 옷을 입으면 더 빛나 보인다. 질 좋은 원단으로 만든 옷이 아니면 쳐다보지도 않으며, 하얀 공단이나 검은색 실크처럼 극적인 광택을 지닌 원단을 선호한다.

액세서리

반짝이는 은 또는 금속으로 만들어진 특별한 느낌의 액세서리가 취향에 맞는다. 다이아몬드, 루비, 오닉스, 흑옥 같은 보석도 좋아한다. 각진 선들의 정확한 느낌을 좋아하며 다이아몬드 모양에 매력을 느낀다.

이 성격에 어울리는 색채 팔레트는 4번, 즉 겨울/미니멀리즘 (118쪽)이다. 미니멀리스트들의 성격과 마찬가지로 이 팔레트의 색들은 모호한 구석이 없다. 차갑거나 뜨겁거나 둘 중 하나다.

기본 성격 유형과 보조 성격 유형

한 사람이 4가지 유형 중 하나에 정확히 맞아떨어지는 경우는 아주 드물다. 대부분은 둘 이상의 성격을 지니고 있다. 심리학자 칼 융은 모든 사람이 이 4가지 성격을 일부 지니고 있는데 그 비율만 제각기 다르다고 말했다. 그래서 우리는 하나의 색채 에너지에 특별히 친근감을 느낄 확률이 높다. 일반적으로 사람들은 하나의 성격 유형을 기본으로 하면서 다른 성격 유형의 영향을 함께 받는다. 그 비율은 사람에 따라 다르다. 지금까지 색채 컨설팅을 하면서 발견한 바에 따르면, 기본 성격이 자신의 본질(진정한 자아)이며 보조 성격은 어떤 환경에 의해 만들어진 모습 또는 자신이 바람직하다고 생각하는 모습이다. 그래서 많은 사람들이 보조 성격 유형의 모습으로 삶을 살아간다. 하지만 색채 팔레트는 기본 성격을 기준으로 정해진다. 디자인 스타일은 기본 성격과 보조 성격의 결합으로 결정된다. 예컨대 나의 1차 성격 유형은 봄/장난스러움 팔레트다. 그래서 나의 색채 팔레트에는 선명하고 따뜻하며 가벼운 봄의 색들이 모두 포함된다. 나는 재미와 장난을 즐긴다. 나의 보조 성격 유형은 겨울/미니멀리즘 팔레트다. 목표 지향성이 강하며 때로는 쌀쌀맞은 인상을 준다.

당신이 두 번째로 점수가 높았던 팔레트를 보고 친근감을 느낀다면, 당신은 기본 성격과 보조 성격을 모두 가까이하고 있을 가능성이 높다. 아주 좋은 일이다. 그것이야말로 당신이 원하는 것일 테니까. 응용색채심리학의 아름다움은 강력하고 단순한 논리에 있다. 자신의 기본 성격과 보조 성격 유형을 이해하고, 기본 성격에 어울

봄_장난스러움

누구에게나 자기만의 토널 배색 팔레트가 있습니다.
이 팔레트 안의 색을 사용해서 컬러를 선택하세요.

© karen haller

여름_고요

누구에게나 자기만의 토널 배색 팔레트가 있습니다.
이 팔레트 안의 색을 사용해서 컬러를 선택하세요.

© karen haller

리는 색채 팔레트가 무엇인지 알고 나면 모든 것이 신기할 만큼 쉽게 제자리를 찾기 시작한다. 당신도 곧 알게 될 것이다. 이제 '색채와 디자인 성격 테스트'를 해보았으니 응용색채심리학을 생활에 적용할 준비가 된 셈이다.

4. PART 1
스타일: 나를 위한 색

색채와 다시 친해지는 법

색은 중요한 신호 체계다. 색채는 직관적으로 이해할 수 있는 언어로 우리에게 말을 건다. 우리가 착용하는 모든 것은 나 자신뿐만 아니라 다른 사람들에게까지 어떤 감정을 유발한다. 머리핀 하나, 액세서리 하나, 모자 그리고 신발과 속옷, 손톱에 바르는 매니큐어에 이르는 모든 것이 그렇다. 컬러가 있는 뭔가를 착용할 때 우리는 자신의 감정과 생각에 대해 발언하는 셈이다. 그리고 의식하든 못 하든 간에 당신의 옷 색은 다른 사람이 당신을 보는 시선에 큰 영향을 미친다.

일화를 소개해보겠다. 몇 년 전 나는 컬러의 힘과 색이 일상생활에 미치는 영향에 관해 강연을 하고 있었는데 객석에서 한 남자가 손을 번쩍 들었다. 그는 색채가 자신에게는 아무런 영향을 미치지 못하고 자신은 색에 별다르게 반응하지도 않는다고 말했다. 그는 검은색 구두, 검은색 바지, 검은색 셔츠 차림이었고 강연 내내 팔짱을 낀 자세로 앉아 있었다. 내가 "왜 검은색만 입었느냐"라고 물었더니 그는 특별한 이유가 있어서 그런 건 아니라고 대답했다. 검은색 옷을 입었다는 사실은 그에게 아무런 의미가 없다고도 말했다. 그래서 "제가 분홍색 셔츠를 한 벌 드린다면 그 셔츠를 입으시겠느냐"라고 물었다. "절대 안 입어요." 그가 대답했다. "분홍색은 입을 생각이 없습니다." 컬러가 그에게는 아무런 의미가 없다고 말했다. 나는 왜 분홍색 셔츠는 입지 않느냐고 물었다. 그러자 그는 "여자들의 색깔"은 입지 않겠다고 대답했다. 그러면 우스꽝스러워 보일 거라나.

증명 완료. 색에 반응하지 않는 사람은 없다. 다만 그 신사는 자신이 색에 반응하고 있다는 사실을 의식하지 못한 것이다. 하지만 색채가 무언가를 의미하지 않는다면 패션도 유행도 없을 것이다. 또 특별한 날이나 행사에 특정한 색의 옷을 입지도 않을 것이다. 색에 아무런 의미가 없다면 우리에게는 굳이 색이 필요하지도 않을 것이다.

그러나 우리는 색을 필요로 한다! 인간이라는 종의 가장 매력적인 특징 가운데 하나는 여러 가지 색의 옷을 선택해 입는다는 것이다. 우리는 언제든지 원하는 색으로 외피를 바꿀 수 있다. 인간 외에 다른 어떤 생명체도 장롱에서 새 깃털을 왕창 꺼내거나 매장에 들어가서 자기 몸에 걸칠 새로운 피부를 구입하지 않는다. 인간은 껍데기를 통째로 바꿀 줄 아는 유일한 종이다. 우리는 색채를 요술봉처럼 휘두르면서 우리의 감정, 우리가 존재하는 장소, 우리가 하는 일을 더 발전시킬 수 있다. 이는 다른 어떤 생명체도 하지 못하는 일이다!

그럼에도 우리는 자신을 도와주고 지지하며 기분까지 좋아지게 만드는 색채의 놀라운 힘을 언제나 의식하며 살아가지는 않는다. 진열창 속의 화려한 색채에 마음을 빼앗겨 어느 가게에 들어갔다가 10분 후에 검은색, 회색, 또는 흰색 물건만을 사가지고 나온 적이 있는가? 이는 당신 혼자만의 경험이 아니다. 우리는 색을 사랑하지만 때로는 색을 부담스럽게 느낀다. 어떤 색이 자신에게 어울리는지 정확히 알지 못한다. 색을 잘못 고를까 봐 걱정한다. 크고 작은 유행의 끝없는 물결 속에서 우리의 직관은 흐려진다. 나는 이런 현상을 '색채 소음color noise'이라고 부른다. 세상에는 색채 소음이 많

다. 패션쇼 무대에도, 잡지에도, 상점 쇼윈도에도, 광고와 소셜 미디어에도 색채 소음이 존재한다. 일부 패션 브랜드들은 2주 간격으로 새로운 유행 색을 발표하기도 한다.

우리는 자신을 위해서가 아니라 다른 사람들의 인정을 받기 위해 색을 선택한다. 사람들과 잘 어울리기를 원하며 사람들이 나를 좋아하고 신뢰하기를 바란다. 나 또한 검은색 옷만 입던 시절이 있었다. 심지어 목까지 올라오는 검은색 스웨터를! 본래 나는 재미있고 장난스러운 성격이다. 하지만 키가 큰 금발 여성이고, IT업계에서 프로젝트 관리자와 비즈니스 분석가로 일하던 20대 때는 남들에게 보이는 모습에 대한 걱정이 많았다. 그래서 장난스러운 면을 억누르고 보조 성격 유형을 더 많이 드러냈다. 나의 보조 성격 유형은 목표의식이 강하고 외고집이며 결과 지향적이고 독립적인 성격이었다. 그래서 검은색 옷을 많이 입었다. 나 자신을 보호하는 동시에 진지한 사람이라는 인상을 주고 싶었다. 나중에는 기본 성격을 억누르고 보조 성격으로 진짜 내 모습을 가렸다. 동료들은 나를 "얼음 아가씨"라고 불렀다. 사실 그런 사람이 아니었는데도! 나는 진짜 자아를 드러내기가 두려워서 자아를 꼭꼭 감추고 진정한 나와 멀어지기 시작했다. 우울하고 불안정했으며 일과 생활이 둘 다 행복하지 않았다.

그러던 어느 날, 발걸음을 멈추고 문득 생각했다. '이런, 나 자신과 너무 멀어져서 이제 가장 좋아하는 색이 뭔지도 모르겠어!'

색의 신비한 힘을 되찾자

"당신이 가장 좋아하는 색은 무엇인가?" 간단한 질문처럼 들리지만, 이 질문에는 생각보다 복잡한 의미가 숨어 있다. 자신이 사랑하는 색들, 싫어하는 색들을 알아보라. 그것은 스스로를 이해하는 데 반드시 필요한 도구다. 자신이 좋아하는 색들에 대해 알아보는 과정 속에서 미처 의식하지 못했던 나에 대한 사실들을 새롭게 발견할 수도 있다.

컬러에 대한 사랑을 되찾기를 원하는 사람들, 또는 정말로 컬러가 우리 자신을 더 잘 알게 해주는지 궁금해하는 사람들에게 '가장 좋아하는 색을 통해 성격 알아보기' 테스트를 추천하고 싶다. 실제로 '자신의 색 찾기' 프로그램에 참여했던 사람들은 이 테스트를 해보고 나서 하나같이 자신을 더 잘 이해하게 됐다고 말했으며 표정도 밝아졌다.

주의해야 할 점도 하나 있다. 색채는 감정이다. 자신이 사랑하는 색 또는 싫어하는 색을 탐색하는 과정에서 깊이 감춰진 기억이라든가 강렬한 감정이 다시 살아날 가능성이 있다. 예컨대 당신이 어떤 색과 연관된 특정한 사건을 잊고 있었다면, 그 색을 보는 것만으로 그때 느꼈던 감정들이 되살아날 수도 있다.

가장 좋아하는 색을 통해 성격 알아보기

1단계: 가장 좋아하는 색의 이름을 써보라. 가장 좋아하는 색을 하나만 고르라는 질문을 받는 것은 당신의 자녀들 가운데 누구를 가장 좋아하는가라는 질문을 받는 것과 비슷한 일이다! 좋아하는 색이 둘 이상이라면 그 색들을 모두 적은 다음 그중에서 가장 좋아하는 색을 고른다.

2단계: 그 색의 톤을 정확히 알아낸다. 파랑을 가장 좋아한다면, 파랑 중에서 정확히 어떤 톤을 좋아하는지 확인하라. 덕 에그? 아주 연한 하늘색? 짙은 남색? 틸 블루? 색상 견본에서 그 색만 떼어내거나, 그 색을 띠는 천 또는 깃털을 구하라. 그 색을 당신 앞에 놓아두면 감정을 불러일으키기가 쉬워진다.

3단계: 좋아하는 색상과 톤을 찾았다면 그것이 자신에게 무엇을 의미하는가를 알아보라. 우리가 색을 해석하는 3가지 방법에 대해 앞에서 설명한 바를 다시 살펴보자.

• 개인적인 색채 연상: 당신이 그 색을 통해 연상하는 기억 또는 사건
• 문화적 또는 상징적 의미: 당신이 속한 문화권에서 그 색의 의미
• 심리적 의미: 그 색이 당신에게 어떤 감정을 느끼게 하고 어떤 행동을 유발하는가

★팁: 당신이 가장 좋아하는 색은 위 3가지 중 2가지의 결합일 수도 있다.

가장 좋아하는 색을 당신이 어떻게 인식하고 있는지 알아냈다면 그
것을 기록하고 그 이유를 글로 써보라.

가장 좋아하는 색 알아보기

• 당신이 모든 색을 다 좋아하기 때문에 가장 좋아하는 색이 없다면 지금 머릿속에 맨 처음 떠오르는 색을 선택하라.
• 가장 좋아하는 색이 둘 이상이라도 괜찮다. 가장 좋아하는 색들 중 한 가지를 가지고 테스트를 해본 다음 다른 색으로도 해보라.
• 가장 좋아하는 색이 수시로 바뀐다면 최근에 가장 좋아하는 색을 선택하라.

사람들은 용도에 따라 좋아하는 색이 달라진다는 말을 많이 한다. 그렇다면 가장 좋아하는 색을 어디에 활용하고 싶은지 생각해보라. 침실인가, 사무실인가? 아니면 가장 좋아하는 색 옷을 언제 입고 싶은지 생각해보라. 그 색을 입기를 원하는 특별한 상황이 있는가?

　내 경우 색의 긍정적 속성과 부정적 속성을 배우고 나서 좋아하는 색이 갑자기 기억났다. 주황. 주황 중에서도 마리골드marigold(금잔화색)라고 불리는 밝고 따뜻한 주황을 가장 좋아했다. 주황은 빨강과 노랑을 혼합한 색이다. 노랑의 긍정적 속성은 재미, 행복, 명랑함, 낙관이고 빨강의 긍정적 속성은 에너지와 정력, 힘과 흥분이다. 주황을 몸에 지닌 사람은 이 속성들을 다 가지게 된다. 따뜻하고 다정하며 장난스러운 색. 주황색을 보면 원래 재미있는 걸 좋아한다는 사실이 생각나고 나의 장난스러운 면모가 되살아난다. 주황색 옷을 입지는 않는다. 내게 주황은 에너지가 너무 높은 색이기도 하니까. 그래도 주황색 꽃을 사랑한다. 주황색을 띤 양귀비, 튤립, 금잔화 같은 꽃을 집에 있는 꽃병에 꽂아두기만 해도 기분이 좋아진다.

당신이 가장 덜 좋아하는 색은 무엇인가?

흥미로운 사실 하나. 사람들은 자신이 좋아하는 색이 뭔지 잘 모르겠다고 하면서도 자신이 싫어하는 색이 뭔지는 금방 대답한다. 따라서 당신은 이 테스트의 뒤쪽 절반이 앞쪽보다 쉽다고 느낄지도 모른다.

하지만 싫어하는 색에서 생겨나는 감정들 때문에 더 힘들 수도 있다. 좋아하는 색과 싫어하는 색에 숨겨진 의미를 발견하면서 우리의 잠재의식 안에서 무슨 일이 벌어지고 있는가를 알아낼 수도 있다.

잠재의식은 평소에 의식하지 못하는 부분이다. 잠재의식에 접근할 때는 서두르지 말라. 혹시 어떤 색을 통해 힘든 기억을 떠올렸다면, 그 일에 대해 자신에게 생각할 시간을 허용해야 한다. 마음속에 차오르는 감정들을 충분히 경험하라. 나와 상담을 했던 고객들 중에는, 가장 싫어하는 색에 숨겨진 기억을 더듬어 나가면서 몇 년 동안 치료를 받으면서도 기억해내지 못했던 사연을 발견한 사람들도 있었다!

그러니까 앞에서 자신이 가장 좋아하는 색을 기록했던 것과 마찬가지로 이번에는 자신이 가장 덜 좋아하는 색을 기록해보라.

가장 덜 좋아하는 색을 통해 자기 발견하기

1단계: 자신이 가장 덜 좋아하는 색의 이름을 적어보라.

2단계: 그 색 중에서 정확히 어떤 톤이 싫은지 알아보라.

3단계: 정확한 톤을 찾았다면 그 색이 자신에게 어떤 의미인지 알아보라.

한때 내가 가장 덜 좋아하는 색은 노랑이었다. 톤이 어떻든 간에 노랑은 다 싫었다. 함께 색채학을 공부하던 동료들은 나를 "노랑을 싫어하는 캐런 할러"라고 부르기도 했다. 내가 왜 그렇게 노랑을 싫어하는지는 나도 몰랐다. 그러던 어느 날, 색채학 수업 시간에 어떤 기억이 퍼뜩 떠올랐다. 아마도 그 기억은 나의 잠재의식 속을 돌아다니고 있었을 것이다. 내가 갑자기 소리를 지르는 바람에 그날 수업은 잠시 중단됐다. "세상에, 내가 왜 노랑을 싫어하는지 이제 알았어! 갑자기 생각났어요!" 선생님이 "그 이야기를 우리에게도 하고 싶나요?"라고 묻기도 전에 나는 입을 열었다. 이야기가 술술 흘러나왔다. 어린 시절 내 방에는 노란색 가구들이 있었다. 카나리 옐로 canary yellow(카나리아 새의 깃털에서 발견되는 선명한 노랑_옮긴이) 침대와 침대 헤드, 카나리 옐로로 칠해진 책상과 선반들. 어린 나는 잘못을 저지를 때마다 방 안에서 반성을 해야 했다. 장난꾸러기 아이였으므로 방에 틀어박혀 보낸 시간이 상당히 길었다!

그런 일들을 오랫동안 잊고 살았는데도 노랑만 보면 나는 늘 기분이 나빠졌다. 노랑을 내 감정과 기억에 연결하고 있었던 것이다. 노랑은 심리학 용어로 트리거(방아쇠) 역할을 했다. 나의 부정적인 감정은 모조리 노랑을 향했다. 나는 노랑을 원망했지만, 사실 그건 그 색의 잘못이 아니었다! 지금 생각하면 자명한 사실이지만 나는 어린 시절의 좋지 않은 기억들을 너무나 먼 곳으로 밀어버리고 살았기 때문에 노랑과 그 기억을 연결하기까지 많은 시간이 걸렸다. 그것은 색채치료를 받는 과정이었다. 노랑을 싫어하는 이유를 알고 나니 내 감정과 노랑이라는 색을 분리해서 생각할 수 있었다. 그날 오후 나는 시내로 나가 쇼윈도에 진열된 아름다운 노란색 비키니를

가을_대지

누구에게나 자기만의 토널 배색 팔레트가 있습니다.
이 팔레트 안의 색을 사용해서 컬러를 선택하세요.

겨울_미니멀리즘

누구에게나 자기만의 토널 배색 팔레트가 있습니다.
이 팔레트 안의 색을 사용해서 컬러를 선택하세요.

© karen haller

샀다. 이제 나는 노랑을 아주 좋아한다. 노랑은 내가 두 번째로 좋아하는 색이 됐다. 노랑을 싫어하다가 사랑하게 된 것은 무의식적으로 노랑과 연관시켰던 부정적 감정을 그 색과 분리하는 데 성공했기 때문이다.

특정한 색에 거부감이 큰 사람이나 특정한 색이 싫은데 이유를 모르겠다는 사람을 만나면 나는 천천히 생각해보라고 권한다. 내가 노랑을 싫어하는 이유를 알아내는 데도 9개월이나 걸리지 않았던가! 자신이 좋아하는 색과 싫어하는 색 뒤에 숨겨진 사연을 도통 모르겠다고 해도 걱정하지 마시라. 오늘 밤 샤워를 하다가 갑자기 전구에 불이 켜지듯이 뭔가를 깨달을 수도 있고, 다음 주에 개를 산책시키다가 어떤 기억을 떠올릴 수도 있다. 언젠가는 그 이유가 생각날 것이고, 그 순간이 오면 감정적으로 힘들어질 수도 있으므로 마음을 단단히 먹어야 한다.

나에게 가장 잘 어울리는 색 찾기

이제 당신은 색과 다시 가까워졌으니 색의 마법을 활용해보자. 색의 마법은 당신이 옷을 입을 때마다 자신감과 자존감을 향상시키고 자기표현을 잘하도록 해준다! 그러기 위해 가장 먼저 할 일은 자신에게 잘 어울리는 색들을 찾는 것이다. 이것이야말로 자신을 멋지게 만들고 좋은 기분을 느끼게 하는 가장 효과적인 방법이다. 자신의 가장 훌륭한 부분과 색이 연결될 때 어떤 상황에서나 자신의 가장 좋은 모습을 내보일 수 있다. 그러니 3장의 뒷부분에서 찾아낸

자신과 잘 어울리는 색채 팔레트의 색들을 선택하고, 3단계 해법을 통해 자신의 색채 성격과 가장 잘 어울리는 톤을 제대로 찾았는지 다시 확인하라.

1단계: 화장을 하지 않은 민얼굴이어야 한다. 그래야 얼굴이 그 색에 어떻게 반응하는지 쉽게 알 수 있다. 민얼굴로 테스트를 하면 당신의 생리학적 변화와 미세한 움직임까지 다 관찰할 수 있다.

2단계: 밝은 조명이 있는 거울 앞에 서야 한다. 자연광이 가장 좋다.

3단계: 그 색을 턱 밑에 대보라. 얼굴 전체를 반짝반짝 빛나게 하는 색을 찾아라. 그 빛은 아주 강할 수도 있고 아주 미미할 수도 있다. 어떤 색이 어울리는지를 잘 모르겠다면, 당신에게 어울리지 않는 확실한 색 하나를 턱 밑에 대보라. 얼굴에서 혈색이 사라지는 모습을 눈으로 확인할 수 있을 것이다. 그러고 나서 처음 색을 다시 턱 밑에 대보라.

- 얼굴에서 빛이 나는가? 그렇다면 그 색은 당신에게 잘 맞는 것이고 기본 성격을 반영하는 색채 팔레트를 제대로 찾은 것이다.
- 여전히 얼굴이 창백하고 긴장되거나 피곤해 보인다면 당신은 기본 성격을 반영하는 색채 팔레트를 잘못 찾았을지도 모른다. 앞의 질문들에 대한 답을 다시 확인해보라.
- 당신에게 맞지 않는 색 옷을 입고 있으면 얼굴이 어두워 보이거나 창백해 보일 가능성이 있다. 종종 우리는 맞지 않는 색 옷을 입

고 얼굴에 생기가 없어진 모습을 보고는 화장을 짙게 해서 생기를 보충하려고 한다. 하지만 자신에게 맞는 토널 배색 팔레트에 있는 색들로 옷을 입으면 두꺼운 화장이 필요 없다. 맞는 색 옷을 입으면 우리는 저절로 빛난다.

여성 고객들 대부분은 다른 사람들이 입고 있는 옷을 보고 그와 비슷한 옷을 자기도 입어본다고 말한다. 쇼핑을 하러 나갈 때마다 다른 누군가가 입었을 때 좋아 보였거나 잡지에서 멋져 보였던 옷을 구입한다. 하지만 집에 와서 그 옷을 입어보면 실망한다. 그러고는 그 옷을 입으면 그만큼 예뻐 보이지 않는 이유를 모르겠다고 말한다. 사실 어떤 옷이 다른 누군가에게 기막히게 어울린다고 해서 당신이 입을 때도 멋져 보일 거라는 보장은 없다. 옷맵시는 그 옷이 무슨 색이며 그 색이 어떤 색채 팔레트에 속하느냐에 따라 달라진다. 누군가가 근사한 옷을 입은 모습을 보고 나도 그 옷을 입고 싶다는 말의 진짜 의미는 다음과 같다. "저 여자가 멋져 보이는 것처럼 나도 저런 좋은 기분을 느끼고 싶어." 하지만 그 옷의 색이 당신의 토널 배색 팔레트에 포함되어 있지 않다면 당신이 그 옷을 입어도 그 사람만큼 좋다고 느껴지지 않을 것이다. 자신에게 멋져 보이는 옷을 찾기 위해서는 자신의 성격 유형에 맞는 색채 팔레트에 속한 색을 선택해서 입어야 한다.

모든 색에는 긍정적 속성과 부정적 속성이 있다

당신이 토널 배색 팔레트와 일치하지 않는 색의 옷을 입는다면 그 색의 부정적 속성들이 나타날 것이다. 서로 다른 팔레트의 색들을 섞어 입으면 부조화와 불균형이 느껴진다. 자신의 토널 색군에 속하는 색과 그 집단에 속하지 않는 색이 나란히 놓이면 어색해 보인다. 그럴 때는 사람들도 당신을 어색하게 대한다.

나 역시 응용색채심리학을 공부하고 내 성격의 여러 측면(사람들이 유치하다고 생각할까 봐 내가 억눌렀던 부분, 그리고 진지한 사람으로 비치고 싶어서 사람들에게 더 많이 보여줬던 부분)을 이해하고 나서야 비로소 예전의 내가 검은색 터틀넥을 즐겨 입었던 이유와 동료들이 내게 그런 식으로 반응했던 이유를 깨달았다. 나에게 자연스럽게 어울리는 색채 팔레트를 알게 되니 어떤 경우에서나 내게 어울리는 색깔과 나를 잘 받쳐주는 색들을 찾아낼 수 있었다. 내게 어울리지 않는 색채가 무엇인지도 파악하게 됐다. 공교롭게도 내게 어울리지 않는 색은 검은색이었다. 내가 배운 바에 따르면 검은색은 나의 토널 색군에 속하는 색이 아니다. 검은색을 입으면 내 얼굴에서 핏기가 사라지고, 긴장하고 피곤한 것처럼 보인다. 예전에 동료들이 나를 차갑고 냉랭한 사람으로 생각했던 것도 놀랄 일이 아니었다!

나의 토널 색군에 속하지 않는 올리브 그린이나 사프란 옐로 색을 입으면 나는 어딘가 아픈 사람처럼 보인다. 올리브와 사프란은 내가 좋아하는 색인데도 그렇다! 대학을 졸업하고 처음으로 취직했을 때 실제로 그런 일이 있었다. 내가 직접 만든 올리브색 상의(나는 그 옷을 아주 자랑스럽게 여겼다)를 입고 출근할 때마다 상사는

나에게 어디가 아픈지, 집에 가서 쉬고 싶은지를 물었다. 그럴 때마다 나는 어리둥절한 얼굴로 상사를 쳐다봤다. '응? 나는 괜찮은데….' 색채가 내 외모에 어떤 영향을 미치는지, 그리고 상사가 왜 그렇게 반응했는지를 이해한 것은 나중의 일이었다.

옷차림에 한 가지 색이 너무 많이 들어가는 경우도 긍정적인 속성보다 부정적인 속성이 강해져서 사람들의 눈에 비치는 우리의 모습이 달라진다. 때로는 많은 것보다 적은 것이 낫다. 대개의 경우는 한 가지 색이 살짝 첨가되기만 해도 필요한 도움을 주고 우리가 원하는 좋은 인상이 만들어진다. 예컨대 당신이 좋아하는 옷 색깔이 노랑이라 할지라도, 옷차림에 노랑이 지나치게 많이 들어가면 너무 자극적일 수도 있고 의도하지 않았던 효과가 나타날 수도 있다. 필요한 것은 당신에게 잘 어울리는 색이다. 스카프, 보석, 가방, 신발, 벨트 같은 액세서리를 활용해 그 색의 긍정적인 감정 에너지를 이끌어낼 수 있다. 당신이 유채색 옷을 입을 수 없는 형편이라면 필요한 그 색을 남의 눈에 절대 보이지 않을 곳에 지니면 된다. 바로 속옷이다!

의식적인 색채 선택

대부분의 사람은 옷을 입을 때 많은 생각을 하지 않는다. 하지만 이제 당신은 모든 색에 긍정적 속성과 부정적 속성이 있다는 사실을 알기 때문에 색채 선택과 그 색채가 전달하는 메시지에 좀 더 의식적으로 주의를 기울일 수 있게 됐다. 당신이 입는 모든 색은 생각과 감정,

그리고 다른 사람들의 반응에 영향을 미친다. 그렇다면 당연히 당신을 긍정적으로 변화시켜줄 색채를 고르는 게 낫지 않겠는가?

당신이 오늘 내 옷장을 열어본다면 파랑, 초록, 노랑, 분홍, 황갈색, 갈색이 보일 것이다. 내 옷장 안에는 나에게 어울리는 색들과 내 토널 색군에 속한 색들이 다 모여 있다. 나는 그날그날의 기분, 상황이나 장소, 그리고 내가 보여주고 싶은 이미지를 고려해서 입고 싶은 색을 고른다. 검은색 터틀넥 스웨터는 안 입은 지 오래다. 이제는 내가 진지한 사람이라는 인상을 주고 싶을 때 꼭 검은색을 입지 않아도 된다는 사실을 안다. 내게 어울리는 색들 중에 차갑고 냉랭해 보이지 않으면서도 자연스러운 위엄을 전달하는 색들을 입으면 된다.

그리고 내 성격의 어떤 부분을 언제 보여줄지를 의식적으로 선택할 수도 있다. 사람은 누구나 다양한 면모를 지니고 있다. 다들 그렇겠지만 나는 어떤 날은 발랄하게 장난을 하며 생활하고 어떤 날은 조용히 생각에 잠겨 지낸다. 어떤 날은 에너지를 충전해야 하고 어떤 날은 집중력을 유지해야 한다. 그리고 기분과 상황에 따라 어울리는 색이 있다.

색을 잘 선택하는 방법은 당신의 토널 색군에 포함된 색들을 옷을 입는 맥락에 맞게 배치하는 것이다. 168쪽에 나올 표를 활용해 색채의 긍정적 속성과 부정적 속성을 확인하고, 그 속성들을 염두에 두면서 당신이 특정한 상황에 어떤 색을 입을지 선택하라. 당신이 어떤 장소에 있을 것인지, 누구와 상호작용할 것인지를 고려해서 색이 얼마나 많이 들어간 옷을 입을 것인지, 당신의 몸 어느 부위에 그 색을 착용할 것인지를 결정하라.

빨강

대표 색이름
파이어 엔진, 러스트, 마룬, 필라박스 레드, 버건디(프랑스 동남부 지방에서 나는 붉은 포도주에서 따온 색이름. 어두운 자줏빛의 빨강_옮긴이), 버밀리언, 워터멜론

긍정적 효과
따뜻함, 에너지, 자극, 흥분, 힘, 육체적 용기

부정적 효과
공격성, 까다로움, 지배, 반항, 불안

언제 입을 것인가
* 눈에 띄고 싶을 때(빨강은 실제보다 더 가까이 있는 것처럼 보이기 때문에 우리의 시선을 잡아끈다)
* 대담하고 섹시한 인상을 주고 싶을 때
* 힘과 결정권을 가지고 있는 사람으로 보이고 싶을 때

이럴 때는 피하라
* 아이들과 함께 활동할 때(자극이 지나치게 강하다)
* 병원에 갈 때
* 부모님을 만날 때

분홍

대표 색이름
로즈 핑크, 더스티 핑크, 마젠타, 셸 핑크shell pink(조개껍질에서 볼 수 있는 노랑을 띤 연한 분홍_옮긴이), 파스텔 핑크

긍정적 효과
육체의 안정, 양육자의 사랑, 여성성(종의 생존), 온정, 지원, 공감, 돌봄

부정적 효과
억제, 감정적 연약함과 결핍, 불안정성, 거세, 육체적 연약함, 육체적 피로

언제 입을 것인가
부드러운 분홍은 관심과 공감을 전달하기 때문에 아기나 아이들을 만날 때 적합하다

이럴 때는 피하라
마젠타 계열의 분홍과 차가운 분홍은 아이들 주변에서는 되도록 입지 말라

노랑

대표 색이름

크림색, 대포딜daffodil(수선화의 색에서 유래한 이름. KS계통색명은 흐린 노랑_옮긴이), 선플라워, 애시드 옐로acid yellow(신맛을 연상시키는 초록색을 띤 노랑_옮긴이), 머스터드, 레몬

긍정적 효과

행복감, 낙관주의, 자신감, 자존감

부정적 효과

• 비이성, 불안
• 노랑이 지나치게 많으면 신경계를 자극한다

언제 입을 것인가

• 기분 전환이 필요할 때
• 자신감을 높이고 싶을 때
• 흐린 날에 행복한 기운을 더하고 싶을 때, 햇살을 느끼고 싶을 때

이럴 때는 피하라

• 주의를 끌고 싶지 않은 날
• 심각한 의논을 하는 자리에 노랑을 입으면 가벼운 사람처럼 보일 수도 있다
• 마음이 울적한 날에 노랑을 입으면 더 불안해질 수 있으니 주의하라

주황

대표 색이름

피치, 애프리콧, 번트 오렌지, 페르시안 오렌지, 테라코타terracotta(붉은 흙을 초벌구이한 색과 비슷한 중간 톤의 빨간 주황_옮긴이), 앰버amber(광물의 일종인 호박에서 따온 색이름. KS계통색명은 연한 황갈색_옮긴이)

긍정적 효과

따뜻함, 재미, 지지, 육체적 편안함, 소화 촉진, 안정, 관능, 정열, 풍요로움

부정적 효과

미성숙, 결핍, 좌절, 경솔함

언제 입을 것인가

• 재미있고 장난스러운 모든 자리에 적합하다
• 아이들과 일하거나 상호작용할 때
• 분위기를 밝게 만들고 싶을 때 주황을 입으면 사람들의 얼굴에 미소가 떠오른다
• 상냥하고 재미있는 사람으로 보이고 싶을 때

이럴 때는 피하라

• 진지한 분위기가 필요할 때: 이사회, 회의, 급여 인상을 요구할 때, 직무 평가, 임원과의 만남

갈색

대표 색이름

탠, 카멜, 초콜릿, 토프, 점토색clay(클레이. KS계통색명은 탁한 갈색_옮긴이), 웬지

긍정적 효과

따뜻함, 자연 친화적인 느낌, 안전, 신뢰, 진지함, 든든함

부정적 효과

지루함, 무거운 느낌, 촌스러움

언제 입을 것인가

• 확실한 토대나 안정감이 필요할 때
• 중요한 사람으로 보이고 싶을 때
• 믿고 의지할 수 있는 사람으로 보이고 싶을 때

이럴 때는 피하라

에너지가 필요한 직무에 종사할 때

파랑

대표 색이름

하늘색, 덕 에그, 남색(네이비), 터키옥색(터코이즈), 로열 블루, 아이스 블루, 페리윙클, 틸 블루

긍정적 효과

• 밝은 파랑: 고요함, 진정, 스트레스 해소, 긴장 완화
• 어두운 파랑: 집중력 향상

부정적 효과

냉정, 차가움, 불친절

언제 입을 것인가

• 밝은 파랑: 친절하고 다정하다는 인상을 주고 싶을 때, 마음을 진정시키고 싶을 때
• 어두운 파랑: 전문성이 있는 사람으로 보이고 싶을 때
• 터키옥색: 활발하게 소통하면서 아이디어를 나누고 싶을 때

이럴 때는 피하라

• 협업이나 팀 작업을 할 때는 어두운 파랑 옷을 피하라

초록

대표 색이름
카키, 올리브, 포레스트, 보틀 그린, 세이지, 민트, 애플그린, 아쿠아마린, 에메랄드

긍정적 효과
균형, 평형, 조화, 평온, 상쾌함, 휴식, 인류애, 회복, 안심, 환경보호, 평화

부정적 효과
단조로움, 지루함, 침체(녹색은 곰팡이와 부패의 색이다)

언제 입을 것인가
- 부드러운 초록과 짙은 초록은 마음을 편안하게 해준다
- 라임그린은 에너지가 높은 색이므로 판매나 영업에 종사하는 사람에게 적합하다(강조색으로 활용하라)

이럴 때는 피하라
- 라임그린은 사람들을 긴장시키거나 짜증을 유발할 가능성이 있다.
- 뭔가에 집중해야 하는 아이들 곁에서는 라임그린색 옷을 입지 말라.

보라

대표 색이름
라벤더, 모브, 가지색, 로열 퍼플, 플럼, 라일락, 바이올렛, 헤더heather(회색빛을 띤 연한 자주색_옮긴이)

긍정적 효과
영적 각성, 마음의 평정, 지혜와 사랑

부정적 효과
- 내향성, 억제, 열등함
- 보라를 지나치게 많이 쓰면 내적 성찰이 너무 많아진다

언제 입을 것인가
- 깊은 사색을 촉진하므로 명상이나 기도를 할 때
- 자기실현에 집중하고 싶을 때
- 화려하고 고급스러운 느낌을 주고 싶을 때

이런 날은 피하라
날마다 보라색 옷만 입는 사람은 무시당할 수도 있다

순회색

흰색

대표 색이름
여기서는 순회색(검정과 흰색의 혼합)만을 언급한다

대표 색이름
아이보리, 오이스터, 크림, 퓨어 화이트, 브릴리언트 화이트

긍정적 효과
순수한 회색은 심리적으로 중립이다

긍정적 효과
위생, 무균 상태, 투명성, 순수, 청결, 단순함, 세련미, 효율성

부정적 효과
우유부단, 자신감 결여, 동면, 에너지 고갈, 노출에 대한 두려움, 자기를 드러내지 않고 숨김

부정적 효과
고립, 삭막함, 차가움, 장벽, 불친절, 엘리트주의

언제 입을 것인가
• 사람들 눈에 띄고 싶지 않거나 주의를 집중시키지 않고 숨어 있기를 원할 때
• 어느 한쪽에만 치우치지 않기를 원할 때

언제 입을 것인가
• 생각을 명확하게 정리하고 싶을 때
• 머릿속을 정리하고 요점만 간결하게 전달하고 싶을 때

이럴 때는 피하라
• 존재감을 드러내거나 주목받을 필요가 있을 때
• 팀 단위로 협력해서 일할 때

이럴 때는 피하라
불친절하고 냉정하고 무심한 엘리트주의자로 비칠 수도 있다

검정

대표 색이름

오닉스onyx(광물 중에 줄무늬가 있는 마노瑪瑙
를 연상시키는 색이름. KS계통색명은 황회색_옮긴
이), 제트jet(흑옥이 떠오르는 부드러운 느낌의
검정_옮긴이)

긍정적 효과

세련미, 매력, 존경, 포부, 안전, 심리
적 안정, 중력, 효율성, 실체감

부정적 효과

억압, 차가움, 무게감, 위협, 악함, 피
로, 협박

언제 입을 것인가

- 남들의 눈에 띄고 싶지 않을 때, 존
 재감을 드러내고 싶지 않을 때
- 확고한 권위를 표현하고 싶을 때

이럴 때는 피하라

- 아이들을 상대할 때
- 솔직한 대화를 원할 때

당신의 옷장에는 무엇이 있는가?

옷장이 터져 나갈 것 같은데도 정작 옷장 앞에 서면 입을 게 하나도 없다고 느끼는가? 옷을 사러 나갔다가 원래 가지고 있던 옷과 완전히 똑같은 색의 옷을 사가지고 집에 돌아온 적 있는가? 아침에 옷을 챙겨 입을 때마다 마음이 불안한 사람들도 있다. 왜 옷장이 가득 차 있는데도 나에게 필요한 옷은 안 보일까? 새 옷을 그렇게 많이 사는데도 계속 문제가 생기는 이유는 무엇일까?

지금부터 당신의 문제가 무엇인지 알아보고 옷장에 어떤 옷들을 갖춰놓아야 하는지 이야기해보자. 옷을 잘 갖춰놓으면 당신은 다양한 상황에 맞게 색을 선택할 수 있다. 또한 당신이 사람들과 어떻게 소통하기를 원하고, 사람들의 눈에 어떻게 보이기를 원하며, 감정적으로 어떤 도움을 받기를 원하느냐에 따라 색을 선택할 수 있게 된다.

옷장 앞에 설 때 우리는 특정한 감정적 에너지를 가진 색을 찾아야 한다. 우리가 느끼는 감정, 느끼고 싶은 기분, 사람들과 상호작용하고 싶은 방식에 가까운 색. 옷장을 들여다보고 입을 게 없다고 생각한다면 그 순간 우리에게 필요한 또는 특정한 상황에 요구되는 감정적 에너지를 발견하지 못했기 때문이다.

그렇다면 당신의 옷장을 들여다보면서 점검해보자. 옷장을 열면 무엇이 보이는가? 다양한 색이 눈에 들어오는가, 아니면 한두 가지 색이 옷장을 가득 메우고 있는가? 당신의 눈에 보이는 색들을 기록하고 그 색들이 어떤 감정 상태와 연결되는지 알아보라.

내 옷장에 있는 색들

옷장 속에 있는 모든 색을 적어보라.

어떤 한 가지 색에만 매력을 느끼거나 가진 옷의 톤이 다 비슷비슷하다면, 당신은 그 색이 주는 심리적 효과를 필요로 하고 있을지도 모른다. 168~173쪽의 표를 참고하면서 당신이 필요로 하는 감정이 무엇인지 알아보라. 당신이 좋아하는 색들이 어떤 감정과 연결되는지 아래에 기록하라.

내 옷장에 없는 색들

이번에는 옷장에 없는 색들이 무엇인지 적어보라.

당신이 특정한 색을 기피하고 있다면 여기에는 잠재되어 있는 심리적 이유 또는 문화적인 이유가 작용할 수도 있다. 아니면 개인적인 연상 작용이 원인일지도 모른다. 혹은 둘 이상의 이유가 복합적으로 작용할 수도 있다.

당신이 기피하는 색들과 연관되는 감정들을 아래에 기록하라.

색채 배합

3장에서 살펴본 대로 우리는 색채를 하나씩 따로 보는 것이 아니므로 색채들의 배합이 달라지면 우리가 받는 느낌도 달라진다. 당신은 어떤 색채들의 배합을 좋아하거나 즐겨 입는가? 어쩌면 그 색들이 각각 전달하는 특성들을 합친 것을 원하고 있는지도 모른다. 좋아하는 색채 배합의 의미를 알아보는 과정은 대단히 흥미롭다. 액세서리를 이용해 또 하나의 색을 더하고 그때 기분이 어떻게 달라지는지 실험을 해볼 수도 있다.

당신에게 어울리는 색채 배합을 아래에 기록하라.

이때 주된 목표는 당신의 색채 팔레트에 속한 모든 색을 옷장에 갖춰놓는 것이다. 옷이든, 신발이든, 가방이든, 모자든, 액세서리든 당신이 착용할 수 있는 거라면 뭐든 좋다! 옷장에 색을 골고루 갖춰놓으면 자극과 흥분을 필요로 하는 날이든 평화와 고요를 필요로 하는 날이든 간에 항상 감정적인 지지를 받을 수 있다.

이때 주의할 점은 앞에서 설명한 대로 모든 색채는 심리적으로 부정적인 속성을 가지고 있으므로 그 부정적 속성이 나타나지 않도록 해야 한다는 것이다. 이제부터는 당신 스스로 지침을 세워야 한다. 색에 대한 반응은 사람마다 다 다르다. 어떤 날에 어떤 색을 얼마만큼 입어야 적당한지를 아는 사람은 당신밖에 없다. 예컨대 어떤 사람들은 머리끝부터 발끝까지 노란색 옷을 입고 다녀도 노랑의 긍정적인 속성들을 체감한다. 반면 어떤 사람들은 옷차림에 노랑이 일정량 이상 들어가면 노랑의 부정적 효과를 느끼기 시작한다.

선입견 1: 검은색 옷을 입으면 날씬해 보인다

검은색 옷을 입으면 날씬해 보인다는 것은 잘못된 선입견이다. 우리가 그런 말을 워낙 자주 듣다 보니 별 생각 없이 믿게 된 것이다. 이는 문화적인 믿음이지만 진실은 아니다. 검은색 옷을 입을 때의 진짜 효과는 육체를 감추고 위장하는 것이다. 우리가 사람들의 눈에 덜 띄기 때문에 스스로 더 날씬해 보인다고 심리적으로 믿게 된다. 하지만 실제로는 검은색 옷을 입어도 당신의 몸매는 똑같아 보인다.

선입견 2: 검은색은 모든 색과 잘 어울린다

어떤 색 옷이든 검은색과 함께 입으면 잘 어울린다는 말을 한 번쯤 들어봤을 것이다. 아쉽지만 그 말 또한 사실이 아니다. 검정은 '색 없음'을 선택한 것이다. 많은 사람들이 어떤 색들을 배합할지 판단이 서지 않을 때 머리끝부터 발끝까지 검정을 선택하곤 한다. 하지만 사실 검정에도 10여 가지 종류가 있다. 그리고 그 색들이 항상 서로 잘 어울리는 것도 아니다.

검정과 가장 잘 어울리는 색은 순백색이다. 그래서 우리는 검정과 흰색이 짝지어진 모습을 자주 본다. 검정과 흰색은 궁합이 아주 잘 맞는다. 검정은 4번 팔레트(겨울/미니멀리즘)에 속한 차가운 색으로 그 팔레트 안의 모든 색과 잘 어우러진다. 그래서 검정은 얼음의 느낌이 나는 색들과 잘 어울린다. 예컨대 사람들이 핫핑크라고 잘못 알고 있는 마젠타는 검정과 잘 어울린다. 반면 노랑을 기본으로 하는 따뜻한 색들, 예컨대 선플라워나 워터멜론, 풀색을 검정과 나란히 배치할 경우 색들이 서로 충돌하면서 '불협화음'이 만들어진다. 검정과 잘 어울리는 색이 무엇인지 알고 싶다면 118쪽의 겨울/미니멀리즘 팔레트를 다시 보라.

검은색이 잘 어울리는 사람이 검은색 옷을 입으면 멋져 보이고 얼굴에서 빛이 난다. 하지만 검정이 당신의 토널 색군에 포함된 색이 아닐 경우 검정은 당신에게 불리하게 작용할 수도 있다. 검은색 옷을 잘못 입으면 무척 피곤해 보이고 얼굴에서 핏기가 사라진다. 그래서 덜 창백해 보이기 위해 짙은 화장을 할지도 모른다. 나는 여

성들이 입고 있는 검은색 옷을 얼굴과 분리하기 위해 목과 어깨에 색이 들어간 스카프를 두른 모습을 자주 본다. 어쩌면 그들은 검은색이 자신에게 맞는 색이 아니라는 사실을 본능적으로 알고 있는지도 모른다.

당신에게 진짜로 잘 맞는 색을 입으면 사람들의 시선이 당신의 얼굴로 간다. 그들은 당신의 혈색이 좋다고 생각할 것이고, 무엇 때문에 당신이 평소와 달라 보이는지 궁금해할 것이다!

월요병을 이겨내는 출근길 옷차림 색

최근 한 설문 조사에서 여성들의 22퍼센트는 직장에서 자신감을 더 높이고 싶다고 답했고, 23퍼센트는 특히 월요일에 자신감을 높이고 싶다고 답했다. 반면 금요일에 자신감이 더 필요하다는 응답은 4퍼센트밖에 불과했다! 자신감을 북돋아주는 색채가 무엇이냐는 질문에서는 빨강이 1등을 차지했다. 빨강에는 '당장 일어나 움직이게 만드는' 에너지가 있다. 한편 동기부여가 가장 적은 색은 회색이라는 답변이 많았다.

지금부터 소개하는 색들 가운데 한 가지를 골라 당신의 직장 생활을 개선해보라. 색을 잘 활용하기만 해도 일주일을 활기차게 시작하게 될지 모른다!

색채로 업무 의욕을 높여보자

빨강
동기부여, 에너지,
용기

강렬한 분홍
열정, 끈기,
단호함

부드러운 분홍
양육, 공감,
자기 관리

노랑
낙관주의, 자신감,
행복

주황
장난기, 재미, 기쁨

갈색
지지, 안정감

어두운 파랑

주목, 집중력,
맑은 정신

터키옥색

정신적 각성,
협력적 사고, 개방성

밝은 파랑

창의적 사고, 고요함,
침착함

어두운 초록

회복, 균형, 안심

밝은 초록

활기, 생기

보라

자기 성찰, 영적 각성

흰색

분명함, 질서, 단순함

데이트할 때 좋은 색은?

데이트를 하러 나갈 때 당신은 어떻게 보이고 싶은가? 실제보다 더 자신만만해 보이고 싶은가? 재미있는 사람으로 보이고 싶은가? 모든 색은 뭔가를 표현하며, 무슨 색을 입든 간에 당신의 데이트 상대는 그 색의 메시지에 반응한다는 점을 기억하라!

2014년에 내가 관여했던 한 연구에서 여성의 19퍼센트는 데이트할 때 검은색 옷을 입겠다고 답했다. 검은색 옷을 입으면 매혹적이고 세련되어 보일지도 모르지만, 앞에서 설명한 것처럼 검은색은 우리의 모습을 숨기는 장벽이 되기도 한다. 검은색은 냉정하고 쌀쌀맞은 사람이라는 메시지를 보낼 수도 있다.

그 연구에서 여성 응답자들이 데이트할 때 입고 싶다고 답한 또 다른 색은 마젠타였다. 마젠타는 분홍의 속성 중에 적극적이고 페미니즘적인 성격을 표현하며, 독립적인 여성이니 함부로 대하지 말라는 메시지를 전달한다.

데이트에 회색 옷을 입고 가면 속마음을 잘 드러내지 않고 관계를 조심스럽게 진전시키는 사람이라는 메시지를 전달한다. 당신은 자신을 많이 드러내지 않으면서 데이트 상대가 어떤 사람인지 정확히 알아보기 위해 회색 옷을 입고 나갔을지도 모른다.

터키옥색 옷을 입으면 당신은 활기차고 수다스러운 사람이라서 대화가 잘 통하는 상대를 원한다는 인상을 준다. 노란색 옷을 입는다면 명랑하고 유쾌한 성격이 잘 표현될 것이다.

옷장을 다양한 색으로 채우는 방법: 색채 성격 표현

당신의 성격 유형과 어울리는 토널 색군을 알아냈으니, 이제 당신만의 색채 카드를 만들고 재미를 느껴보자! 나는 색채 컨설팅을 할때 고객들을 위한 맞춤형 색채 팔레트를 만들고 그것을 아코디언처럼 접히는 카드에 인쇄해서 고객들이 자신의 색채 성격을 항상 지니고 다닐 수 있도록 한다. 내가 일일이 색채 팔레트 카드를 만들어줄 수는 없으니 여러분 스스로 시작할 수 있는 방법을 알려주겠다. 당신에게 어울리는 색채의 샘플을 수집하라. 색채 견본, 잡지에서 오려낸 종잇조각, 천 조각 등 당신이 모을 수 있는 거라면 뭐든 좋다. 당신의 토널 색군에 속하는 모든 색에 대해 밝은색과 어두운색을 모두 선택하라. 예컨대 머스터드와 선플라워 옐로, 러스트 레드, 누드 핑크, 초콜릿과 탠(황갈색)을 함께 넣어라. 음악의 음계와 비슷하다고 생각하면 된다. 당신의 색채 카드는 색채로 표현된 당신의 성격이다. 그리고 이 색채 카드는 삶의 모든 영역에서 유용하다. 옷장을 채울 때는 물론이고 집과 일터를 꾸밀 때도 그 색채 카드를 활용해 색을 고를 수 있다. 쇼핑하러 갈 때도 색채 카드를 가져가면 좋다. 그렇지 않으면 옷을 고르는 동안 당신에게 필요한 색이 뭔지 잊어버리고, 결국 당신이 원하는 것과 다른 옷을 사가지고 돌아올 가능성이 높다.

내가 권하는 쇼핑 장소는 옷의 구색과 브랜드가 다양하게 갖춰진 백화점이다. 백화점에 가서 당신의 토널 색군에 속한 색들을 찾아보라. 당신의 토널 색군에 속한 모든 색을 탈의실 바닥에 늘어놓거나 옷걸이에 걸어보면 어떤 전율이 느껴질 것이다. 모든 색에는

특유의 에너지가 있는데, 토널 배색이 잘된 경우 색들의 조화를 느낄 수 있다. 당신의 토널 색군에 속한 색들을 맞게 찾았는지 여부를 확인하는 가장 좋은 방법은 당신의 토널 색군에 속하지 않는 게 확실한 색을 하나 골라서 얼굴에 그 2가지 색을 번갈아 대보는 것이다. 앞에서 설명한 대로, 당신의 토널 색군에 속한 색 옷을 입으면 얼굴에서 빛이 난다.

내 경우 쇼핑하러 가면 음계(토널 색군)에 맞춰 색을 선택한 후 그 색에 해당하는 밝은 파스텔톤과 어둡고 채도가 높은 톤의 옷을 각각 구입한다. 나는 항상 어울린다고 판명된 색들을 고른다. 그 색들이 유행할 때는 옷을 여러 벌 한꺼번에 구입하기도 한다. 그 유행이 다시 돌아오지 않을 수도 있기 때문이다.

때로는 내 옷장에 없거나 그날 특별한 필요를 느끼는 색을 찾아서 옷을 구입한다. 매장에 들어가자마자 안을 360도 둘러본 다음 그 색이 보이는 곳으로 곧장 걸어간다. 그러고 나서 스타일(원단, 라인, 패턴)을 본다. 그 옷이 내 계절 색채 팔레트에 속하는지, 내 성격 유형에 어울리는지를 확인한다. 모든 조건이 맞으면 그 옷은 내 옷장 구석에 처박히지 않고 자주 입는 옷이 되리라고 판단할 수 있다.

옷장을 업그레이드하는 작업에는 시간이 소요된다. 쓸 수 있는 예산에도 한계가 있다. 그러니 모든 옷을 당장 내다 버리지는 말라. 지금 가진 옷을 선택한 데는 이유가 있을 것이다. 어쩌면 그 옷들에 감정적 애착을 가지고 있을지도 모른다. 그러니 그 옷을 처분할 준비가 될 때까지는 잘 간직하라.

지금까지 당신이 자신의 일부만을 드러내면서 살아왔고 옷장 안 옷들이 당신을 아름답고 기분 좋게 만들어주지 못했다는 사실을

깨닫는 것은 불편한 일이다. 정체성을 솔직하게 표현하면서 살기까지는 얼마간의 시간이 필요하다. 하지만 새로운 옷들을 꾸준히 옷장 안에 채워 넣게 되면 원래 있던 옷들의 색은 당신에게 큰 감흥을 주지 못할 것이다. 그리고 원래 있던 옷들은 점점 다른 옷들과 어울리지 않게 될 것이다.

당신이 행복해지는 옷을 입어라: 색채 일기

색채 본능에 대한 믿음을 회복했다면, 이제는 당신이 항상 입고 싶었지만 겁이 나서 차마 입지 못했던 색들로 실험을 해볼 차례다. 당신과 색채의 개인적인 관계를 이해하고 있다면 색채 선택의 재미를 느낄 것이다.

그날그날 입은 색들을 일기 형식으로 기록하라. 그날 당신이 입은 옷을 모두 기록하면 된다. 예컨대 월요일에는 빨강 바지, 노랑 셔츠, 주황 신발. 화요일에는 코럴색 치마와 재킷, 연분홍 블라우스와 코럴색 신발. 이런 식으로 기록하고 어떤 변화가 생기는지 살펴보라! 당신이 지금까지 짙은 색을 주로 입었다면, 조금 더 밝은색을 입을 때 기분이 어떻게 달라지며 사람들이 당신을 대하는 태도는 어떻게 변하는지 관찰하라. 채도가 낮은 색을 입으면 기분이 아주 밝아진다는 사실을 알고 깜짝 놀랄지도 모른다. 또한 사람들과 훨씬 긍정적인 방식으로 상호작용할지도 모른다.

월요일			
컬러	기분은 어땠는가?	사람들이 당신을 어떻게 대했는가?	당신의 평가는?
빨강 바지 노랑 티셔츠 주황 신발 주황 가방	바쁜 주말을 보낸 후라서 피곤했는데 빨강 덕분에 기운이 났다 이런 색 옷을 입고 출근한 적이 없어서 내심 불안했다	사람들은 환한 웃음을 지었다. 내가 검은색과 회색 말고 다른 색 옷을 입은 모습을 처음 봤기 때문이다	내 에너지 수치가 높았고, 월요일 오후 4시에 찾아오는 슬럼프가 없었다 이 컬러 옷을 다음에 또 입어야겠다

월요일			
컬러	기분은 어땠는가?	사람들이 당신을 어떻게 대했는가?	당신의 평가는?

화요일			
컬러	기분은 어땠는가?	사람들이 당신을 어떻게 대했는가?	당신의 평가는?

수요일			
컬러	기분은 어땠는가?	사람들이 당신을 어떻게 대했는가?	당신의 평가는?

목요일			
컬러	기분은 어땠는가?	사람들이 당신을 어떻게 대했는가?	당신의 평가는?

금요일			
컬러	기분은 어땠는가?	사람들이 당신을 어떻게 대했는가?	당신의 평가는?

토요일			
컬러	기분은 어땠는가?	사람들이 당신을 어떻게 대했는가?	당신의 평가는?

일요일			
컬러	기분은 어땠는가?	사람들이 당신을 어떻게 대했는가?	당신의 평가는?

4. PART 2
집: 나를 편안하게 하는 색

집은 가장 편안한 곳

사는 집의 분위기를 바꾸는 데 색채만큼 효과적인 수단은 없다. 색채를 잘만 활용하면 집은 단지 하루 일을 마치고 나서 돌아가는 장소가 아니라 우리의 진짜 모습을 반영하고 표현하는 든든하고 편안한 안식처로 바뀐다. 색채는 감정을 전달하고, 분위기를 창조하고, 에너지와 식욕과 수면에 관여하며, 심신에 안정을 주고 가족 구성원 모두의 행동에 지대한 영향을 미친다.

그런데도 왜 인테리어에 색채를 활용하는 사람이 생각보다 적을까? 설문 조사에 따르면 영국인의 95퍼센트는 집 안을 알록달록한 색으로 꾸미기를 주저한다. 다른 조사에서는 응답자의 75퍼센트가 자신을 위해서가 아니라 남들의 눈을 의식해서 집 안 장식을 한다고 답했다. 우리는 나중에 집을 되팔 때 가치를 높이기 위해, 이웃의 심기를 건드리지 않기 위해, 또는 가족이나 친구를 기쁘게 하기 위해 집 안을 장식한다. 그래서 많은 사람들이 하루 일과를 마치고 나서 색채의 긍정적인 지지 효과가 없는 공간으로 돌아간다. 아주 좋아하지는 않지만 남들이 좋아할 것 같은 공간에서 생활한다.

그것부터 당장 바꿔보자. 필요한 도구들은 이미 당신 손에 있다. 색채 성격과 디자인 스타일, 색채 팔레트, 11가지 주요 색의 긍정적 속성과 부정적 속성을 배웠다. 이 모든 정보를 한데 모으기만 하면 된다. 색채는 다른 어떤 것보다도 강한 소속감을 형성한다. 우리는 이 장에서 색채를 활용해 자신과 더 가까워지고 집을 세상에서 가장 편안한 안식처로 변화시키는 방법을 알아볼 것이다. 우선 우리가 집 안을 꾸밀 색채를 잘못 선택하는 이유에 대해 살펴보자.

색채 계획이 실패하는 5가지 이유
(그리고 성공적인 색채 계획을 세우기 위해 알아야 할 것들)

인테리어 상담을 하거나 디자이너들을 가르치면서 알아낸 바에 따르면 색채 계획이 실패하는 데는 5가지 이유가 있다.

이유 1

방 안에 색채 코끼리color elephant(영어에서 '방 안에 코끼리elephant in the room'란 어떤 사물 또는 사건이 분명히 존재하는데 모두가 못 본 척하는 비합리적인 상황을 뜻한다. 여기서 색채 코끼리라는 표현을 쓴 것은 어떤 색채를 합리적 이유 없이 기피하는 행동을 가리킨다_옮긴이)가 있기 때문이다. 모든 사람에게 색채 장벽이 있다는 사실을 아는가? 색채 장벽이란 누구나 한 가지 이상의 특정한 색채에 저항감을 느낀다는 뜻이다. 이것은 정상적인 일이다. 색채 관련 일을 하는 나 같은 사람에게도 색채 장벽은 있다. 어느 인테리어 디자이너는 고객들에게 빨강을 절대로 허용하지 않는다. 그녀가 빨강을 싫어하기 때문에 고객의 집도 빨강으로 꾸며주기 싫다는 것이었다. 고객을 행복하게 해주는 색이 빨강인 경우에도 그녀는 고집을 꺾지 않았다!

당신에게도 색채 장벽이 있을지 모른다. 색채 장벽들을 해체하기 위해 '색채 탐정(200쪽)'을 활용하라.

이유 2

행동이 아니라 분위기 조성에 초점을 맞추기 때문이다. 색채는 항상 어떤 분위기를 창조하지만, 우리가 진정으로 원하는 것은 색채

가 우리의 행동에 미치는 영향이다.

스스로에게 질문을 던져보라. 어떤 행동이 나오기를 원하는가? 분위기는 눈에 보이지 않는다. 하지만 행동은 눈에 보인다. 당신이 생각하는 휴식은 내가 생각하는 휴식 또는 친구들이 생각하는 휴식과 다를지도 모른다. 예컨대 당신은 텔레비전을 시청할 때만 긴장이 풀리지만 누군가는 조용히 쉬는 것을 선호할 수도 있다. 우리 모두 휴식에 관해 각자의 기준을 가지고 있다. 자신이 원하는 행동이 무엇인지 파악할 때 그 행동을 뒷받침하는 색들을 고를 수 있다.

이유 3

맥락의 중요성을 간과하기 때문이다. 3장에서 설명한 대로 색채는 어떤 맥락에서 활용되느냐에 따라 전혀 다르게 인지될 수 있다. 모든 색에는 긍정적인 심리적 속성과 부정적인 심리적 속성이 있다. 그중 우리가 어떤 속성을 느끼게 될지는 우리가 그 색채를 바라보는 맥락에 의해 결정된다.

집에서 색채를 활용할 때는 반드시 맥락을 함께 고려하라. 당신이 어떤 색을 부적절한 맥락에서 활용한다면 바람직하지 못한 행동을 유도하게 될 테니.

대표적인 예로 빨강은 색채의 맥락이 얼마나 중요한가를 잘 보여주는 색이다. 어른용 침실에 빨강이 들어가면 아동용 침실에 빨강이 있는 것과 전혀 다른 의미로 해석된다.

이유 4

색채의 신비로운 힘을 활용하지 않기 때문이다. 이제는 알겠지만

동일한 색이라도 농담, 색조, 명암에 따라 각기 다른 감정적 효과를 발휘한다. 당신이 어떤 색을 선택해서 어떻게 배합하든 간에 그 색들은 항상 어떤 반응을 이끌어낸다. 어떤 색을 활용할지 고민할 때는 십중팔구 긍정적인 감정 반응을 이끌어내기를 원하는 상황일 것이다. 3장에서 살펴본 색들의 심리적 속성들을 떠올려보면서 색의 감정적인 힘을 최대한 활용하라.

이유 5

우리의 색채 계획에 포함된 톤들이 조화를 이루지 못하기 때문이다. 3장에서 배운 토널 배색 조화를 떠올려보라. 우리는 주변에 있는 색들의 조화를 항상 정밀하게 관찰한다. 서로 어울리지 않는 톤의 색들로 공간을 꾸밀 경우 우리의 마음은 초조하고 불안해진다.

색채 계획을 세울 때 토널 배색 조화를 잘 활용하고 싶다면 일단 당신이 선택한 색들에 대한 당신의 감각적 반응을 관찰하라. 3장에서 살펴본 대로 색들의 톤이 서로 어울린다면 마음이 편해지고 느긋해질 것이다. 반면 색들의 톤이 서로 맞지 않으면 당신의 기분은 정반대가 될 것이다.

색채 탐정(색채 장벽 돌파하기)

'이유 1'에서 설명한 대로 우리는 모두 색채 장벽을 가지고 있다. 이 제부터 간단한 도구를 활용해 당신이 집을 꾸밀 때 부딪치게 될 색 채 저항에 대해 파악하고 획일적인 '브릴리언트 화이트 인테리어' 에서 탈피해보자.

1단계: 당신이 두려움을 느끼거나 장벽을 느끼는 색채가 무엇인지 알아내고 그 색의 정확한 톤을 찾아서 기록하라. 당신이 느끼는 저 항감의 열쇠를 찾을 수 있다. 예컨대 당신은 초록을 무척 좋아하는 데 유독 어두운 보틀 그린에만 거부감을 느낄 수도 있다. 아니면 당 신은 모든 노랑에 거부감을 느낄 수도 있다.

2단계: 장벽의 근본 원인을 찾아라. 그 색에 대한 당신의 두려움 또 는 거부감이 어디에서 왔는지를 알아내야 한다. 혹시 다음 중 하나 가 원인인가?

- 개인적인 색채 연상: 앞에서 설명한 대로 색에 관한 우리의 기억 이 색에 대한 우리의 반응에 오래도록 영향을 미치기도 한다. 예 컨대 당신이 어두운 보틀 그린을 좋아하지 않는 것은 그 색을 볼 때마다 그리 즐겁지 않았던 학창 시절의 교복이 생각나서일지도 모른다.
- 문화적 또는 상징적 의미: 문화적, 상징적 연상도 색채 장벽의 원 인이 될 수 있다. 예컨대 당신이 특정한 톤의 분홍에 거부감을 가

진다면, 서구 사회에서 그 톤을 여자아이들과 연관시키는 것이 원인일 수도 있다. 지나치게 '소녀 같아' 보일까 걱정하는 것이다.

- 심리적 원인: 당신은 어떤 색채를 볼 때마다 특정한 감정을 느낄 수도 있다. 예컨대 노랑만 보면 마음이 급해지고 짜증이 나기 때문에 노랑 계통의 색에 장벽을 느낄 가능성이 있다. 혹은 빨강에 압도되면 인내심이 없어지기 때문에 빨강을 피할 수도 있다.

★ 팁: 당신이 어떤 색채를 거부하거나 두려워하는 데는 둘 이상의 이유가 있을 수도 있다.

3단계: 색을 의식하며 생활하라. 특정한 색에 대한 당신의 거부감이 어디에서 비롯되는지를 알고 나면 두려움은 줄어든다. 대개는 당신이 특정 색채에 저항감을 가지고 있다는 사실을 깨닫기만 해도 그 장벽은 저절로 무너진다. 하지만 이 단계는 시간이 좀 걸릴지도 모른다. 어떤 경우에는 색채 장벽을 알아차리자마자 저항감이 금방 사라지지만, 어떤 경우에는 저항감이 없어지기까지 며칠 또는 몇 주일이 걸린다.

색채 장벽을 무너뜨리고 나면 우리에게 잘 맞는 색채와 우리가 바람직하다고 생각하는 행동을 도와주는 색채를 되찾을 수도 있다. 터키옥색에 강한 거부감을 가지고 있었던 한 고객이 생각난다. 그녀는 봄 같은 성격에 터키옥색이 잘 맞았는데도 그 색을 단호하게 거부했다. 앞에서 소개한 방법으로 색채 장벽을 해소해나가면서 나는 그녀가 터키옥색을 싫어하는 근본적인 원인을 알아냈다. 그녀는 어린 시절 자신에게 친절하게 대해주지 않았던 고모와 터키옥색을 연결하고 있었다. 고모는 터키옥색 옷을 즐겨 입고, 터키옥으로

만든 액세서리를 달고, 터키옥색 외투와 모자를 착용했다. 고모의 집은 쿠션, 러그, 도자기, 전등갓까지 죄다 터키옥색이었다. 그녀가 터키옥색을 거부할 만도 했다! 하지만 그 거부감의 근원을 알고 나서 자신을 위해 색을 되찾았다. 터키옥색과 고모의 연관성을 의식한 후부터는 그 둘을 분리해서 바라보기 시작했다. 그녀가 계속 터키옥색에 저항했다면 고모를 그 색의 주인으로 계속 인정하는 셈이다. 그래서 터키옥색을 해방시키고 자신을 위해 그 색을 즐기기로 결심했다! 이제 그녀의 욕실은 아름다운 톤의 아쿠아와 터키옥색으로 꾸며져 있다. 그 색들은 그녀가 원했던 각성의 분위기를 제공했고 그녀는 날마다 자신이 원하는 느낌을 받으며 지낼 수 있었다.

짧은 색채학 수업: 방에 어울리는 색채 고르기

━━━

'모든 색은 잘만 활용하면 긍정적 감정 반응을 이끌어낼 수 있다'라는 사실을 이해하면 우리가 색을 활용하는 방식은 180도 달라진다. 그렇게 되면 색을 또 하나의 장식으로 활용하는 데 머물지 않고 삶에 도움이 되는 효과적인 도구로 이용하게 된다. 색에는 우리의 느낌과 생각과 행동을 변화시키는 힘이 있기 때문이다. 다음 표를 보고 방마다 어울리는 색을 골라 집 안의 분위기를 바꿔보자. 색만 바꿔도 방이 주는 에너지는 달라진다.

빨강

대표 색이름
러스트 레드, 러셋, 체리, 스트로베리, 마룬, 워터멜론, 필라박스 레드, 버건디, 파이어 엔진

적절한 톤을 활용할 경우: 긍정적 효과
에너지, 자극, 흥분, 힘과 육체적 용기

톤을 잘못 고르거나 색을 지나치게 많이 쓸 경우: 부정적 효과
과열된 느낌 또는 공격적인 느낌. 마음이 초조해지고 신경질이 나거나 감정 소모가 커질 수도 있다

이런 공간에 좋다
- 침실: 열정(성욕)
- 식사 공간: 대화가 활발해진다(하지만 빨강이 지나치게 많으면 우호적인 토론이 말다툼으로 번질 가능성도 있다)

이런 공간에서는 피하라
- 부엌처럼 원래 더운 장소 또는 직사광선이 충분히 들어오는 장소
- 서재, 명상하는 방(지나치게 흥분할 가능성이 있으므로)

분홍

대표 색이름
파스텔 핑크, 누드, 셸 핑크, 로즈, 더스티 핑크, 블러시 핑크, 푸시아 fuchsia(꽃 이름에서 따온 색으로 흔히 자홍색이라고도 부른다_옮긴이), 마젠타

적절한 톤을 활용할 경우: 긍정적 효과
모성애, 양육, 다정함

톤을 잘못 고르거나 색을 지나치게 많이 쓸 경우: 부정적 효과
정신적으로 나약해지거나 남성성을 잃거나 육체적 피로를 느낄 가능성이 있다

이런 공간에 좋다
- 아기 방, 어린이 침실(긴장 완화와 진정 효과가 있으므로)
- 근심스럽거나 고독할 때도 도움이 된다

이런 공간에는 피하라
운동을 하는 공간에는 부드러운 분홍을 쓰지 말라. 분홍은 신체를 진정시키고 에너지 수치를 낮추는 색이다

노랑

대표 색이름

대포딜, 버터밀크, 매그놀리아, 사프란, 레몬, 선플라워, 머스터드, 형광 노랑

적절한 톤을 활용할 경우: 긍정적 효과

행복, 낙관, 자신감

톤을 잘못 고르거나 색을 지나치게 많이 쓸 경우: 부정적 효과

과도한 자극, 짜증, 초조한 느낌

이런 공간에 좋다

• 복도: 복도는 보통 자연광이 별로 없어서 어둡기 때문이다
• 아침 식사를 하는 공간: 명랑하고 행복하게 하루를 시작하고 싶다면 노랑이 적합하다
• 어두운 공간에 밝은 느낌을 주고 싶을 때
• 빛, 온기, 따뜻한 환대의 분위기가 필요할 때

이런 공간에는 피하라

• 침실: 침실이 노랑이면 아침에 잠에서 깨어날 때마다 초조하고 예민해질 가능성이 있다
• 아기들은 색채 진동수에 아주 민감하기 때문에 침실에 크림색은 피하라(크림색에는 노랑이 포함된다)
• 원래 더운 방이라면 노랑은 금물이다

주황

대표 색이름

테라코타, 앰버, 피치, 애프리콧, 번트 오렌지, 새먼, 펌킨, 페르시안 오렌지

적절한 톤을 활용할 경우: 긍정적 효과

• 재미와 장난기, 기쁨
• 육체적 위안, 안정감, 따스한 느낌
• 소화 촉진
• 관능과 정열의 느낌

톤을 잘못 고르거나 색을 지나치게 많이 쓸 경우: 부정적 효과

• 지나치게 장난스러운 느낌
• 과도한 자극
• 경박해 보일 가능성

이런 공간에 좋다

• 부엌, 식당: 사람들의 친밀도를 높이며, 소화도 돕는다
• 침실: 부드러운 피치와 애프리콧 계통이 잘 어울린다

이런 공간에는 피하라

서재, 명상하는 방: 주황색은 재미있고 장난스럽기 때문에 주변에 주황이 많으면 집중하기가 힘들다

갈색

―――――――

대표 색이름
탠, 카멜, 애시 브라운, 커피, 체스트넛, 초콜릿, 토프, 점토색, 웬지

적절한 톤을 활용할 경우: 긍정적 효과
따뜻하고 포근하며 대지처럼 안전하고 믿음직한 느낌

톤을 잘못 고르거나 색을 지나치게 많이 쓸 경우: 부정적 효과
무거운 느낌 또는 정체된 느낌

이런 공간에 좋다
안정감과 안전감이 필요한 공간, 예컨대 서재나 거실

이런 공간에는 피하라
아기와 유아들의 방에는 짙은 갈색을 쓰지 말라. 융통성이 없어 보이는 갈색은 유아의 방에 어울리지 않는다. 방이 갈색이면 유아들은 방 안에 갇힌 느낌을 받고 밤잠을 푹 자지 못해 안절부절못할 수도 있다

―――――――

파랑

―――――――

대표 색이름
하늘색, 덕 에그, 페리윙클, 남색, 로열 블루, 터키옥색, 페트롤petrol(석유petroleum에서 따온 색이름으로 원유의 색과 비슷한 짙은 녹청색을 가리킨다.옮긴이), 틸 블루, 파우더 블루, 미드나잇 블루

적절한 톤을 활용할 경우: 긍정적 효과
• 밝은 파랑은 차분하고 고요한 분위기를 조성하고 스트레스 해소와 긴장 완화에 도움이 된다
• 어두운 파랑은 집중력을 높여준다

톤을 잘못 고르거나 색을 지나치게 많이 쓸 경우: 부정적 효과
우울하거나, 위축되거나, 차가운 느낌

이런 공간에 좋다
• 침실: 파랑은 몸에 힘을 빼고 취침 준비를 돕는다
• 서재: 밝은 파랑은 창의적이고 자유로운 사고를 촉진하며 어두운 파랑은 집중력을 높인다
• 욕실: 터키옥색은 아침에 기운을 돋워주고 신체와 정신을 깨워준다

이런 공간에는 피하라
• 부엌과 식당: 파랑은 식욕을 떨어뜨린다
• 원래 추운 공간

―――――――

초록

대표 색이름
애플그린, 민트, 포레스트, 보틀 그린, 세이지, 모스, 피그린, 파인, 샤르트뢰즈, 시폼 그린, 피스타치오, 아쿠아, 에메랄드, 카키, 올리브

적절한 톤을 활용할 경우: 긍정적 효과
• 조화와 평화, 안도의 느낌을 준다
• 원기 회복, 휴식, 평온
• 밝은 초록은 심신을 상쾌하게 한다
• 초록은 자연과 가까워지는 느낌을 제공한다

톤을 잘못 고르거나 색을 지나치게 많이 쓸 경우: 부정적 효과
정체된 느낌과 의욕 부진

이런 공간에 좋다
• 침실, 서재, 홈오피스, 거실
• 초록은 심리학적 원색으로서 몸과 마음에 휴식과 활력을 제공한다

이런 공간에는 피하라
침실에 라임그린색은 쓰지 말라. 라임그린색에 들어간 노랑이 신경계를 지나치게 자극한다

보라

대표 색이름
라일락, 라벤더, 모브, 가지색, 로열 퍼플, 플럼, 바이올렛, 헤더

적절한 톤을 활용할 경우: 긍정적 효과
• 화려하고 고급스러운 느낌
• 영적 각성, 평정, 지혜와 사랑의 결합

톤을 잘못 고르거나 색을 지나치게 많이 쓸 경우: 부정적 효과
지나친 내향성, 퇴폐적인 느낌, 열등감을 유발할 가능성

이런 공간에 좋다
침실, 조용히 명상하거나 기도하는 방: 보라색은 깊은 사색을 촉진한다

이런 공간에는 피하라
부엌, 식당: 보라에는 파랑이 많이 포함되기 때문에 식욕을 억제할 수도 있다. 그래서 식당에 보라색을 활용할 때는 악센트로만 쓴다

순회색

대표 색이름
여기서는 순회색(검정과 흰색의 혼합)만을 언급한다

적절한 톤을 활용할 경우: 긍정적 효과
순수한 회색은 심리적으로 중립이다

톤을 잘못 고르거나 색을 지나치게 많이 쓸 경우: 부정적 효과
• 피로감, 개성 없음, 부진한 느낌, 노출에 대한 두려움, 자기 은폐, 은둔 생활

이런 공간에 좋다
배경색이나 악센트를 줄 때 적합하다

이런 공간에는 피하라
• 춥거나 좁거나 자연광이 부족하다고 느껴지는 방: 이런 방에 회색을 쓰면 더 좁아 보이고 심하면 밀실공포증을 유발할 수도 있다
• 아기와 유아, 아이 방: 잠을 푹 자는 데 도움을 주지 않아 깨어날 때 나른한 느낌을 준다
• 창의성이 필요한 모든 공간: 일이 진척되지 않고 생각이 명료하게 정리되지 않는 느낌이 들지 모른다
• 침실: 피곤한 채 일어날 수 있다

흰색

대표 색이름
아이보리, 오이스터, 연한 크림색, 순백색(퓨어 화이트), 브릴리언트 화이트

적절한 톤을 활용할 경우: 긍정적 효과
선명함, 순수함, 청결함, 단순미, 세련미, 효율적인 느낌

톤을 잘못 고르거나 색을 지나치게 많이 쓸 경우: 부정적 효과
고립, 무미건조함, 차가움, 불친절, 엘리트주의

이런 공간에 좋다
부엌, 욕실(악센트 컬러): 청결한 느낌을 준다

이런 공간에는 피하라
• 흰색이 당신에게 차가운 느낌을 준다면 메인 컬러로 사용하는 것은 피해야 한다
• 고립과 무미건조함을 느끼게 만들 수 있다

검정

대표 색이름
오닉스, 제트

적절한 톤을 활용할 경우: 긍정적 효과
세련미, 매력, 커다란 포부, 안전하게
보호하는 느낌

**톤을 잘못 고르거나 색을 지나치게 많이
쓸 경우: 부정적 효과**
억압, 위협, 차가운 느낌, 피로감, 협박
을 당하는 느낌

이런 공간에 좋다
• 토널 색군에 검정이 속한 사람들에
 게만 권한다
• 더 따뜻한 느낌의 어두운색으로는
 어두운 갈색, 보라, 파랑이 있다

이런 공간에는 피하라
원래도 춥거나 좁거나 빛이 부족하다
고 느껴지는 방: 이런 방을 검은색으
로 꾸미면 더 좁아 보이고 심하면 밀
실공포증을 유발한다

자신에게 딱 맞는 색으로 인테리어 꾸미기
(모든 방에서 긍정적 감정을 느끼기 위한 단계별 가이드)

1단계: 방마다 이끌어내기를 원하는 행동을 생각해보라. 예컨대 휴식 공간을 만들 생각이라면, 먼저 휴식이란 무엇인가에 대해 스스로에게 물어보라.

2단계: 맥락의 중요성을 기억하라. 어떤 색이든 적절한 맥락에서 활용되지 않을 경우에는 그 색의 부정적 속성이 발현되며 원하지 않는 행동이 생겨난다. 앞에서 소개한 '짧은 색채학 수업'을 활용해 당신이 선택한 색이 그 방에 적합한지 여부를 확인하라.

3단계: 개인 색채 팔레트를 참조하라. 당신의 기본 성격 유형이 당신의 토널 색군을 결정한다. 112~119쪽에 수록된 팔레트를 다시 보면서 당신의 성격에 맞는 색들을 확인하라.

4단계: 디자인을 고려하라. 당신의 디자인 스타일은 당신의 기본 성격 유형과 보조 성격 유형의 결합이다. 112~119쪽을 다시 보면서 당신의 1차, 2차 성격 유형에 둘 다 어울리는 형태와 소재, 표면, 질감과 마무리를 선택하라.

5단계: 색채의 균형과 비례를 생각하라. 한 가지 색채를 너무 많이 쓰면 바람직하지 못한 행동을 유도할 수 있다. 색채의 긍정적 속성과 부정적 속성을 다시 확인하려면 '짧은 색채학 수업'을 참조하라.

가족의 성격이 서로 다를 때(색채 조화 속에서 사는 법)

집 안을 꾸밀 색채를 선택할 때 고려 사항은 당신이 입을 옷의 색깔을 고를 때와 다르다. 그 이유는 단순하다. 사는 집을 다른 사람들에게 공개할 때가 많기 때문이다. 우리는 자녀, 애인, 친구들에게 사는 집을 보여준다. 그리고 그들도 나름의 색채 취향이 있으므로 다른 사람과 생활을 공유할 때는 그 사람이 선호하는 색채와 디자인 스타일을 고려해서 선택을 해야 한다. 하지만 이는 쉬운 일이 아니다. 때로는 목소리가 가장 큰 사람이 이긴다. 그러면 나머지 사람들은 결코 편안하게 느껴지지 않는 장소에서 잘 맞지 않는 색채와 함께 살아야 한다.

그렇다면 색채 성격이 대립하는 상황에 놓일 때 우리는 어떻게 해야 할까? 모두가 각자의 필요를 충족하면서 조화롭게 살아갈 방법은 없을까?

당신에게는 '색채와 디자인 성격 테스트'라는 비밀 무기가 있다. 이 무기를 이용해 식구들 각자의 기본 성격 유형과 보조 성격 유형을 파악하라(한집에 사는 사람들과 함께 이 테스트를 풀면 서로에 대해 몰랐던 사실들을 알 수 있다!). 그리고 '색채 탐정'을 활용해 사람들이 특정 색채를 좋아하거나 싫어하는 이유를 밝혀내라. 당신이 무슨 색을 선택하든 간에 이유는 있을 것이다.

조화로운 색채 계획을 세우는 과정에서 가장 중요한 결정은 토널 배색 팔레트를 선택하는 것이다. 이제는 타협이 필요하다. 식구들 각자의 성격 유형을 파악했다면 그 유형들이 겹치는 부분을 찾아내야 한다. 이제 당신은 스타일과 색채의 혼합을 통해 모두의 필

요를 채워주는 조합을 만들어내야 한다.

잭과 멜라니라는 가상의 부부가 색채 계획을 세운다고 가정해 보자. 두 사람은 새 아파트를 어떻게 꾸밀지를 두고 갈등을 빚고 있다. 멜라니는 그냥 잭이 원하는 대로 해주려다가 이 책을 보고는 둘 사이의 권력 투쟁을 해결할 방법이 있다는 사실을 발견한다! 두 사람이 '색채와 디자인 성격 테스트'를 풀어보니 잭의 기본 성격은 겨울/미니멀리즘이었고 보조 성격은 봄/장난스러움이었다.

멜라니의 기본 성격은 가을/대지였고 보조 성격은 겨울/미니멀리즘으로 잭의 1차 성격과 일치했다. 두 사람의 성격이 겹치는 부분이 있었으므로 그들은 둘이 함께 쓰는 방들에 겨울 색채 팔레트를 적용하기로 합의했다. 그리고 멜라니가 혼자 있을 때가 많은 공간인 서재는 그녀에게 잘 맞는 가을 색채로 꾸밈으로써 그녀의 업무를 지원하도록 만들었다. 멜라니는 자신이 가을 색채들 중에 밝은 색들을 더 좋아한다는 사실을 깨달았다. 그래서 그들은 둘이 공유하는 공간들을 겨울 팔레트의 밝은색들로 꾸미기로 했다. 이는 잭에게도 좋은 소식이다. 잭의 성격 유형인 '봄'은 빛을 사랑하기 때문이다.

이렇게 해서 중요한 사항들은 다 정해졌고, 잭과 멜라니는 벌써 기분이 좋아지기 시작한다! 이제는 두 사람의 성격이 다른 부분들을 지원하는 디자인 요소를 추가할 방법을 찾아볼 차례다. 멜라니는 '가을' 유형이므로 그녀가 생활하는 공간에는 자연스러운 느낌과 대지의 기운이 있어야 한다. 그래서 쿠션과 커튼, 직물과 소품으로 자연스러운 질감과 따스한 느낌을 살렸다. 잭의 보조 성격인 '봄' 유형은 빛과 섬세한 선, 싱싱한 꽃과 화초를 많이 필요로 한다. 두

사람의 공통분모인 겨울/미니멀리즘 성격은 잡동사니가 거의 없는 깔끔한 표면을 좋아하며 장식품이 많은 것을 원하지 않는다. 자, 이제 됐다! 색채 성격을 이해하고 나니 두 사람은 각자의 정체성을 반영하는 동시에 각자의 필요에 부합하는 조화로운 색채 계획과 디자인을 창조할 수 있었다. 그들의 집은 두 사람의 성격을 모두 반영하고 함께 조화를 이루며 살아갈 수 있는 장소가 됐다.

집에서 로맨틱한 저녁 보내기

———

최고로 로맨틱한 저녁 시간을 만들기 위해서는 다음 3가지를 고려하라.

1. 당신에게 로맨스란 어떤 모습인가?

로맨스는 각자에게 다른 것을 의미할 수도 있다. 내게 적당하다고 느껴지는 감정이 다른 누군가에게는 지나치게 격한 감정일 수도 있다. 당신의 방을 꾸밀 때 '적을수록 좋다'는 말을 기억하라.

2. 당신이 생각하는 로맨스는 무슨 색인가?

분홍은 상대를 정성껏 보살피는 따뜻하고 여성적인 사랑을 표현하는 색이다. 코럴(산호색)과 새먼(연어색)은 당신의 부드럽고 장난스러운 면을 보여줄 것이다.

빨강은 남성적인 에너지를 전달한다. 빨강은 정열, 흥분, 정력과 체력을 표현한다. 빨강이 진해질수록 그 느낌도 강렬해진다.

어떤 색도 우리 눈에 단독으로 보이지는 않는다. 그러므로 당신이 사용하기를 원하는 주요 색을 먼저 생각한 다음 강조 색 두어 가지를 골라라. 당신이 생각하는 로맨스의 색은 장식용으로 활용하기를 권한다.

혹시 빨강과 검정을 중심으로 색채 계획을 세울 작정이라면, 자연에서 빨강과 검정의 배합은 위험을 상징한다는 사실을 염두에 두라. 붉은등과부거미와 붉은 배를 가진 검은색 뱀을 생각해

보라. 빨강-검정의 배합은 아주 공격적인 메시지("다가오지 마. 가까이 오면 내가 콱 물어버릴 거야!")를 전달할 가능성이 있다. 정말로 그게 당신이 만들고 싶은 분위기인지 신중하게 생각해보라.

3. 로맨스의 색을 집 안에 두자

당신은 저렴하고 손쉬운 방법으로 로맨스의 색을 집 안에 가져올 수 있다. 지금 집 안을 한번 둘러보라. 당신에게 필요한 양초, 쿠션, 식기, 꽃병 같은 물건을 이미 가지고 있을지도 모른다. 진부하긴 하지만 로맨스를 상징하는 물건으로는 꽃과 양초가 제일이다.

아이들에게 필요한 색채 고려하기

우리는 집을 꾸밀 때 함께 사는 아이들의 요구를 간과하곤 한다. 특정한 분위기의 집을 원하기 때문에 아이들의 방도 집 안의 다른 공간들과 비슷한 느낌으로 설계한다. 하지만 그렇게 하면 아이들이 주변 색들에게서 필요한 에너지를 받지 못한다. 내가 아는 어떤 엄마는 어린 아들이 무조건 빨간색 옷만 입으려 한다고 하소연한 적이 있다. 아이는 아침마다 빨간색 옷만을 골랐고, 엄마가 다른 옷을 입히려고 하면 소리를 지르며 거부했다. 나는 그 엄마에게 아이 방을 무슨 색으로 꾸며줬느냐고 물었다. "베이지색이요. 우리 집이 다 베이지색이거든요." 하지만 아이는 본능적으로 육체를 자극하는 색을 찾고 있었다. 아이에게 베이지색은 너무 따분했다. 아이는 더 활기차고 신나는 분위기를 원했고, 자기가 입는 옷을 통해 스스로에게 활기와 흥분을 북돋우려 했던 것이다.

앞에서 소개한 '가족의 성격이 서로 다를 때'의 단계별 대처법을 다시 읽어보고, 당신과 아이에게 잘 맞는 색들을 함께 찾아보라. 그리고 각자가 필요로 하는 색을 제공하라.

한 가지 색채를 지나치게 많이 사용하면 그 색채의 부정적인 속성이 나타나며 결국에는 바람직하지 못한 행동을 유도한다는 사실을 기억하라. 나는 아이 방 전체를 빨강 계통의 색으로 칠하라고 권유할 마음은 없다. 방이 빨강이면 아이들은 항상 흥분 상태일 것이다. 그리고 부지불식간에 아이들에게 항상 왕성하게 활동해도 좋다는 허락을 해주는 셈이므로 밤에 아이를 재우기가 힘들 것이다!

정체성을 반영하는 집

마케팅 담당자들은 어떻게든 사람들이 인테리어를 바꾸도록 열심히 노력한다. 페인트 업체들은 몇 달에 한 번씩 새로운 상품을 출시하고, 직물 제조 업체들은 계속 새로운 원단을 만들어내며, 생활용품 매장은 새로운 색채와 패턴과 소재로 채워진다. 어마어마한 유행의 흐름 속에서 우리는 무엇을 해야 할까? 해마다 집을 새로 꾸며야 할까? 그렇게 하면 비용이 많이 드는 것은 물론 피곤하고 혼란스럽고 심지어는 압박에 시달리게 된다. 그래서 우리는 방황을 거듭하다 결국 흰색 페인트를 집어 든다.

나는 어떤 색이 유행이라는 이유만으로 온 집 안을 그 색으로 바꾸는 것에 찬성하지 않는다. 하지만 이제 당신은 당신에게 맞는 토널 배색 팔레트를 알아냈으므로 유행하는 색들 중에 당신과 잘 맞는 색을 찾아낼 수 있다.

예컨대 미드나잇 블루가 최근에 각광받는 색이라고 치자. 미드나잇 블루는 겨울/미니멀리즘 팔레트에 포함된다. 당신이 다음 셋 중 하나에 해당한다면 당신이 할 일은 당신의 색채 팔레트에서 어두운 파랑을 선택하는 것이다.

• 가을/대지 성격을 가진 사람에게는 틸 블루가 좋은 선택이다.
• 여름/고요 성격을 가진 사람에게는 쿨 네이비cool navy가 적합하다
• 봄/장난스러움 성격을 가진 사람에게는 코발트 블루가 적합하다

당신에게 맞는 색채 팔레트에서 색을 선택하면 당신의 모습과 닮은

공간을 창조할 수 있다. 집이 나의 모습을 반영할 때 우리는 그 집과 더 긴밀하게 연결된다. 그리고 집과 긴밀하게 연결될수록 집에 가는 시간이 기다려질 것이다!

인테리어에 대한 선입견 1 :
빨강으로 꾸며진 식당은 식욕을 자극한다

2장에서 설명한 것처럼 동양에서는 빨강이 행운과 부를 상징한다. 그래서 특히 중식당에 가면 빨강이 많이 보인다. 이는 사업적 고려 때문에 선택한 색으로 식욕과는 무관하다. 빨강은 식당 주인에게 행운을 가져다주는 색일 뿐, 식당을 빨강으로 꾸민다고 해서 손님들이 음식을 더 많이 먹지는 않는다. 그것은 서양인들의 잘못된 선입견이다.

당신이 식당을 무슨 색으로 꾸밀지 고민하고 있다면 주황을 악센트로 활용하는 방안을 고려해보라. 주황은 식욕을 돋우는 데 도움이 되며 재미있고 장난스러운 색이기 때문에 사람들끼리 친해지는 데도 도움이 된다.

인테리어에 대한 선입견 2:
중립적인 색은 마음을 가라앉힌다

━━━━

중립적이라는 용어에 대해 먼저 이야기하자면, 중립적인 색이란 없다! 색은 중립적일 수가 없다. 색은 언제나 감정적인 반응을 이끌어내고 행동을 유발한다. 색은 본래 중립적이지 않다.

　사람들의 보편적인 인식(하지만 잘못된 인식)은 중립적인 색들이 마음을 가라앉힌다는 것이다. 물론 여기서 '중립적인 색'이 채도가 낮고 당신의 성격과 어울리는 색이라면 진정 효과를 발휘할 수도 있다.

　전통적으로 '중립적'이라고 간주되는 색은 베이지, 흰색, 오프 화이트off white(노랑을 띤 연한 흰색_옮긴이), 회색 같은 색들이다. 아마도 이런 색들은 우리에게 감정적으로 많은 요구를 하지 않기 때문에 중립적이라고 간주되는 것 같다. 사람들은 '중립적'이라는 용어를 사용할 때 그 실제 의미를 '감정 소모가 적은'이라고 생각하는 경향이 있다. 그래서 그런지 검정 또한 '중립적인 색'의 명단에 슬쩍 끼어들었다. 그러나 중립적인 색이라고 해서 마음을 가라앉힌다는 것은 잘못된 편견이다. 오히려 '중립적인 색'들은 당신을 불편하고 피곤하고 신경이 곤두서게 만들 가능성이 높다.

4. PART 3

업무 공간:
몰입도를 높이는 색

일하는 곳에는 언제나 색채가 있다

최근 많은 사무실이 회색 칸막이들의 집합에서 점점 멀어지고 있다 (정말 다행이다!). IT업계에서 일하던 시절 나는 날마다 검은색 스웨터를 입고 영감과 지지가 없는 공간에 앉아 있었다. 그때를 돌아보니 내가 목까지 올라오는 검은색 옷을 입고 있었던 것도 이해가 간다. 검은 옷은 일터의 대단히 목표 지향적인 문화와 삭막하고 무자비한 환경으로부터 나를 보호하기 위한 방편이었다. 그때 나는 책상 위의 좁은 공간에 작은 세계지도를 핀으로 붙여놓고 미래의 탈출 계획을 세우며 지냈으니까!

우리는 일터에서 많은 시간을 보낸다. 그러므로 업무 공간을 만들 때는 생산성과 동기부여는 물론이고 그 공간을 사용하는 사람들의 웰빙과 행복과 편안함을 고려할 필요가 있다. 기업이 직원에게서 최고의 성과를 얻어내고 싶다면 직원을 잘 보살펴야 한다. 직원들에게 영감을 제공하고 업무 중에 부딪치는 모든 난관을 이겨내도록 도와주고 용기를 북돋워주는 공간을 창조해야 한다. 환경이 뒷받침될 때 우리는 의욕을 얻고 더 창의성을 발휘할 수 있으며 높은 생산성을 유지한다. 더 행복하고 더 큰 보람을 느낀다. 일하는 공간이 마음에 들면 즐거운 마음으로 출근하고 일 자체를 즐길 가능성이 높아진다.

그래서 효율적인 업무 공간을 만들 때 색채의 역할이 점점 중요해지고 있다. 최근 많은 기업들이 깨끗한 공기, 실내 온도, 의자, 구내식당의 좋은 음식만큼이나 색채가 직원들의 건강과 웰빙에 중요하다는 사실을 깨닫기 시작했다. 직원들은 일터에서 충분한 보살핌

을 받는다고 느껴야 하며, 색채는 이 보살핌의 한 형태로 볼 수 있다! 기업들은 그들의 브랜드를 시장에 알릴 때 사용하는 컬러의 힘을 오래전부터 알고 있었다. 그래서 그들은 메시지를 효과적으로 전달하기 위해 돈을 아끼지 않았다. 이제 기업들은 일터 안에서 긍정적인 행동을 불러일으키는 컬러의 힘에 주목하고 직원들이 행복하게 잘 지내도록 신경을 써야 한다.

이제부터 나는 당신이 어떤 종류의 일에 종사하든 간에 컬러의 힘을 통해 일의 능률을 높이는 방법을 알려주려고 한다. 색채를 잘 활용하면 사기와 의욕이 증진되고, 집중력이 향상되고, 창의적 사고가 생기고, 소통이 촉진되며, 우리의 에너지를 유지할 수 있다. 당신이 원하는 것을 말해보라. 그것을 이뤄주는 색은 반드시 있다! 그리고 나는 당신에게 새로운 도구를 소개하려고 한다. 학교에 있든, 병원에 있든, 요양원에 있든, 수천 명이 일하는 기업에 있든, 소규모 스타트업에서 일하든, 아니면 집 안에 당신만의 사무실을 만들어놓고 일하든 상관없다. 이 도구를 잘만 이용하면 어떤 업무 공간이든 색채를 도입해 웰빙을 촉진하고 긍정적인 행동을 유도할 수 있다.

업무에 도움이 되는 공간을 만들기 위해서는 다음과 같은 사항들을 고려해야 한다.

1. 맥락: 사람들이 어떤 맥락에서 업무를 수행하는가? 업무가 이뤄지는 장소는 사무실일 수도 있고, 물품 상자로 꽉 채워진 비좁은 창고일 수도 있고, 아동 병원이나 요양원의 식당일 수도 있다.

2. 행동: 업무 공간에서 사람들이 어떻게 행동하기를 바라는가? 사

람들이 일하는 시간에 어떤 경험을 하길 바라는가? 자유롭게 브레인스토밍을 하며 생각을 나누기를 원하는가, 아니면 조용한 분위기에서 일에 집중하기를 원하는가? 그런 행동들은 어떤 모습으로 나타나는가? 그 업무 공간을 사용하는 사람들이 어떻게 반응하기를 바라는가? 당신의 색채 계획이 업무에 도움이 되는지, 편안한 느낌인지, 아니면 불편하고 자극적인지를 알려면 사람들의 행동을 관찰해야 한다.

3. 색채 조화: 동일한 토널 색군에 속한 색들을 사용해야 한다는 원칙을 기억하라. 색들의 톤이 서로 어울리면 당신의 색채 계획은 조화로워진다.

채도를 생각하라. 어떤 색이 자극적인지 편안한지를 결정하는 것은 그 색의 색상이 아니라 채도라는 사실을 기억하라. 채도가 높은 색은 우리를 자극할 가능성이 높고, 채도가 낮은 색은 우리의 마음을 진정시킬 가능성이 높다. 비율도 잊지 말라. 당신이 어떤 색의 비율을 제대로 정했다면 그 색의 긍정적인 속성들이 부각된다. 반면 비율을 잘못 정할 경우 그 색의 부정적 속성들이 나타나기 쉽다. 색의 배치도 고려하라. 당신이 어떤 색을 시야에 잘 들어오는 곳에 배치한다면, 그 색은 당신 뒤에 배치했을 때나 깔고 앉을 때보다 더 강렬하고 직접적이며 일관된 메시지를 전달한다.

주변 사람들의 행동을 보면 당신의 색채 계획이 사람들에게 격려가 되고 편안한지, 아니면 부담스럽고 불편한지를 알 수 있다.

일이 잘되는 색 찾기

나는 종종 이런 질문을 받는다. "우리 직원들이 더 효율적으로 일하게 도와주는 색을 하나만 알려주실래요?" 음. 당연히 하나의 답은 없다. 답은 그렇게 단순하지가 않다! 지금까지 책을 주의 깊게 읽었다면 알고 있겠지만, 색채와 관련된 일에서 "모든 사람에게 맞는 프리 사이즈" 같은 해법은 없다!

이제 '웰빙 색상표Wellbeing Color Chart'라는 놀라운 도구를 만나보자. 웰빙 색상표는 당신이 업무 공간에서 보고 싶은 행동과 당신이 만들고 싶은 경험을 북돋워줄 색들을 찾아줄 것이다. 나는 상당히 오랫동안 이 도구를 활용했으며, 따뜻하고 우호적인 공간을 만들어 업무 효율을 높이는 데 이 도구가 도움이 된다는 사실을 거듭 확인했다.

웰빙 색상표는 지금까지 색채(그리고 색채의 배합)가 생각과 감정과 행동에 미치는 영향에 관해 배운 모든 지식의 총체와도 같다. 기억하라. 당신의 업무 공간에는 항상 '색채'가 있을 것이다. 흰색, 검은색, 회색으로만 꾸며진 공간일지라도(혹은 나무, 콘크리트, 금속 같은 자연스러운 재료로 꾸민 업무 공간일지라도) 색채는 있다. 어차피 색채가 있다면 그 색채를 의식적으로 주의 깊게 활용하는 편이 낫다. 웰빙 색상표가 그 방법을 알려줄 것이다.

물론 웰빙 색상표는 뼈대에 불과하며, 이것을 활용하려면 당신에게 가장 도움이 되는 방법을 찾아야 한다.

웰빙 색상표

진
정

자
극

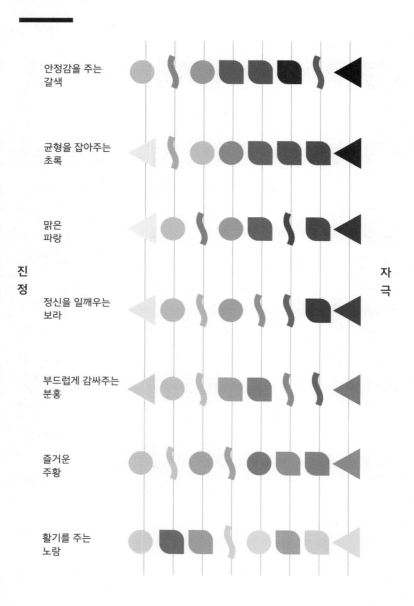

안정감을 주는
갈색

균형을 잡아주는
초록

맑은
파랑

정신을 일깨우는
보라

부드럽게 감싸주는
분홍

즐거운
주황

활기를 주는
노랑

팔레트 1:
봄_장난스러움

팔레트 2:
여름_고요

팔레트 3:
가을_대지

팔레트 4:
겨울_미니멀리즘

이 색상표를 이용해서 당신에게 도움이 되고 당신이 원하는 결과를 줄 수 있는 색 또는 색들의 배합을 찾아보라.

　일하는 날 어떤 기분을 느끼고 싶은지 생각해보라. 이는 당신이 그날 아침에 일어났을 때 기분이 어떤가, 그날 일터에서 어떤 일정이 있는가에 따라 달라진다. 이사회 회의에 참석해야 할 수도 있고, 지금까지 피했던 동료와 껄끄러운 대화를 나눠야 할 수도 있고, 발표를 하거나 마감 시한을 맞춰야 할 수도 있고, 단순히 '할 일'이 많은 바쁜 하루를 보내야 할 수도 있다.

　당신에게 도움이 되는 색의 옷을 입는 것이 일하는 날 자신을 돌보는 좋은 방법이라는 사실을 기억하라.

업무를 위한 옷 입기

빨강

긍정적 효과: 육체적으로 힘든 하루를 보내야 할 때 빨강은 당신에게 반드시 필요한 에너지를 준다.

부정적 효과: 빨강을 과도하게 사용하면 화난 사람처럼 보인다. 공격적이고 도전적이라는 인상을 줄 수도 있다.

분홍

긍정적 효과: 자신에게 친절하게 공감하고 따뜻한 포옹을 해주고 싶은 날에 적합한 색이다.

부정적 효과: 분홍이 지나치게 많으면 연약하고 불안정한 사람으로 비칠 수도 있다.

노랑

긍정적 효과: 낙관과 자신감, 자존감을 높여주고 기분을 좋게 만들어준다.

부정적 효과: 노랑이 지나치게 많으면 불안하거나 예민하거나 비이성적으로 행동할 수도 있다.

주황

긍정적 효과: 업무 시간에 주황을 활용하면 재미있고 즐거운 분위기가 만들어진다.

부정적 효과: 업무 공간에 주황이 지나치게 많으면 경솔하고 미성숙해 보일 수도 있다.

갈색

긍정적 효과: 갈색은 생활이 너무 정신없고 혼란스러워서 안정과 지지가 필요할 때 적합한 색이다.

부정적 효과: 갈색은 유머 감각이 없고 지나치게 진지하며 세련미가 부족해 보일 가능성이 있다.

밝은 파랑

긍정적 효과: 회의에서 솔직하게 의견을 밝히면서도 침착한 태도를 유지해야 할 때 도움이 되는 색이다.

부정적 효과: 밝은 파랑을 지나치게 많이 쓰면 당신은 차갑고 냉담하고 불친절해 보일 수도 있다.

어두운 파랑

긍정적 효과: 어두운 파랑은 눈앞의 업무에 집중하게 해준다. 특히 세심한 작업을 수행할 때 도움이 된다. 든든하고 믿음직하며 아는 것이 많은 사람으로 비치고 싶을 때 진한 파란색 옷을 입어라.

부정적 효과: 밝은 파랑과 마찬가지로 어두운 파랑도 지나치게 많이 쓰면 차갑고 냉담하고 불친절해 보일 수 있다.

초록

긍정적 효과: 때때로 우리는 평화롭고 균형 잡힌 분위기를 만들 필요가 있다. 특히 삶이 바쁘고 정신없을 때 초록이 좋다.

부정적 효과: 초록을 너무 많이 사용하면 정체되고 지루하며 생기 없는 느낌이 든다.

보라

긍정적 효과: 영적 각성과 집중을 유지하는 데 도움이 되며, 깊은 사색이 필요할 때도 좋다.

부정적 효과: 업무 공간에 보라가 너무 많으면 지나치게 내향적이고 자신에게 관대한 사람으로 보일지도 모른다.

회색

긍정적 효과: 일터에 나가서 특별히 눈에 띄지 않고 할 일을 무난하게 해나가면서 조용히 지내고 싶은 날에 적합하다. 회색은 자신을 보호하는 수단이다.

부정적 효과: 자신감과 결단력, 에너지가 부족해 보일 수도 있다.

흰색

긍정적 효과: 소음과 감정 소모가 지나치게 많을 때 흰색은 우리에게 공간을 제공하며 질서 감각을 준다.

부정적 효과: 흰색은 차갑고 불친절해 보일 수 있으며 장벽을 만들기도 한다.

검정

긍정적 효과: 검정은 확고부동한 권위를 표현한다. 또 검정은 일종의 보호막 역할을 하면서 안정감을 창조해낸다.

부정적 효과: 검정을 지나치게 많이 쓰면 당신은 냉정하고 무뚝뚝하고 위협적인 사람으로 비친다.

홈오피스의 색채

집에서 일을 하는 사람이 점점 많아지고 있다. 부분적으로 재택근무를 하는 사람도 꽤 많다. 통계에 따르면 2014년 1월부터 3월까지 집에서 일하는 영국인은 420만 명으로, 집계가 시작된 이래 최대치를 기록했다. 이는 영국 전체 근로자 수의 13.9퍼센트에 해당한다. 추정치에 따르면 미국에서는 3천만 명 정도가 일주일에 하루 이상 집에서 근무한다.

혼자 업무를 잘 해나가기 위해 도움이 되는 색을 필요로 하는 사람들이 그만큼 많다는 이야기다.

집에서 일할 때는 업무할 때 도움이 되는 색이라면 뭐든지 자유롭게 사용할 수 있다. 그것은 정말 좋은 조건이다! 이런저런 실험을 해보면서 어떤 색채가 당신을 도와주고 업무 효율을 높여주는지 확인하라. 집에서 일할 때 어떤 기분을 느끼고 싶고 어떤 행동을 하고 싶은지 스스로에게 물어보라. 바로 그 긍정적인 기분과 행동을 당신에게 선사해줄 색을 찾으면 된다. 의자와 화면보호기, 커튼과 쿠션, 사용하는 머그컵과 입는 옷의 색채를 신중하게 선택해서 당신에게 잘 맞는 색채 시스템을 구축하라. 당신이 원하는 행동을 하게 된다면 색채를 제대로 선택한 것이다.

집 안에 업무 공간을 마련할 때는 다음과 같은 사항들을 고려하라.

- 긍정적인 방식으로 일을 잘 해내는 데 필요한 색채 또는 색채 배합을 선택한다.
- 어떤 색이 아주 조금만 필요하다는 판단이 들면 액세서리, 문구,

식물이나 꽃을 사용해 그 색을 활용하라. 변화가 필요하다고 느끼거나 업무의 성격이 달라지면 그 물건들을 다른 것으로 바꾸면 된다. 전화로 영업을 해야 한다면 동기부여에 도움이 되는 색을 선택하라. 전화기를 내려놓고 보고서 쓰는 일에 집중할 때는 그 색을 다른 색으로 바꿔라.

• 선택한 색들을 어디에 배치할지 정해야 한다. 그 색들을 시야에 들어오도록 할 것인가? 아니면 뒤쪽에 둘 것인가? 아니면 그 색 위에 앉을 것인가? 색의 배치는 그 공간에서 받는 느낌을 좌우한다.

• 활용하려고 하는 색의 양에도 신경을 써라. 적절한 양의 색을 사용하는 일은 매우 중요하다. 특정한 색이 지나치게 많거나 적을 경우 그 색의 부정적 속성을 체감하게 된다. 예컨대 의욕을 높이기 위해 업무 공간의 모든 벽을 빨강으로 칠한다면 점점 흥분하거나 신경질이 나거나 압박에 시달릴 수도 있다.

N of 1 색채 실험 (나에게 최적화된 색채 시스템 만들기)

N of 1이란 단 한 명의 환자를 대상으로 진행하는 임상실험 방식을 뜻한다. 나만의 홈오피스 색채를 결정하는 일은 임상치료와는 다르지만 N of 1 실험을 진행할 수는 있다. 자신에 대한 데이터를 수집하고 조사를 수행하라. 하루 동안 당신이 어떤 행동을 하는지 잘 관찰하라. 예컨대 당신은 아침에 잠에서 깨어나기가 힘든가, 아니면 벌떡 일어나 왕성하게 활동하는가? 시간대에 따라 행동이 달라지는가? 하는 일이 달라질 때마다 다른 기분을 느끼고 싶은가?

다음의 워크시트와 일정표에 하루 동안 당신이 느끼는 감정과 행동을 기록하고 각각의 행동에 대한 색채 지도를 작성하라. 그러면 당신이 어떤 일을 하더라도 당신을 지지하고 보살펴줄 맞춤형 업무 환경을 만드는 데 도움이 된다.

월요일		
업무	컬러	기분과 행동
오전 9시 전화 통화	빨간색 머그컵	의욕이 높아졌다
오후 12시 회계 업무	어두운 파란색 책상 매트	집중에 도움이 됐다
오후 4시 늘어지고 피곤했다	주황색 꽃	피로가 덜해졌다

월요일		
업무	컬러	기분과 행동

화요일		
업무	컬러	기분과 행동

수요일		
업무	컬러	기분과 행동

목요일

업무	컬러	기분과 행동

금요일

업무	컬러	기분과 행동

토요일		
업무	컬러	기분과 행동

일요일		
업무	컬러	기분과 행동

면접 또는 중요한 발표를 앞두고 있을 때

———

색채는 우리의 자신감과 존재감을 높여주고 머리를 맑게 해준다. 따라서 면접이나 중요한 발표를 준비할 때는 다음과 같이 해보라.

1. 스스로에게 물어보라.

지금 기분이 어떤가?

어떤 기분을 느끼고 싶은가?

사람들이 당신과 어떻게 소통하기를 원하는가?

2. 당신이 원하는 기분을 만들어줄 색채들을 선택하라.

권위 있고 진지한 느낌을 원하는가? 개방적인 느낌? 차분함? 따뜻하고 친절한 느낌? 장난기와 재미? 당신이 원하는 기분을 만들어줄 색 옷을 입는 것이 예의에 어긋나는 상황이라면 속옷을 그 색으로 입으면 된다.

3. 당신에게 맞는 색채 팔레트에서 색채들을 선택하라.

우리는 면접을 보거나 사람들 앞에서 발표를 할 때 가장 좋은 모습을 보여주기를 원한다. 자신의 진짜 성격과 어울리지 않는 색을 입을 경우 육체적, 정신적으로 긴장하게 된다. 그러면 바라보는 다른 사람들도 긴장한다. 옷의 톤이 성격과 조화를 이룰 때 돋보일 수 있다. 당신은 멋지고 당당하며 편안해 보일 것이며 주변 사람들 또한 그런 느낌을 받을 것이다.

4. 색들의 비율을 생각하라.

한 가지 색채가 지나치게 진해지면 그 색채의 부정적 속성이 발현되기 때문에 당신의 의도와 정반대 효과가 나타난다. 그 효과는 당신에게는 물론이고 다른 사람들에게도 미친다.

★**팁**: 면접에서 일자리를 수락하기 전에 그 회사의 색채에서 무엇이 느껴지는지, 그곳에서 일하면 어떤 느낌이 들지를 스스로에게 한번 물어보라. 그곳은 당신을 필요로 하고 뭔가를 채워줄 것 같은 장소인가? 아니면 당신이 아무런 도움을 받지 못하고 무시당할 것 같은 장소인가?

업무 공간에 컬러풀한 식물을 두자

업무 공간에 색채를 더하는 가장 쉽고 빠른 방법은 컬러풀한 식물을 이용하는 것이다. 식물은 스트레스를 없애준다. 식물은 병을 치유하고, 생산성을 높이고, 창의성을 증진하는 효과가 있다. 회사에 다닐 때, 나는 종종 기분 전환을 위해 갖가지 색의 화초나 꽃을 가져가서 내 책상 위에 올려놓았다.

노랑

밝은 미소를 연상시키는 환영의 색이다. 따라서 안내 데스크에 노란 화초를 두면 직원과 방문객들은 환영받는다고 느낀다.

- 노란색 식물: 골든 포토스golden pothos, '노랑 여신'이라는 별명을 가진 노랑 아마릴리스

보라

사색과 명상에 좋은 색이다. 휴게 공간에 보라색이 있으면 중요한 회의나 만남을 앞두고 '조용한 시간'을 보내는 데 도움이 된다.

- 보라색 식물: 옥살리스oxalis(보라사랑초), 비올라, 아프리칸 바이올렛

빨강

에스프레소 한잔 같은 색이다. 빨강은 당신에게 순간적으로 에너지를 공급해 마감 시간을 맞추는 데 도움을 주기도 하고, 고객과의 까다로운 전화 통화에 필요한 힘을 제공하기도 한다.

• 빨간색 식물: 제라늄, 튤립, 가재발선인장Christmas cactus

주황

재미와 장난기를 이끌어낸다. 브레인스토밍 시간에 주황색을 잘 활용하면 창의성이 높아지고 웃음이 터져 나온다.

• 주황색 식물: 칼랑코에kalanchoe, 금잔화, 양귀비

부드러운 분홍

돌봄과 공감의 색채로서 승진을 놓쳤거나 힘든 하루를 보낸 동료를 위로하기에 적합하다.

- 부드러운 분홍색 식물: 베고니아, 호접란phalaenopsis orchid, 칼라테아calathea, 얼룩자주달개비wandering jew zebrina

강렬한 분홍

심장의 왕성한 활동을 상징한다. 현재 상태를 변화시키고 싶을 때나 당신이 만만한 사람이 아니라는 사실을 보여주고 싶을 때 적합하다.

- 강렬한 분홍 식물: 틸란드시아(영문 이름은 핑크퀼pink quill_옮긴이)

흰색

명료함을 유도한다. 따라서 책상 위에 흰 식물이 있으면 어지러운 마음을 정리하고 생각을 가다듬는 데 도움이 된다.

- 흰색 식물: 스파티필룸peace lily(아름다운 흰색 꽃이 피는 관엽식물_옮긴이), 자스민

4. PART 4
인간관계: 관계를 풀어주는 색

색채는 관계다

이 책을 쓰면서 사전에서 '관계'를 찾아봤더니 다음과 같은 정의가
나왔다.

> 관계|relationship, [명사]
>
> 둘 이상의 사람 또는 물건이 서로 연결된 방식 또는 연결된 상태
> 둘 이상의 사람 또는 집단이 서로 연결된 방식 또는 연결된 상태

꼭 색채의 정의와 역할을 그대로 옮겨놓은 것 같지 않은가? 색채는
우리를 다른 사람과 연결하고 자신과도 연결한다. 색채는 우리의
생각과 느낌을 다른 사람들에게 알려주고, 우리가 행동하는 방식
에 영향을 미친다. 사실 색채의 정의는 단순하다. 색채는 소통과 연
결의 방편이다. 색채는 비언어적 통로로서 의미를 전달한다. 색채
를 바라볼 때 우리는 다른 사람의 기분이 어떤지를 금방 알아차리
고 그 사람에게 어떻게 반응해야 할지도 알게 된다. 설령 그 사람이
"나에게 말을 걸지 마세요"라고 말하고 있을지라도. 색채는 우리의
인간관계에 반드시 필요하며 사람들의 모든 상호작용에서 일정한
역할을 한다. 나 자신과 소통할 때도 색채는 중요하다!
　　그러면 이제 색채를 더 많이 인식하면서 사람들과의 상호작용
을 개선하는 방법을 알아보자. 이 장에서는 색채를 다루는 우리의
기술을 더 가다듬고 발전시키려고 한다. 색채가 가진 힘을 자세히

알아보면서 나 자신과 더 가까워지고 다른 사람들과의 관계에도 조화와 행복이 깃들게 해보자. 우리의 색채 여정을 되짚어보고 자기관리와 웰빙을 위한 색채 활용법을 배워보자. 스스로를 잘 보살필때 다른 사람까지 훨씬 잘 돌볼 수 있게 된다!

색으로 진실된 관계 만들기

더 나은 인간관계를 위해서는 무엇보다 나의 진짜 모습을 알아야한다. 자신의 색채 성격을 발견하는 것이 아주 중요한 이유가 바로여기에 있다! 내 성격과 어울리는 색 속에 있을 때는 다른 사람들과의 상호작용도 조화롭게 이뤄질 가능성이 높다. 반대로 성격과 어울리지 않는 색 속에 있을 때는 자신은 물론이고 주변의 모든 사람이 긴장하고 서로가 불편해진다. 내 진짜 모습을 표현하며 살아갈때 스스로에게 진실해지고, 다른 사람들에게까지 솔직하고 편안한태도를 취할 수 있다.

　몇 년 전 어느 여성 고객이 나에게 전화를 걸어 개인 색채 상담을 신청했다. 그 고객은 자신이 수줍음을 많이 타고 조용한 성격이며 자신의 부부관계가 평등하지 못한 점을 걱정했다. 남편이 그녀를 따분한 여자로 여길 것 같다는 걱정도 했다. 그녀는 스스로 껍데기 밖으로 나와 조금 더 활발해지길 원했고 이를 위해 밝은색 옷을입는 방법을 알려달라고 부탁했다. 나는 색채 상담은 자신에게 잘맞는 색을 찾는 과정이라고 설명했다. 단순히 그녀가 밝은색을 원한다는 이유만으로 그녀에게 밝은색 옷을 입힐 수는 없었다. 그것

은 나의 업무 수칙에 위배된다. 내 업무는 고객의 진짜 성격을 알아보는 것이지, 색채를 교묘하게 이용해서 고객이 자신의 진짜 모습과 다른 행동을 하게 만드는 것이 아니다!

실제로 색채 상담을 해보니 그 여성 고객은 '여름/고요' 유형으로 조용히 관찰하고 깊이 사색하는 사람이었다. 따라서 그녀에게는 채도가 낮은 색상이 잘 어울렸다. 자신의 팔레트에 속하는 사랑스러운 라벤더색과 분홍기가 도는 회색을 입었을 때 그녀의 얼굴에서는 빛이 났다. 그녀가 생각한 대로 밝고 화사한 색 옷을 입었다면 원하는 것과는 정반대의 결과가 나타났을 것이다. 색들은 그녀에게 활기를 더해주지 않고 오히려 얼굴에서 핏기를 없애서 피곤하고 부자연스럽게 보였을 것이다. 게다가 그 색들의 옷을 입었다면 그녀는 남편과 가까워지지 못하고 더 멀어졌을 수도 있다. 자기 정체성과 맞지 않는 색들의 옷을 입었다면 남편을 비롯한 주변 사람들 모두가 부조화를 느꼈을 것이다. 그것은 본모습과 다른 성격에 그녀를 억지로 밀어 넣는 격이다.

고객들 가운데는 자신의 진짜 모습을 찾고 자신감을 되찾은 후에 기존의 관계가 자신에게 맞지 않았다는 사실을 깨닫고 애인과 헤어진 사람들도 있다. 어떤 고객들은 스스로에 대해 알게 된 사실들을 활용해 의사소통을 잘하게 되었고, 그 결과 배우자와 사이가 더 좋아졌다. 색채 상담으로 당신의 인간관계에 어떤 변화가 일어날지 내가 예측할 수는 없다. 하지만 진정한 색채 성격을 파악하고 나면 자신의 본모습을 유지하면서 진실하고 정직한 태도로 색채에 다가갈 수 있을 것이라고 장담한다. 이것이야말로 인간관계를 유지하는 가장 좋은 방법이 아니겠는가?

색채 성격 정확히 알아보기

이 책에 제시된 과제는 모두가 자신의 진짜 모습에 가까이 다가가고, 열린 마음으로 자신에 대한 심층적인 지식을 끄집어낼 수 있도록 특별히 설계된 것이다. 좋아하는 색채에 관해 생각하거나 '색채와 디자인 성격 테스트'의 질문들에 답할 때 우리는 내면으로 깊이 들어가게 된다. 이런 식으로 스스로에 관해 생각하다 보면 평소에 하지 않던 생각을 할 수도 있다. 이는 자신을 이해하게 되는 치유의 과정이기도 하다. 가짜 자아를 한 겹 한 겹 벗겨내는 동안 내가 바라는 모습과 진짜 내 모습의 간극은 좁혀지기 시작한다.

색채 상담은 몇 시간에 걸쳐 진행된다. 고객들은 일련의 과제를 수행하면서 자신을 발견해나간다. 나는 고객들이 자신을 더 깊이 이해하고, 자기 발전을 추구하고, 믿음을 가지기 위해 노력하는 모습을 자주 봤다. 사람들의 가짜 자아가 서서히 작아지고 진짜 모습이 빛을 내기 시작하면서 그들의 얼굴이 달라지는 모습을 볼 때 얼마나 기쁜지 모른다! 물론 나는 독자 모두와 색채 상담을 진행하고 싶다. 그리고 이 과정을 거치는 동안 당신 곁에 함께하고 싶다. 하지만 현실적으로 그것은 불가능하므로, 당신이 색채 여행을 지속하는 힘이 되고 더 멀리까지 나아가도록 해줄 지침들을 알려주겠다.

잠시 휴식하라

지금 당신은 새로운 정보를 많이 받아들이느라 힘들어하고 있을지도 모른다. 디자인을 전공하는 제자들도 모두 아찔해한다. 지극히 정상이다! 새로운 지식을 내 것으로 만들기 위해서는 얼마간의 시

간이 필요하다. 그러니까 얼른 가서 차를 한잔 마시거나 산책을 하라. 지금 당신이 침대에서 이 책을 읽고 있다면 잠부터 자라. 자신을 위해 뭔가를 하는 것은 정신에 휴식을 제공하는 자연스러운 방법이다. 나는 마당에서 시간 보내기를 좋아하고, 고향인 오스트레일리아를 방문할 때면 바닷가에서 수영을 즐긴다. 색채 지식은 다소 새로운 개념이기 때문에 당신이 그것을 잘 소화하려면 얼마간의 시간이 필요하다.

기본 성격 유형을 재점검하라

내가 진행하는 워크숍에 참가했던 어느 여성이 생각난다. 워크숍에서 4가지 색채 팔레트와 성격 유형을 알아보는 동안 그녀는 계속 미니멀리스트 스타일과 미니멀리스트 유형 색채인 마젠타, 필라박스, 레몬 계통 색들을 골랐다. 그리고 항상 소박하고 딱딱하며 약간은 미래주의적인 분위기를 풍기는 디자인을 선택했다. 하지만 내가 가만히 관찰해보니 그녀의 말투는 겨울/미니멀리즘 유형이 사용하는 분명하고 단정적이며 잘 정리된 말투와는 달랐다. 그녀는 꽃처럼 정교하고 꾸밈이 많은 말투를 썼다. 그녀가 말할 때 손을 움직이는 모양을 보니 가을/대지 유형에 더 가까웠다. 그래서 나는 의문을 품었다.

오후 시간이 반쯤 지났을 때 그 여성은 나를 한쪽 구석으로 부르더니 이렇게 말했다. "사실 이건 우리 남편이 좋아하는 스타일이에요. 나에 대해 알아보려고 이 자리에 왔는데도 남편 이야기만 하고 있었네요!" 그녀는 오랫동안 남편과 살면서 남편의 스타일과 취향에 동화된 나머지 자기만의 스타일을 잊어버렸던 것이다.

색채 상담을 하거나 워크숍을 진행할 때 나는 종종 사람들에게 "여러분은 자신을 위해 이 자리에 온 것"이라고 말하면서, 사람들이 직장이나 집에서 요구되는 성격을 기준으로 질문에 답하지 않게끔 유도한다. 모두가 그렇지만 특히 여성들은 자신에 대한 사회적 기대를 다 놓아버리기가 쉽지 않다. 여성들은 엄마면서 아내이고, 딸이고, 혹은 누군가를 돌보는 사람일 수도 있다. 따라서 당신 자신과의 관계를 점검하고 자아를 되찾고 싶어질 때마다 '색채와 디자인 성격 테스트'를 다시 풀어보길 권한다.

성격 유형을 재점검하는 방법이 하나 더 있다. 나는 고객들에게 자신을 잘 표현한다고 생각하는 사진과 그들이 좋다고 느낀 사진들을 모아서 워크숍에 가져오라고 한다. 암벽등반이나 자전거 타기 사진도 좋고, 풍경이나 정원 사진, 숲이나 꽃 사진도 좋다. 고객이 좋아하는 친구들이나 동경하는 인물 사진, 옷, 자동차와 보트, 헛간과 성….

일반적으로 고객들의 진짜 성격은 그들이 가져온 사진들 속의 이미지와 일치한다. 물론 그들이 남들에게 보여주고 싶은 성격이나 가졌으면 하는 성격을 선택했을 가능성은 여전히 있지만. 당신도 당신을 표현하는 사진들을 모아보라. 그 사진들과 스스로 선택한 성격 유형이 일치한다는 사실을 확인할 수 있을 것이다.

나만의 색채 팔레트와 다시 친해져라
'색채와 디자인 성격 테스트'를 해보고 기본 성격과 보조 성격 유형을 바로 알아냈는가? 색채 팔레트는 당신의 기본 성격 유형과 일치하며, 디자인 스타일은 기본 성격과 보조 성격 유형을 합친 결과물

이라는 사실을 기억하라.

색채 상담을 할 때 내가 가장 먼저 하는 일은 고객에게 4가지 색채 팔레트를 보여주고 본능적으로 친근감을 느끼는 팔레트가 무엇인지를 스스로 골라보게 하는 것이다. 나는 결과만 종이에 기록하고 그 색채 팔레트는 치워버린다. 그러고 나서 구두 상담을 시작한다. 구두 상담에서는 내가 주로 질문을 하면서 그 고객에 대해 알아본다.

대화를 통해 고객의 두 가지 주요 성격 유형을 확실히 알아내고 나서는 고객을 의자에 앉힌다. 자연광이 풍부한 장소에 놓인 의자에 앉은 고객 앞에는 전신 거울이 있다. 나는 의자에 앉은 고객의 턱밑에 갖가지 색채들의 조합을 대본다. 그리고 어떤 색이 고객에게 어떤 영향을 미치는지를 함께 살펴본 다음, 아래의 신체적 변화에 주목한다.

- 피부색: 창백해진다, 피곤해 보인다, 핏기가 없어진다, 뺨에 홍조가 돈다, 얼굴에서 빛이 난다
- 눈: 더 밝아진다, 반짝인다, 흐리멍덩하다
- 몸: 편안하다, 긴장한다
- 호흡: 숨 쉬기가 편하다, 숨이 가빠진다

다음으로 색채의 심리적 효과를 알아보기 위해 고객에게 각각의 색채를 얼굴에 대볼 때 기분이 어떤지를 물어본다.

고객의 기본 성격이 무엇인지를 함께 알아본 다음, 나는 그 유형에

해당하는 토널 색군 견본을 모두 꺼낸다. 그 색군에 포함되는 색은 뭐든지 그 고객에게 어울릴 것이다. 하지만 이제는 그 색군 안에서 그 고객에게 가장 잘 어울리고 개성을 잘 살려주는 색을 찾아야 한다. 당신이 혼자서 이 과정을 진행한다면 먼저 다음과 같은 색을 찾아보라.

• 당신을 중요한 사람으로 보이게 해주는 색
• 당신의 부드러운 면을 표현하는 색
• 당신의 긴장을 풀어주는 색
• 당신을 눈에 띄게 해주는 색

그리고 당신의 대표색, 즉 '와우 색Wow color'을 찾아보라. '와우 색'이란 당신이 그 색채 속에 있을 때 사람들이 "와우" 하고 감탄하는 색을 가리킨다.

우리는 항상 변화하고 발전하며, 색채의 관계도 계속 변한다는 사실을 기억하라. 색채 선택은 우리와 함께 진화한다. 일반적으로 우리가 싫어하는 색들은 표현하기를 원하지 않는 자신의 일부분이다. 하지만 나만의 색채 팔레트를 알고 있다면, 싫어하는 그 색도 당신이 준비될 때까지 기다려줄 것이다.

고객 가운데 분홍색과의 관계 속에서 자신의 개인적인 성장을 발견한 사람이 있었다. 그녀는 한 인간으로서, 그리고 여자로서 분홍색이 자신과 관련이 있다고 생각했다. "나는 분홍을 받아들일 만큼 성숙해졌어요." 얼마 전 그녀가 내게 했던 말이다. 분홍과의 관계를 아주 멋지게 요약한 말이라고 생각한다. 분홍을 멀리하다가

다시 가까이 하려면 어느 정도 성숙해져야 하니까!

나만의 속도로 변화하면 된다

색채 여정에서 "아하!" 하고 뭔가를 깨닫는 순간이 자주 찾아올 것이다. 그리고 자신도 모르게 이렇게 중얼거릴 것이다. "아, 나에 대해 정말 몰랐구나!", "맞아, 원래 나는 그런 사람이었어!" 스스로에게 솔직해지려면 용기가 필요하며 경우에 따라서는 골치 아픈 일들이 생기기도 한다. 그러니 나를 발견하는 과정에서는 서두르지 말고 적당하다고 생각하는 속도로 전진하라.

앞으로 나아가는 방법은 사람마다 다르다. 고객 가운데 일부는 오래된 옷을 다 내다 버리고 인테리어를 바꾸는 식의 급격한 변화를 시도한다. 반면 어떤 고객들은 서두르지 않는다. 오래된 옷을 그대로 간직하면서 버릴 준비가 될 때까지 기다리거나, 자신의 성장을 확인하고 진정한 자아에 얼마나 가까이 왔는가를 평가하는 잣대로 그 옷을 사용한다.

색채로 감정의 균형을 맞추자

색채 성격을 알면 질병, 이혼, 사별 등을 겪을 때 나의 필요를 채워주고 지지해주는 색채들로 주변을 둘러쌀 수 있다. 따라서 우리는 색채의 성격과 영향에 관해 알아둘 필요가 있다. 앞에서 설명한 대

로 색채는 자극적일 수도 있고 마음을 진정시킬 수도 있다. 그리고 색채에는 긍정적 속성과 부정적 속성이 함께 있다. 우리가 어떤 색에서 긍정적 효과를 느끼느냐 부정적 효과를 느끼느냐는 그 색이 활용되는 장소와 맥락과 비율에 따라 달라진다. 색채 활용의 핵심은 균형이다.

이혼 절차를 밟으면서 힘들어하던 친구가 있었다. 그 친구는 안전하고 평화롭고 편안한 분위기를 원했다. 그래서 부드럽고 따뜻한 초록 계통 색으로 새집을 꾸몄다. 그 친구는 거의 모든 방을 그 색으로 단장했는데, 처음 얼마 동안은 그 색에서 원했던 긍정적인 효과를 얻었다. 그러나 시간이 지나자 친구는 점점 무기력해 보였다. 외출을 자주 하지 않았고, 의욕과 에너지를 잃어버린 듯했다. 자신이 선택한 초록의 긍정적 속성이 부정적 속성으로 바뀐 것이다. 그 친구는 정체된 느낌을 받고 있었다.

나는 친구의 변화가 정말 색의 영향 때문인지, 혹시 그렇다면 그 효과가 얼마나 오래갈지 궁금해졌다. "초록이 정말 많네." 그녀가 새집 인테리어를 시작할 무렵에 나는 이렇게 중얼거리곤 했다. 어쩌면 그녀는 초록의 부정적 속성들을 느끼지 못했을지도 모른다. 사람은 제각각이고 색에 대한 반응도 각자 다르니까.

하지만 일반적으로는 한 가지 색을 너무 많이 쓰면 티핑포인트 tipping point(급격한 변화가 생겨나는 순간_옮긴이)가 생겨난다. 티핑포인트를 넘기면 애초에 우리가 원했던 긍정적 효과들이 모두 사라지거나 정반대 효과가 나타난다. 마치 커다란 상자에서 초콜릿을 한두 개만 꺼내 먹어야 하는데 한 번에 한 상자를 다 먹고 나서 속이 불편해지는 상황과도 비슷하다.

한 가지 색을 너무 많이 사용할 경우 그 색이 제공하는 느낌이 지나치게 강해진다. 그러면 당신의 감정에 과부하가 걸린다. 초콜릿을 너무 많이 먹고 속이 불편해진 경험을 하고 나서 다시는 초콜릿을 안 먹겠다고 다짐하는 것처럼, 우리가 한 가지 색깔을 너무 많이 쓰고 나서 하는 전형적인 행동은 정반대 방향으로 달려가는 것이다. 그럴 때 우리는 부담스럽게 느껴지는 강렬한 감정을 차단하기 위해 온 집 안을 흰색이나 회색으로 도배한다.

우리는 생각보다 자주 양극단을 오간다. 한동안 흰색 또는 회색을 사용하고 나면 색채를 갈망하고 색채에서 얻는 감정적 지원을 원하게 된다. 그러면서 알록달록한 페인트 통을 다시 집어 든다. 이렇게 채도가 높은 색들 속에서 어느 정도 생활하고 나서는 다시 그 색들에 부담을 느낀다. 그리고는 흰색을 선택한다. 말하자면 색채의 요요 현상이 일어나는 것이다. 다이어트를 할 때 사람들은 음식과 영양분이 부족해진다. 그래서 다이어트를 끝내거나 중단하고 나면 균형 잡힌 식사에 만족하는 것이 아니라 아예 반대쪽 극단으로 넘어가서 과식을 한다.

균형은 대단히 중요하다. 1장에서 소개한 근대 의학의 아버지 히포크라테스를 생각해보라. 기질에 관한 그의 이론에 따르면 4가지 체액이 균형을 이뤄야 한다. 각자의 기질에 맞게 체액들의 균형이 잡혀 있을 때 건강하고 행복하다. 이 균형이 깨진 사람은 우울해지고 병에 걸린다.

스펙트럼의 양쪽 끝은 우리에게 해롭다. 행복하게 살기 위해 우리에게 필요한 것은 균형이다. 색채 계획을 세울 때 비례와 배치를 기억하고 있으면 균형을 달성할 수 있다. 적당한 양의 색채를 적당

한 채도로, 적당한 위치에 사용할 때 우리의 감정 시계추는 흔들리지 않는다. 감정의 중심이 잘 잡혀 있을 때 삶이 제시하는 어려운 과제들을 잘 헤쳐나갈 수 있다. 감정의 균형이 잘 맞으면 우리는 행복해지며 하는 일도 잘된다.

에필로그

색의 미래

당신의 진짜 모습을 찾아라: 다채로운 삶

몇 년 전 대규모 색채 행사에 참가한 적이 있다. 아이들과 어른들이 색을 가지고 갖가지 재미있는 활동과 게임을 하고, 색채 전문가들도 만나볼 수 있는 행사였다. 새롭고 신선한 방식으로 색을 경험하고 이해하기 위한 활동이 다양하게 준비돼 있었다. 행사장의 아이들은 재잘거리며 멋진 그림을 그리고 있었다. 물감을 덜어놓은 팔레트마저도 걸작이었다! 그러나 어른들은 가만히 서 있기만 했다. "제가 실수를 하면 어쩌죠?" 어떤 여성이 나에게 물었다. 그녀는 종이에 크레용으로 선 하나를 그리는 것도 망설여지는 모양이었다.

색이 우리를 얼마나 행복하게 해주는지 알고 싶다면 아이들이 색을 가지고 노는 모습을 보라. 어른들은 유치해 보이거나 바보같아 보일 것을 걱정하고, 남들의 시선을 두려워하면서 자신을 억제하고 색과 멀어진다. 어른이 되는 과정에서 우리는 진짜 자아를 뒤로하고 여러 모습들 가운데 사람들의 눈에 더 괜찮아 보일 것 같은 모습만을 내보이며 살아간다. 그러다 보면 진정한 자아와 가까운 색채, 우리를 행복하게 만드는 색과는 멀어진다. 지금 서 있는 곳이 어딘지 알기도 전에 색과 멀어지고 색채 본능마저 잃어버린다.

나는 이 책을 통해 당신이 색과 다시 관계를 맺도록 돕고 싶다. 진짜 자아를 찾아가는 '노란 벽돌길Yellow Brick Road(오즈의 마법사에 나오는 길 이름. 가수 엘튼 존의 노래에도 인용된 바 있다_옮긴이)'에 다시 오르도록 해주고 싶다. 색은 우리의 진짜 모습에 관해 깊이 있는 가르침을 준다. 색은 기억과 경험, 문화와 주변 환경, 추측, 소망과 희망, 바람과 두려움, 갈망하는 것들, 피하고 싶어 하는 것들과 우리를 연결한다. 많

은 사람들이 양철 나무꾼, 허수아비, 겁쟁이 사자처럼 자신에 대해 잘못된 생각을 품고 있다. 그리고 그들과 마찬가지로 당신도 자신을 발견하는 여행길에 서 있다. 이 책을 읽는 동안 당신은 가짜 자아의 껍질들을 벗겨내고 진짜 자아와 다시 만났을 것이다. 최초의 순간부터 지금까지 늘 당신의 바로 옆에 있었던 것들 말이다.

색은 당신의 진짜 성격을 만나게 해준다. 이것이 내가 말하는 '다채로운 삶'이다. 다채로운 삶은 마음의 상태 또는 태도다. 이는 진짜 자아에서 출발해 본성을 토대로 하면서, 내면에서 우러나오는 스타일대로 생활하는 것이다. 다채로운 삶이라고 해서 색에만 온 신경을 집중하라는 것은 아니다. 주저하지 않고 우리의 진짜 정체성을 표현하는 것이다. 색을 매개로 자신의 진짜 모습을 만날 때 우리는 직관적인 진실에 가까워진다. 그리고 직관적인 진실에 가까워질수록 더 즐겁고 진실하며 자연스러운 삶이 우리 앞에 펼쳐진다.

색의 미래를 위해

내가 살고 싶은 세상은 다채로운 삶을 사는 것이 표준인 곳, 모든 사람이 긍정적 삶을 위해 색을 활용하는 곳이다. 나는 국경을 초월하는 색채 혁명을 일으키고 싶다. 모두가 색채를 사랑하고 받아들이며 색채의 감정적인 힘을 이용하는 방법을 알고, 자신의 가장 진실하고 독특한 부분을 받아들여 멋진 삶을 살도록 하고 싶다.

이 색채 혁명을 위해서 당신이 나를 도와줘야 한다.

나는 실험실에 틀어박혀 색채의 효과를 연구하는 과학자가 아

니다. 색채를 세상으로 가지고 나가서 사람들이 색채에 반응하는 패턴을 찾아보는 과정에서 나름의 결론을 얻었다. 이 책은 세계 각국의 수많은 사람을 수십 년 동안 관찰한 결과물이다.

모든 사람은 색채와 각기 다른 관계를 맺고 있으므로 색채 상담도 사람마다 내용이 달라진다. 가장 좋은 자료는 우리 각자가 일상생활에서 색채를 어떻게 느끼고 어떻게 활용하는지에 관한 이야기다.

색채 혁명에 동참하기 위해 당신의 이야기를 내 소셜 미디어에 올려주지 않겠는가? 당신만의 색 이야기, 색상표, 색채 일지를 나에게 보내주면 소중한 자료로 활용하겠다.

인스타그램: @Karen_Haller_Color #TheColorRevolution
트위터: @KarenHaller #TheColorRevolution
페이스북: @KarenHallerColorAndDesign #TheColorRevolution

색채 혁명의 다음 단계를 나와 함께 만들어나가지 않겠는가?

당신이 행복해지는 색을 선택하라

색을 좋아한다고 말하면 사람들은 당신이 날마다 화려하고 알록달록한 모습으로 다닐 거라고 생각한다. 그것은 사람들이 색을 쉽게 가까이하지 못하는 이유 가운데 하나다. 하지만 색을 가까이한다고 해서 만화경처럼 꾸미고 다닐 필요는 없다. 우리가 주변의 모든 색을 항상 필요로 하는 것은 아니다. 우리에게 필요한 색이 무엇이며

그것이 언제 필요한지를 선택해서 도움을 받고 우리가 원하는 일상의 행복을 얻으면 된다. 나는 집과 옷장에 항상 다양한 색을 갖춰놓는다. 그러면 내가 어떤 색을 필요로 할 때 그 색이 항상 내 주변에 있거나 내 몸에 지니게 된다. 나는 색의 부재를 느끼지 않는다. 어떤 색을 찾아야 할지, 어떤 색으로 나 자신을 둘러쌀지, 어떤 색이 나와 어울리는지를 의식하고 있기 때문이다.

이 책에 수록된 과제와 지침들은 당신이 좀 더 의식적으로 색을 선택하고 삶의 모든 영역에 색을 도입하는 데 도움을 준다. 색의 행복이 어디 있는지를 알려줌으로써 당신이 색의 부재를 느끼지 않도록 해준다. 색의 행복이 여전히 부족하다고 느낀다면 당신에게 도움이 되는 색을 어떻게 추가할지도 알려줄 것이다. 이제 당신은 당신만의 색채 팔레트를 알고 주요 색들의 속성을 이해하게 되었으므로, 당신에게 최적화된 도구들을 활용해 생각과 기분과 행동을 얼마든지 변화시킬 수 있다. 색은 자존감을 높여주기도 하고 자기표현과 행복을 증진시키기도 한다. 그리고 이 책에 소개된 색채 배합 방법(비밀 암호)은 당신이 의욕적으로 삶을 살아가면서 색채와의 개인적인 관계를 발전시키는 데 도움이 될 것이다.

이제 출발하라! 당신의 색채 여행은 이제 시작이다. 이제 당신은 무엇을 해야 하는지 알고 있으며 그 일이 얼마나 쉬운지도 잘 안다. 진짜 자아를 만나게 되면 잘못된 방향으로 나아갈 수가 없다. 취향에는 좋고 나쁨이 없다. 무엇을 해도 실수가 되지 않는다. 단 하나의 규칙은 자신의 목소리에 귀를 기울이고 진정으로 사랑하는 것을 따라가는 것이다. 본능을 믿고, 기분 좋게 해주고 가슴을 기쁨으로 채워주는 색들로 자신을 둘러싸라.

참고 문헌 및 추천 자료

Always Kalanchoë, 'Find your "happy colour"!', May 2018, *Always Kalanchoë*: https://www.kalanchoe.nl/en/inspiration/find-your-happy-colour/

Bell, Bethan, 'Actresses and arsonists: women who won the vote', *BBC News*, February 2017: https://www.bbc.co.uk/news/uk-england-42635771

Berlin, Brent, and Paul Kay, *The Basic Color Terms: Their Universality and Evolution*, University of California Press, 1969 (CSLI Publications, new edition, 1999)

Best, Janet, *Colour Design: Theories and Applications*, Woodhead Publishing Ltd, 2012. Chapter 20, Colour in Interior Design, written by Karen Haller

Bhatia, Aatish, 'The Crayola-fication of the world: how we gave colors names, and it messed with our brains (Part I)', *empiricalzeal.com*, June 2012: http://www.empiricalzeal.com/2012/06/05/the-crayola-fication-of-the-world-how-we-gave-colors-names-and-it-messed-with-our-brains-part-i/

Cherry, Kendra, 'What is the unconscious? Freud's conceptualization of the unconscious', *Verywellmind.com*, May 2016: https://www.verywellmind.com/what-is-the-unconscious-2796004

Eckstut, Arielle, and Joann Eckstut, *The Secret Language of Color: Science, Nature, History, Culture, Beauty of Red, Orange, Yellow, Green, Blue, & Violet*, Black Dog & Leventhal, 2013

Gilliam, James E., and David Unruh, 'The effects of Baker-Miller Pink on biological, physical and cognitive behaviour', *Journal of Orthomolecular Medicine*, 1988, Vol. 3(4)

Goethe, Johann Wolfgang von, *Theory of Colours*, John Murray, 1810 (trans. Charles Lock Eastlake, 1840)

Grahl, Bernd, 'How do Namibian Himbas see colour?', 2 September 2016: https://www.gondwana-collection.com/blog/how-do-namibian-himbas-see-colour/

Guéguen, N., 'Color and women hitchhikers' attractiveness: gentlemen drivers prefer red', *Color Research and Application*, 2012, Vol. 37, pp.76~8

___, and C. Jacob, 'Lipstick and tipping behavior: when red lipstick enhances waitresses' tips', *International Journal of Hospitality Management*, 2012, Vol. 31, pp.1333~5

Haller, Karen, www.karenhaller.co.uk

___, 'Make yourself at home with colour', May 2016, *Karenhaller.co.uk*: http://

karenhaller.co.uk/blog/make-yourself-at-home-with-colour/

___, 'UK homes "unadventurous" as 75 percent admit to obsessing over impressing their neighbours', August 2013, *Karenhaller.co.uk*: http://karenhaller.co.uk/blog/uk-homes-unadventurous-as-75-admit-to-obsessing-over-impressing-their-neighbours/

Hammond, Claudia, 'Do colours really warp our behaviour?', *BBC News*, April 2015: http://www.bbc.com/future/story/20150402-do-colours-really-change-our-mood

Itten, Johannes, *The Art of Color*, John Wiley, 1973(second edition)

Kandinsky, Wassily, *Concerning the Spiritual in Art*(Über das Geistige in der Kunst), 1911(Dover Publications, translated and with an introduction by M. T. H. Sadler, revised edition, 2012)

Lindsay, Kenneth, and Peter Vergo, *Kandinsky: Complete Writings on Art*, Da Capo Press, 1994

Melina, Remy, 'Why is the color purple associated with royalty?', June 2011, *Livescience.com*: https://www.livescience.com/33324-purple-royal-color.html

Mylonas, Dimitris, www.colornaming.com/ & https://www.researchgate.net/profile/Dimitris_Mylonas

Niesta-Kayser, D., A. J. Elliot, and R. Feltman, 'Red and romantic behavior in men viewing women', *European Journal of Social Psychology*, 2010, Vol. 40, pp.901~8

Parker, Steve, *Colour and Vision: Through the Eyes of Nature*, The Natural History Museum, 2016

Walker, Alice, *The Color Purple*, 1982(Weidenfeld & Nicolson, 2017 edition)

Walker, Morton, *The Power of Color*, Avery Publishing Group, 1991

The Wizard of Oz, Metro-Goldwyn-Mayer, 1939, screenplay by Noel Langley, Florence Ryerson and Edgar Allan Woolf

Wolchover, Natalie, 'Why is pink for girls and blue for boys?', August 2012, *Livescience.com*: https://www.livescience.com/22037-pink-girls-blue-boys.html

Wright, Angela, *Colour & Imaging Institute Report*, University of Derby, 2003/4: http://www.colour-affects.co.uk/research

___, *The Beginner's Guide to Colour Psychology*, Kyle Cathie, 1995

감사의 글

이 책을 쓰는 과정은 황홀하고 다채로운 여행과도 같았다. 전력을 다해야 하는 모험이었고, 새로운 도전을 피하지 않는 성격인 나는 여행의 매 순간을 사랑하고 소중히 여겼다. 그리고 지금 당장이라도 그 여행을 다시 떠나고 싶다!

이텐과 칸딘스키에게, 두 분의 선각자적인 업적에 감사드린다. 색채에 대한 탐구를 처음 시작한 것은 두 분 덕분이다. 색채학을 가르쳐준 모든 스승에게도 감사를 표한다. 끝없는 질문으로 선생님들을 엄청나게 괴롭혔다. 특히 앤절라 라이트 선생님에게 감사한다. 모든 질문에 막힘없이 답을 해주었고, 나를 색채심리학의 세계로 데려가서 깊이 있고 명확한 가르침을 주었기에.

탐신, 예전에 내가 인류의 색채 인식과 활용에 혁명을 일으키고 싶다고 말했던 걸 기억하는지. 내가 이 책을 쓰게 되리라고 누가 예상이나 했을까? 내가 가장 무서워했던 '대중 강연'을 무사히 해낼 수 있도록 끊임없이 나를 자극해준 당신에게 고마워하고 있다.

당신이 전화를 걸어 내가 라디오 라이브 방송에 출연하게 됐다고 알려준 날을 영영 잊지 못할 것이다! 당신 덕분에 나는 공개 석상에서 색채에 관해 이야기할 용기를 얻었다. 비록 한동안은 허공에다 대고 이야기하는 느낌을 받았지만.

나를 믿고 이 책의 집필을 맡겨준 펭귄라이프 출판사 편집진에게도 깊은 감사를 전한다. "안녕하세요, 펭귄입니다"라는 제목의 이메일을 처음 본 순간(화요일 오후였고, 나는 그날 근무를 마치려던 참이었다)이 아직도 생생하게 기억난다. 심호흡을 하면서 속으로 생각했다. '이건 현실이 아닐 거야….' 그래서 나는 "안녕하세요, 에메. 캐런입니다"라고 인사할 정신도 없었다.

에메의 웃음소리는 귀중한 인연의 시작이었다. 그녀가 나를 만나서 자신이 생각하는 책의 구성을 보여줬을 때 내가 얼마나 놀랐던지. 나는 5개월 전에 작성했던 기획안을 꺼냈다. 우리 둘은 이런 책을 세상에 내놓으면 좋겠다는 똑같은 생각을 하고 있었던 것이다. 편집자 에메 롱고스와 나의 아름다운 동행은 그렇게 시작됐다.

나는 책을 펴내는 일에서 편집자와의 관계가 중요하다는 이야기를 자주 들었다. 그래서 에메, 당신의 모든 도움을 정말 고맙게 생각한다. 특히 집필을 4분의 3 정도 끝내고 당신에게 전화해서 "내가 흔들리고 있는 것 같아요"라고 말했을 때 당신이 해준 조언은 하늘의 선물과도 같았다. 내가 오랫동안 간절히 쓰고 싶었던 책을 쓰도록 해준 당신에게 고마워하고 있다.

인내심 있게 탐구하고 또 탐구한 끝에 결국 내게서 원래 내가 생각했던 내용보다 훨씬 많은 것을 끄집어낸 유능한 편집자 애나 복스에게도 감사를 전한다. 애나는 나의 단어와 생각과 이야기들을 즐거움과 색채로 가득 채워진 하나의 흥미진진한 여정으로 변화시켜주었다. 도나 포피에게도 인사하고 싶다. 원고를 확실히 책임지려고 하는 당신의 성실함과 끈기는 누구라도 인정할 수밖에 없을 것이다.

내가 이 책을 쓰는 동안 여행을 할 수 있었던 것은 행운이었다. 내게 잠자리를 제공하고 글을 쓰도록 해준 좋은 사람들에게 감사 인사를 하고 싶다. 오스트레일리아의 골드코스트에 머무는 동안 어머니는 수시로 찻잔과 음식 접시를 들고 방으로 들어오셨다. 시드니에서는 줄리엣 리지의 집에 머물면서 바닷가에서 수영을 하는 사이사이 글을 썼다. 스위스에서는 사촌 에벨린 할러와 함께 알프스

에 머물렀다(마음이 내킬 때마다 요들송도 함께 불렀다). 웨일스에서는 수 해먼드와 존 휘틀이 운영하는 호화로운 캠핑장에 머물렀고, 켄트에서는 탐신 폭스-데이비스와 앨런 그래튼을 만났다. 영국의 시골 마을(가게도 없고 술집도 없는 마을. 그런 곳은 처음이었다!)에 사는 이본 거니, 런던에서 그들과 썩 잘 어울리는 검은색 사냥개 밀리를 데리고 사는 부부 앨리슨 스트러서스와 앤디 스트러서스에게도 감사를 드린다.

고객들, 제자들, 그리고 색채 관련 일에 종사하는 동료들 모두에게 감사한다. 그분들은 개인적으로나 직업적으로나 내가 다양한 도전을 하게 만들고, 내가 연구를 계속하면서 그동안 배운 지식을 사용할 수 있게 해줬다. 디미트리스 밀로나스 박사님, 시간과 지식을 기꺼이 나눠주신 데 감사드린다.

다정한 친구들에게도 감사 인사를 전한다. 친구들은 한결같은 지지와 응원을 보내주고, 항상 나를 지지하고, 내 일을 계속 열심히 하라고 격려를 해줬다. 안드레아 그리몬드, 레이 맥킴, 캐서린 쇼, 헬레나 홀릭, 린 호드, 클로드 다 로슈와 캐런 다 로슈, 에런 피더슨, 리사 스틸, 데릭 그랜섬, 애나 코위, 태냐 반젤라, 로스 캘런베르크, 데비 블롯, 수잰 에드워드, 세라 패터슨, 애나 새뮤얼슨, 에드 버치모어, 벨라스 가족, 베스 터너, 닉 헤인스, 매튜 뉴넘, 펄 조던, 수시 벨러미를 비롯한 여러 친구들에게 감사를 전한다.

지은이 **캐런 할러**Karen Haller

응용색채심리학 분야의 세계적인 권위자로서 색채가 인간 행동에 미치는 영향을 연구한다. 20년 이상의 경험을 토대로 비즈니스, 인테리어, 건강관리, 웰빙을 위한 색채 활용법 강의와 컨설팅을 하고 있다. 막스 앤 스펜서, 도브, 듀럭스와 같은 세계적인 브랜드와 협업했다. 《코스모폴리탄》, 《스타일리스트》, 《타임스》, 《허핑턴포스트》와 인터뷰를 했으며 〈런던라이브〉와 〈선데이 브런치〉에 출연한 바 있다.

www.thelittlebookofcolour.com

@Karen_Haller_Colour

#TheColourRevolution

사진 자료